나는 오늘도
미술관에 간다 1

동시대미술 '판'

"이 책에 담긴 모든 내용은 기꺼이 이 여정에 동참해준 작가 여러분 덕분입니다.
제가 아는 모든 것과 제가 배운 모든 것은 여러분에게서 비롯되었습니다."

나는 오늘도 미술관에 간다 1

동시대미술 '판'

인쇄일 | 2022년 11월 30일
발행일 | 2022년 12월 10일

지은이 | 이성석

발행인 | 이문희
발행처 | 도서출판 곰단지
디자인 | 성수연, 김슬기
주　소 | 경남 진주시 동부로 169번길 12 윙스타워 A동 1007호
전　화 | 070-7677-1622
팩　스 | 070-7610-7107

ISBN | 979-11-89773-53-3　03600

동시대 미술

'판'

나는 오늘도 미술관에 간다 1

고정관념의 파괴와 새로운 인식의 구성,
바깥 세상의 미술 동향,
그리고 난해의 극치 속에서 방황하는
또 다른 미술에 관한 이야기

이성석 지음

도서출판
곰단지

미술로 과거와 미래를 잇다

경상국립대학교 명예교수 문학박사 **이석영**

남가람박물관 이성석 관장이 그동안 발표한 평론들에 이후의 생각을 추가하고 보완하여 책으로 묶어낸다고 하여 마음을 보태는 의미로 한 글자 적는다.

이 관장은 본업인 화가로서의 활동에 매진하는 한편 평론가로서 역할도 게을리하지 않았다. 화가의 일이 내면을 천착하는 것이라면, 평론가의 일은 세상과 소통하는 것이다. 평론의 評자는 言(말씀 언)자와 平(고를 평)자가 합쳐진 것으로 '말을 고르게 한다'는 뜻이며, 論자는 言(말씀 언)자와 侖(둥글 륜)자가 결합한 모습으로 '의견을 주고받는 것'을 의미한다. 그러므로 '評論'이란 치우치지 않는 고른 말로 예술가의 주관적 세계를 세상과 소통시키는 일을 말한다.

아리스토텔레스의 말처럼 예술은 내용과 형식으로 구성된다. 미술은 선·면·색으로 구성된 형식으로 표현되며, 내용은 모든 예술의 필수적 요소이다. 내용은 형식과 상호관계 속에 구조화되며, 이 관계를 벗어나서는 어떠한 의미도 성립될 수 없다. 내용이 형식과 불이적(不二的) 하나로, 엘리엇(T. S. Eliot)이 말한 '객관적 상관물'로, 구조화된 것이 예술작품이다. '美'라는 내용을 '術'이라는 그릇에 담아 조형화하는 것은 화가의 일이며, 화가의 직관이 시각적으로 조형화된 그림을 철학적으로 읽어내는 것은 평론가의 일이다. 화가와 평론가의 작업이 묘계환중(妙契環中)으로 계합할 때 하

나의 작품이 비로소 예술작품으로 완성된다. 잭슨 폴록(Jackson Pollock)은 클레멘트 그린버그(Clement Greenberg)의 평론을 만나면서 20세기를 대표하는 화가로 완성된다.

'그림'과 '그리움'은 둘 다 '긁다'에서 유래한다고 이어령은 추측한다. 마음에 긁으면 '그리움'이요, 종이에 긁으면 '그림'이라는 것이다. 그리움은 과거를 향하기도 하고 미래를 향하기도 한다. 이성석 관장은 남가람박물관에서 지난 2년 동안 진행한 '오래된 미래 美來'라는 주제의 개관전시를 마무리하고, '히스토리-K 플랫폼'이란 주제로 2차 전시를 시작하였다. 박물관(museum)은 '기억'과 '영감'을 관장하는 그리스 여신 뮤즈(Muse)들을 모신 신전에서 유래한다. 기억이 과거를 향한다면, 영감은 미래를 향한다. 역사가 과거의 기록이라면, 예술은 미래의 기록이다. 과거의 기억과 미래의 영감을 박물관이라는 하나의 플랫폼에 올려놓으려는 이성석 관장의 생각이 평론가로서 그의 작업에도 그대로 반영된다. 그의 평론 작업이 미술로 과거와 미래를 이어주고, 화가와 세상을 연결하는 플랫폼이 되기를 기대한다.

미술계를 견인해 온 파수꾼

중앙대 교수, 미술사가 **김영호**

경상남도 하동에서 나고 자라 화가의 길을 걸으며 미술관 큐레이터로 활동해 온 이성석이 평론집을 낸다고 소식을 전해 왔다. 세 권의 볼륨으로 출간한다고 하니 지나온 세월의 자취를 한데 묶어 자신의 분신으로 집대성하려는 의욕이 느껴진다. 경상남도 지역이 배출한 예술가들이 다수인 데 반해 평론가의 숫자가 많지 않음을 고려할 때 이 지역에 몸 바쳐 왕성한 활동을 전개해 온 이성석의 평론집은 나름의 의미를 지닌다. 1990년대 중반에 본격화된 지방자치제의 영향으로 현대미술의 지역확산이 실현될 무렵이 이성석이 활동했던 시기이고 보면 그의 평론집은 20세기 후반 이후의 지역 화단 현실을 보여주는 증거 자료로서 의미도 담겨있다.

평론집은 논문집과 달리 평론가의 주관적 감정이나 판단이 개입되는 책이다. 때로는 추상이나 상상의 언어들이 거칠게 자리 잡아 한편의 소설집처럼 여겨지기도 한다. 문화계 일각에서 평론은 학문의 영역이 아니라 창작의 영역으로 분류하는 것은 이 때문이다. 우리네 정부 기관에서 평론이 학술진흥재단 소관의 장르가 아닌 문화예술위원회의 지원 대상으로 분류해 놓은 것도 이와 같은 맥락에서 이해된다. 이성석의 경우 평론집은 화가로서 쓴 글 모음집이자 미술관 큐레이터의 시선으로 작가를 평한 글이라는 점에서 하나의 창작집으로 보아도 좋은 것이다. 이 말은 그의 평론집의 성격이 작가의 작품세계를 합리적 기준으로 따지는 것이 아니라 감각과 직관의 영역에서 가

치가 있다는 것이다.

나의 프랑스 유학 시절 지도교수는 '화가가 그림을 그리듯 나는 글을 쓴다'라는 말을 즐겨 했다. 그는 미술사가였음에도 불구하고 자신의 글이 학술 영역이 아닌 창작의 영역, 즉 비평의 영역에 속하기를 희망하는 발언이었다. 이렇듯 평론이 그림과 같은 속성의 창작물이라면 이성석의 평론집은 화집과도 같은 의미를 지닌다. 거기에는 지역의 화가로 그리고 큐레이터로 살아온 삶의 고락과 그것을 극복하려는 도전의 의지들이 내포되어 있다. 그가 비평의 대상으로 삼고 있는 작가들이나 전시의 주제들은 그것을 기록하는 자신 관점의 결실들이다. 그리고 그의 평론집에는 자신이 속해 있던 시간과 공간의 정신, 즉 시대상이 깃들여 있다는 것을 읽는 우리는 즐겁게 인정할 수 있을 것이다.

20세기 후반 이후 격변의 시공간을 치열하게 살아온 화가의 한사람으로서, 그리고 동시대 화가들의 작품을 전시라는 또 다른 창작 활동으로 펼쳐왔던 큐레이터로서, 이성석이 출간한 비평집은 그의 삶을 오롯이 보여주는 자서전이자 시대의 증언집으로서 의미를 품고 있다. 우리는 그의 비평집에서 어느 한 인간이 인생 노정을 발견하고 동시에 그에게 그러한 길을 걷게 허락해 준 자연과 도시의 면면을 발견하게 될 것이다. 나아가 서울이나 해외로 넓혀 나갔던 그의 활동 반경은 그의 자신과 지역 공동체의 정체성을 더욱 돋보이게 할 것이다. 이번에 출간되는 평론집에서 우리는 이성석이라는 한 인간을 만나는 것에 의미를 두기를 바란다. 이것이 이성석의 평론집 추천사를 쓰는 나의 솔직한 심정이다.

prologue

나는 어린 시절부터 그림그리기를 즐겨하여 결국은 미술을 전공하였다. 좋아하는 일을 직업으로 삼게 된 것은 행운이었지만, 내가 살았던 시대 문화예술 분야의 척박했던 환경에서 미술 작가로 살아내는 일이 녹록지는 않았다. 화가로서 작품 활동과 생활인으로서 일상적 삶을 병행하며 고민과 갈등이 깊어질 수밖에 없었던 것은 비단 나만의 문제는 아니었다. 현실적인 삶 속에서의 고민은 창작 활동에도 영향을 미칠 수밖에 없었으며, 작품의 표현 방식과 작품에 담고자 하는 메시지 등 형식과 내용의 모든 면에서 생활과 예술의 괴리를 타개할 방법을 모색하였으나 뚜렷한 방안을 찾을 길이 없이 여기까지 왔다. 지금 돌이켜보면, 이러한 고민이 문명의 주인공이어야 할 인간의 삶에 '합리성'을 회복해야 한다는 자성으로 이어졌고, 그렇게 하려면 예술이 무엇을 해야 하는가 하는 생각이 뇌리를 지배하기 시작하였다.

사람들이 인간 자체의 존엄성보다 종교와 예술을 우위에 두는 경우를 많이 보았다. 종교는 인간이 갖는 원초적 불안과 공포에서 벗어나기 위해 '인간이' 만든 것이고, 예술도 유희본능을 충족시키는 방편의 하나로 '인간이' 만들었다. 그렇다면 종교든, 예술이든 결국은 인간을 위해 존재하는 것 일진데, 현실은 종교나 예술을 위해 인간이 수단시 되는 역설적 상황을 야기하고 있다. 본말이 전도된 이러한 현상은 이 시대를 살아가는 미술 작가들에게 결국 독(毒)이 될 것이 자명하다. 예술 행위를 하는 작가들은 이러한 모순적 상황을 극복하고, 인간의 존엄성 회복을 위한 창의적 상상력을 제고하

고, 그러한 관점에서 세상을 바라보는 지혜를 체득하도록 노력해야 한다고 생각하게 되었다. 현실과 이상의 괴리에 따른 갈등과 고민이 화가로서 나를 그만큼 더 키워준 거름이 되었다는 것을 요즘 비로소 깨닫는다. 그런 까닭에 지난날을 돌이켜보며 그동안 달라진 생각들을 미술을 하는 동료들과 나누고자 이 세 권의 책으로 묶어낸다.

행인지 불행인지 나는 전문가들에 비하면 보잘것없겠지만 화가치고는 제법 행정력과 기획력을 갖추고 있었다. 명문대 출신의 소위 '사단(師團)'들이 문화예술계의 쥐꼬리만한 이권을 독식하는 우리 사회의 구조적 모순을 극복하고 그림만 그리면서 생활을 영위하는 것은 사실상 불가능해 보였다. 그러한 상황에서 개인적 꿈이나 이상, 희망이나 의지와는 상관없이 큐레이터가 제도화되기 직전에, 특채로 1세대 큐레이터로서 공립미술관의 학예연구사가 되었다. 막상 해보니 큐레이터의 일이 다행스럽게도 적성에 잘 맞았고, 그래서 분주하게 일에 치이면서도 재미있는 오락을 하는 것처럼 즐거웠다. 미술 작가와 작품을 연구하는 큐레이터로서 삶을 계속하면서, 학예 연구와 새로운 전시기획을 위해 세상이 좁다는 듯이 바쁘게 누비고 다녔다.

큐레이터와 전시기획자로 활동하면서 나의 삶이나 생각에 많은 변화가 찾아왔다. 우리나라가 원조받는 국가에서 원조하는 나라로 변하는 과정에, 나 역시 개인적인 창작 활동보다 다른 작가들을 위한 일에 매진하는 쪽으로 관심이 바뀌게 되었다. 새로운 세계적 미술의 트렌드를 소개하며 창작의 방향을 제시한다거나, 작품에 담아야 할 철학적 요소를 어떻게 구성해야 하는지에 관한 생각을 공유하고, 작가들이 기존의 틀을 벗어나 새로운 창작을 시도할 수 있는 생각의 변화를 끌어내는 일에 많은 관심을 가지게 되었다. 이러한 변화를 일으킨 원동력은 동서양의 많은 예술가를 직접 만나면서 배우

고 느낀 그들의 삶과 예술에 대한 '합리성'이다. 여기서 말하는 '합리'는 '合理(이치에 합당함)'와 '合利(이익에 합당함)'의 중의적(重義的) 의미가 있다. 나는 두 가지 '합리'를 추구하며 우리나라 미술가들을 '합리'의 길로 안내하는 것이 큐레이터와 전시 기획자로서 나의 일이라 믿게 되었다. 그래서 다음 세대 미술가들은 예술과 생활을 병행하는 데 우리 세대와 같은 갈등을 겪지 않았으면 하는 것이 이 책을 펴내는 숨은 의도이며 작은 소망이다.

지난 37년간 작가로서 창작 활동, 23년의 큐레이터 경험을 통해, 20세기까지의 문명이 서양철학을 기반으로 발전해 왔다면, 21세기 문명은 동양철학이 이끌어갈 것임을 확신하게 되었다. 그래서 그동안 수많은 작가의 작품에 동양철학적 개념의 옷을 입히는 작업을 해왔다. 여기서 말하는 철학이란 학문적 철학에 국한되는 것이 아니라 사람들의 생활 속에 녹아있는 사상이나 관습, 세계관이나 가치관을 아우르는 표현이다. 철학도 인간이 만든 틀의 하나이므로 미술 작품에 철학의 옷을 입히려는 시도가 자칫 작가들을 또 다른 틀 속에 가두는 우(愚)를 범하지나 않을까 하는 염려도 없지는 않다. 하지만 예술은 내용과 형식으로 구성된다고 한 아리스토텔레스의 말이 아니더라도 철학이 없는 예술은 그냥 기술일 뿐이다. 돌쩌귀가 제대로 맞아야 문설주와 문짝이 하나인 듯 움직이듯 형식과 내용이 둘이 아닌 하나로 불이(不二)의 묘계(妙契)를 얻을 때 비로소 신라 석공들이 바위 위에 피워 올린 석굴암의 미소처럼 만년을 가는 예술이라 할 수 있기 때문이다. '얼'이 빠진 '얼굴'은 그냥 '꼴'일 뿐이다.

예술의 바른 윤리를 확립하기 위해서는 예술이 인간의 존엄과 가치를 존중하고 인간의 자유를 구현하도록 노력해야 한다. 예술은 인간 그 자체가 아닌 어떤 것과도 불륜

의 관계를 맺어서는 안 된다. 불륜은 일시적으로는 '合利', 즉 이익이 되는 것 같지만, 예술이 지향해야 할 본질적 '合理'에 어긋나므로 타락이다. 타락은 예술가의 혼을 병들게 할 뿐만 아니라, 타락의 순간이 지나가고 나면 흔적마저 없어지게 마련이다. 비유적으로 말하면, 예술은 불륜도 허용할 만큼 포용성을 보이기도 하지만, 대상이 무엇이든 거기에 종속되지 않는 로맨스 정도에서 예술가는 멈출 줄 알아야 한다. 즉, 예술은 인간에 대한 경의와 사랑에 기반한 예술가의 자유의지로 완성될 때 비로소 어떠한 불륜적 마수로부터도 벗어날 수 있는 것이다. 그래서 인생은 짧고 예술은 길다고 하는 것이다. 그동안의 글들을 보완하고 수정하여 세상에 다시 내어놓는 목적은 이러한 예술 윤리를 바로 세우고 작가들의 창작 의지를 북돋우는데 이 책이 의미 있는 계기가 되었으면 하는 작은 소망 때문이다.

2022년 12월 **이성석**

서문 동시대미술 '판': TREND

'현대미술'이란 용어는 2차 세계대전 종식과 더불어 사라진 지가 오래임에도 아직 더러 쓰이고는 있다. 미술의 장르와 사조의 경계가 사라진 지금은 '동시대미술'이란 표현이 적절하다. 오늘날 동시대미술은 크게 세 개의 판으로 움직인다. 학술연구 중심의 〈뮤지엄(미술관)〉, 새로운 미술 형식의 각축장으로 시대 조류를 선도하며 새로운 담론을 만들어온 〈비엔날레〉, 대중적 컬렉션과 트렌드를 주도하는 〈아트페어〉가 그 세 개의 판이다. 경남도립미술관 1호 큐레이터, 제53회 베니스비엔날레 특별전 〈아타 킴: 온 에어〉(Atta Kim: On Air) 공식 큐레이터, 2005년 한국국제아트페어(KIAF)를 주관하고 세계적 아트페어인 아트바젤, 아트퀼른, 아트시카고 등 세계 유수의 미술시장에 참여하는 국내 갤러리들을 지원하기 위한 문화체육관광부 국제화지원사업의 실무를 담당했던 한국화랑협회 사무국장을 맡았던 경험을 바탕으로, 이 시대를 흔드는 거대한 미술판에 대해 필자가 경험한 내밀한 지식과 정보를 시리즈 1권인 「동시대미술 '판'」에서 공유하고자 한다.

동시대미술의 세 판 중에서 가장 심도 있게 다룬 부분은, 학술적인 연구의 토대가 되는 〈뮤지엄(미술관)〉이다. 〈뮤지엄(미술관)〉의 기획전시를 깊이 있게 분석하여 동시대미술의 동향에 대한 이해를 깊게 하고 새로운 담론을 소개하는 내용이 주류를 이룬다. 〈비엔날레〉와 〈아트페어〉는 미술관에서 파생된 부차적인 판이므로 심도 있게 다루지는 않았다. 국립현대미술관을 비롯한 우리나라 광역지방자치단체가 운영하는 공

립미술관은 하나같이 현대미술관의 성격에다 백화점식 다양성을 가지고 있다. 이러한 현대미술관이 기획하는 전시는 대개 동시대의 사회성과 역사성을 담아내는 그릇으로서의 역할이 주된 기능이다. 그래서 시대를 아우르는 당위성에 대한 현상을 드러내는 담론을 생산하는 역사성은, 훗날의 사가(史家)들에 의해 연구되도록 순위에서 밀려나기도 하는 것이다.

예술의 궁극적 목적은 소통이다. "예술은 삶과 구분되어서는 안 되며, 삶 속에서 행해지는 것이어야만 한다"라는 미국화가 로버트 라우센버그(Robert Rauschenberg, 1925~2008)의 말을 되새겨보면, 인간의 삶은 관계성이라는 경계의 벽을 넘기 위한 끊임없는 노력이며, 그것이 이른바 '소통'이다. 인간의 행위 중 가장 유희적이면서 인문학적인 분야가 예술이다. 그러므로 예술은 인간의 생각과 욕구 및 그 해소의 방향성으로 이루어지며, 본 책은 그러한 맥락으로 구성되었다. 예컨대 미술관이란 판은 문명의 발달에 따른 매체의 변화로 빚어지는 고정관념의 파괴와 새로운 인식의 구성, 바깥세상의 미술 동향, 그리고 난해의 극치 속에서 방황하는 또 다른 미술에 대한 이야기가 넘쳐나는 '판'이다. 지금까지 그들만의 소통, 그들만의 리그로 닫혀있던 이야기를 끄집어내어 관심 있는 모든 사람들과 공유하고자 한다.

2022년 12월 **이성석**

차례

3부 / 글로 보는 미술

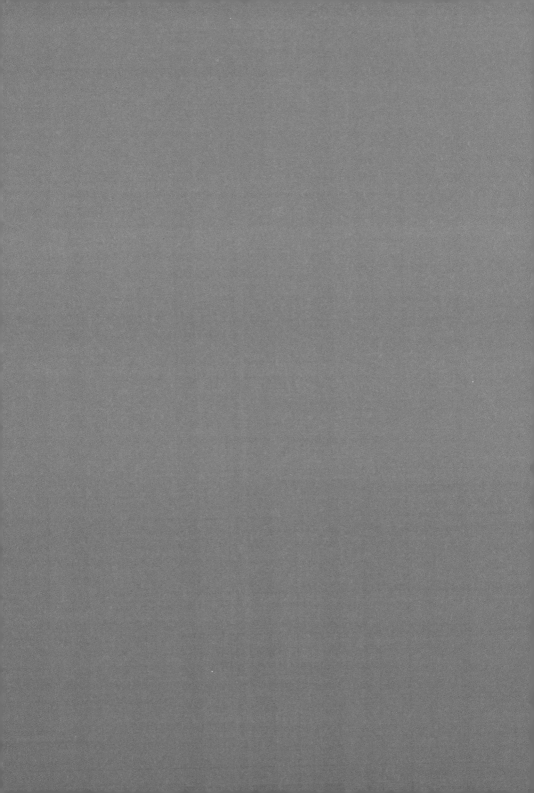

동시대미술 '판'

1부 / 사진으로 말하다

김아타를 통해서 본 현대미술에 있어서 사진의 비전

현대미술에 있어서의 미(美)는 감관경험의 세계를 초월하는 것으로서, 경험체계를 통하여 나름의 유토피아를 미술로 재해석하는 것이다. 오늘의 복잡한 현실에서 바라보면 이것은 현실과는 유리된 세계이지만 이러한 경험체계의 구성과 표출을 통하여 작품에는 새로운 개념이 주어진다. 이러한 작품을 통하여 관습이나 이성에 의해서 구성되는 현실과는 현저하게 다른 세계, 이를테면 합리적 논리에 의해 훼손된 세계를 순박하고 단순한 세계로 복원하거나 재구성하여 예술의 세계로 끌어 올린다.

이렇듯 개인적인 경험에 대한 의식은 그 경험의 실재성을 두드러지게 해주지만 그것은 또 다른 특권을 지니는 것으로 보인다. 즉 예술적 창조를 통해 작용하는 의식은 이미 구성된 어떤 대상물의 드러내기에 그치지 않고 거기에서 훨씬 더 나아가 그 대상물을 변형 또는 왜곡(deformation)시키는 일종의 문제 삼기를 통한 역설의 과정인 것이다.

이러한 현대미술의 역사는 새로운 형식의 역사이다. 언제나 새로운 형식을 제시한 예술가만이 역사에 기록되어 있는 것이다. 잘 알려져 있는 고흐, 세잔, 피카소, 백남준, 그리고 우리고장의 전혁림, 이우환, 이성자 등이 그러했고, 금세기에 들어서는 사진을 현대미술의 최전방에 올려놓은 김아타(金我他)를 들 수 있다.

우리나라 사진의 역사는 한국 근·현대사를 대변하듯 다사다난한 길을 걸어왔는데,

1895년 창경궁내에 촬영실을 개설하여 궁중사진과 초상사진을 찍었던 해강(海崗) 김규진(金圭鎭) 선생으로 시작되었다. 그러나 한국사진이 본격적으로 활성화된 시기는 해방과 한국전쟁을 기점으로 볼 수 있다. 초기에는 사실재현의 기록적인 역할을 하다가 70년대에 들어서야 비로소 회화의 모방술 내지는 미적가치를 추구하는 예술성을 구가하기 시작함으로써 발전을 거듭하게 된다. 90년대에 들어서는 보다 수준 높은 예술적 가치를 추구하면서 철학적 관점과 연출에 의한 작품이 주류를 이루며, 급격하게 변화하는 현대미술의 중심에서 그 소임을 다하였다.

20세기 현대미술이 장르의 벽을 허물고, 매체와 영역을 확장하여 토탈 아트 개념의 전위성을 중시하게 되자 현대미술의 정체성을 모색하던 시각예술은 국가나 지역에 국한된 단위적인 정체성에 대한 해석에서 벗어나 보다 총체적인 시각을 추구하게 되었다. 따라서 현대미술이 그림이나 조각에서 한걸음 더 나아가 공공미술, 설치미술, 퍼포먼스, 비디오와 같은 영상미술 뿐만 아니라, 금년도 개최하는 세계최고의 비엔날레인 제53회 베니스비엔날레 특별전에 사진예술가 '김아타'가 선정됨에 따라 사진의 현대미술적 가치를 입증하고 있다. 사진예술가 김아타는 경남이 낳은 예술가이다. 〈뉴욕타임스〉는 20세기를 빛낸 가장 위대한 예술가로 선정된 '백남준'과 '피카소'에 이어 21세기를 빛낼 가장 위대한 예술가로 그를 지목했다. 유사 이래 동양철학을 가장 완벽하게 표현한 예술가라는 게 그 이유이다. 이러한 전반적 상황은 지금의 예술이 갖는 시대성이 '탈장르의 시대'임을 반증하는 것이기도 하다.

미술대학도 나오지 않고, 비전공자인 김아타가 세계적인 작가로 자리매김한 근본적인 예술의 힘은 고정관념의 탈피와 〈이미지 트레이닝〉이라는 자기수련이다. 이것은

타성에 젖어있는 우리나라 미술계에 시사하는 바가 매우 크다.

모 대학에서는 앞으로 입시에서 실기시험을 없앤다고 한다. 어쩌면 비전공자였던 김아타나 전혁림을 빗대어 본다면 그리 놀랄 일도 아니다. 예컨대, 외국에 유학하는 한국 학생들이 보이는 기초 실기력은 경이로울 정도라고 한다. 그러나 그것은 습관적으로 익힌 묘사기술일 뿐이며, 그것은 끊임없이 남다른 철학과 새로움을 요구하는 현대미술의 거대한 조류 속에서 자기세계 부재라는 한계점으로 드러난다.

이러한 상황으로 볼 때 우리는 현대미술가 김아타를 통해서 예술교육정책의 제도적 시스템을 검증해보아야 한다.

끝으로 김아타의 역설을 인용해 본다. "나는 예술이 과거를 치유하고, 현재를 소통하며, 미래를 존재하게 하는 힘이라는 것을 믿는다."

현대미술로서의 사진예술: 경남국제사진페스티벌

1

2001년에 〈순수회귀〉 사진기획전으로 시작하여 2009년 국제사진 전시로 성장한 경남국제사진페스티벌은 2008년 람사르총회를 기점으로 〈환경이 생명이다〉라는 주제로 일관되게 이어져 왔다. 이 페스티벌은 경남의 유일한 국제사진 전시일 뿐만 아니라 그간 높은 인지도와 예술적 위상을 정립하여 환경과 생명을 대주제로 소통하면서 민간 외교의 장으로 발전해 왔다.

전시주제의 핵심 키워드인 환경과 생명은 우리가 행하고 있는 모든 자연파괴에 대한 강력한 경고의 메시지를 담고 있으며, 모든 것이 자연 그 자체와 어우러지기 위한 노력을 요구하고 있다. 그럼으로써 진정으로 환경과 생명에 대해 생각하고 실천하게 될 때 생태학적 대상으로 인간의 주변과 공생과 상생할 수 있는 것임을 일깨워 줄 것이다.

원천적인 환경과 생명에의 염원을 담아내는 이번 전시는 자연에 대한 경외심이 내재한 숭고미를 통해 인간성을 회복하고 신장시키려는 자각과 깊은 연관이 있을 뿐만 아니라 유한성에서 벗어나 영원성을 바라는 인간의 바람을 담아내려는 노력의 결과물이다.

이번 전시는 주제전과 현대사진의 흐름을 조망하면서 경남사진의 모색을 통한 현재를 정리해 보고, 인도네시아 사진의 현재를 보여주는 전시로 구성되어 있으며, 참가국으로는 미국, 일본, 중국, 대만, 스리랑카, 필리핀, 인도네시아, 노르웨이, 프랑스, 독일, 한국 등 11개국의 작가 100여 명이 참가하는 대규모 사진예술 축제이다. 따라서 필자는 주제전과 특별전, 기획전의 주제에 따른 사진예술의 전반적인 현주소에 관하여 짚어 보기로 한다.

2

20세기 현대미술이 장르의 벽을 허물고, 매체와 영역을 확장하여 토탈 아트 개념의 전위성을 중시하게 되자 존재하는 모든 것에 대한 새로운 정체성을 모색하던 시각예술은 국가나 지역에 국한된 단위적인 정체성에 대한 해석에서 벗어나 철학적이며 보다 총체적인 시각을 추구하게 되었다. 21세기의 미술은 이러한 새로운 시각과 조형성을 구가하며, 21세기의 시대성을 대변할 정체성 해석에 대한 혼란을 낳았다.

현대사진예술은 동서와 남북 간(間), 국가와 지역 간, 민족 간, 서로 다른 형태의 집합 간, 기억과 현실의 시간축 간, 남녀 간, 개인 간(我他), 개인과 공동체 간 등의 경계 외에도 인간의 내부에서 무수히 연속적으로 생겨나는 경계를 작가의 명확한 방식으로 허물고, 역설에 의한 새로운 조형세계를 제시하고 있다.

사진은 모든 이미지를 재현하고 기억하고 기록하려는 특유의 속성을 지니며, 자신이 속해 있는 모든 구조 속에서 체득 또는 인식된 작가로서의 선험(先驗)이 그의 정신에 비쳐 존재의 피상적 표현이 아닌 진리를 견고히 통합시킴으로써 보다 진일보된 구조를 지향한다.

특히 오늘날의 사진작업은 현대미술로서의 조형예술과 동등한 성격으로 규정할 수 있다. 미술이 갖는 시대성과 사회성, 그리고 역사성에 이르기까지 탁월한 형식과 내용을 통하여 철학과 사상을 표현하고 있는 작품들은 이미 회화나 조각, 설치, 미디어 등의 예술적 공통분모를 집약하여 형식적으로는 압축파일과도 같은 메타포를 갖는다.

예술가는 철학에 관심을 집중하면서 결코 내러티브하지 않을 뿐만 아니라 스펙터클하여야 하며, 다이내믹한 컴퍼지션과 작업에 대한 카메라의 첨단 메카니즘의 완벽한 구사력이 삼위일체를 이루어 철학적 사유방식과 결합함으로써 위대한 작가로 거듭나는 것이다. 작가에게 있어서 세상에 존재하는 모든 것은 스승이요, 무한적 수용대상으로서 관계 속에서 성립되어 결국은 하나로 통합된다. 결국 작가가 풀어가는 철학적 방식은 미술이라는 수단을 통한 시지각적 관점이지만, 그 근원은 철학이며, 그에 따른 조형원리는 상생과 상극의 관계 속에서 형성되는 생성과 변화의 기본원리이다.

가장 현실적이고 직관적인 예술형태로서의 사진은 현대미술의 초현실주의적인 형식과 부합하여 그 당위성을 인정받아 영원히 소멸될 수 없는 장르로 구축되었다. 20세기 후반 이후 베니스비엔날레를 비롯한 세계 유수의 비엔날레와 현대미술을 거론하는 세계 전역의 추이만 보더라도 사진을 빼놓고는 현대미술을 논할 수 없는 상황에 이르렀다.

롤랑 바르트(Roland Barthes)는 1980년 간행된 그의 저서 「사진에 관한 명상」에서 '사진은 존재론적 의미에서 메카니즘적인 차원과 그 응용력으로 얻을 수 있는 확증을 초월하는 깨달음을 의미하는 것'이라고 정의한 바 있다. 그 외에도 수많은 사람의 저술로 다양한 정의가 내려졌지만, 필자는 이 정의야말로 시각적이고 물리적인 차원을 넘어선 개념으로서 예술이 동반해야 할 철학적 해석을 가능케 한다는 생각이다.

사진이라는 매체로 예술세계를 구축하는 과정에서 그 목적의식이 상통하는 작가들의 예술세계는 상호 간에 깊은 관련이 있으며, 추구하는 바를 동일시한다. 따라서 사진작가에게 있어서 예술표현의 매체인 사진은 관계성으로 인해 자신의 모든 것이 된다. 그것은 작품 속에 작가 정신이 녹아 있기 때문이다. 혹자는 '마음을 잘 먹어야 한다. 사람을 현혹하는 작업을 한다면 그것은 곧 범죄이다'라고 피력한 바 있다. 이와 같이 예술작품은 즐거워야 하고 행복한 마음을 담아서 보는 이로 하여금 이 미적 가치가 공유되어야 한다. 작가가 피력하는 창작의 힘은 바로 이것이다. 이러한 힘이 확대될 것에 대하여 작가는 뚜렷한 신념을 가지고 있어야 한다.

예술가가 추구하는 예술의 목적은 나눔 즉 소통이다. 이러한 작가들의 신념 즉 마음, 나눔, 수행, 공유, 사랑 등의 키워드를 전제한다면, 예술이 시대를 여는 선구적 역할을

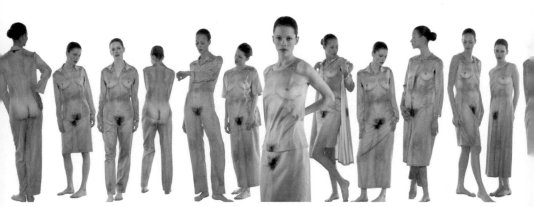

Urbano, Alba 〈Collezione〉

함에 있어서 인간을 중심에 두는 것과도 맥을 같이한다.

작가에게 있어서 사진은 현재적 자신의 메타포이다. 사진은 현대미술로써 멀티플아트적인 개념을 동반한다. 왜냐하면 사진의 기록적 가치와 조형적 가치를 넘어서 현대미술이 갖는 회화, 조각, 설치, 영상뿐만 아니라 디자인의 구성적 요소와 수행이라는 정신적 가치에 이르기까지를 포함하기 때문이다. 따라서 사진은 종합예술의 개념으로 각인되어 있음을 엿볼 수 있을 뿐만 아니라 그에 따른 삶 자체가 곧 예술이며, 표현하는 것이고, 표현의 주체는 작가가 되는 것이다.

3

예술에서 미(美)는 감관경험의 세계를 초월하는 것으로서, 경험체계를 통하여 구축된 나름의 유토피아를 현대미술로 재해석하는 것이다. 오늘의 복잡한 현실에서 바라보면 이것은 현실과는 유리된 세계이지만 이러한 경험체계의 구성과 표출을 통하여 작품에는 새로운 개념이 주어진다.

작품을 통하여 관습이나 이성에 의해서 구성되는 현실과는 현저하게 다른 세계, 이를테면 합리적 논리에 의해 훼손된 세계를 순박하고 단순한 세계로 복원하거나 재구성하여 예술의 세계로 끌어 올리는 것이기도 하다.

이렇듯 개인적인 경험에 대한 의식은 그 경험의 실재성을 두드러지게 해주지만 그것은 또 다른 특권을 지니는 것으로 보인다. 즉 예술적 창조를 통해 작용하는 의식은 이미 구성된 어떤 대상물의 드러내기에 그치지 않고 거기에서 훨씬 더 나아가 그 대상물을 변형 또는 왜곡(deformation)시키는 일종의 문제 삼기를 통한 역설의 과정이다. 이러한 예술의 유일한 리얼리티(reality)는 예술가의 예술작품 속에 드러나 있기도 하지만 예술가의 개성 속에 있는 것으로 간주하고, 그곳에 예술의 보편적 이념이 존재

하는 것으로 해석된다.

예술은 존재하는 것이 아니리라 느끼는 것이며, 사람들에게 각자의 마음속에 구체화되지 않은 나름대로 표현충동의 원리를 갖고 있다. 인간의 고유한 사고방식은 물적, 객관적 대상을 떠나 주관적 견해에서 순수구성을 표현하는 정신적 또는 지적인 면에서 발생하는 것이다.

작품에 표현되는 예술가적 기질과 원초적 에너지에 대한 심상상을 다룬 고유 표현방식은 작가의 지적인 고유의 사고개념에서 태어난 것이며, 작품을 통해 작가의 지적 감성을 드러내는 서정성 또는 열정적인 경향을 볼 수 있는 것이다.

그에 따라 예술작품은 사물의 형체를 재현하기 이전의 상태, 즉 더욱 원초적인 상태를 스스로 창조해 낸다. 그에 동반되는 자율성과 시각적인 면에서 독립함으로써 각각의 표현요소들은 한층 더 창조적인 예술, 음악과도 같은 고도의 수준과 동일하게 되고자 하는 것이다. 이것은 근원과 형식의 순수성을 찾는 것이고, 지적이고 정신적인 미를 실체로부터 추출하는 것을 의미하는 것이다.

우리가 살아가는 주변의 모든 현상은 가시적이든 불가시적이든 끊임없는 운동의 상태에 있다. 이러한 모든 운동 상태는 보이지 않는 실재 표면 안에 감추어져 있는 의미를 찾기 위한 사고에 더욱 가까이 있다.

많은 예술가가 보이지 않는 것을 보려고 시도하지만, 역설적 수법으로 자신의 조형세계를 구축한다. 사진예술은 보이는 것과 만질 수 있는 것을 새로운 형식으로 제시함으로써 새로운 상징적 체계를 부여한다. 이러한 체계를 갖기 위한 최적의 조건의 자유개념이다. 작가에게 있어서 자유개념은 인간의 생각과 행동을 방해하는 유·무형의 것들

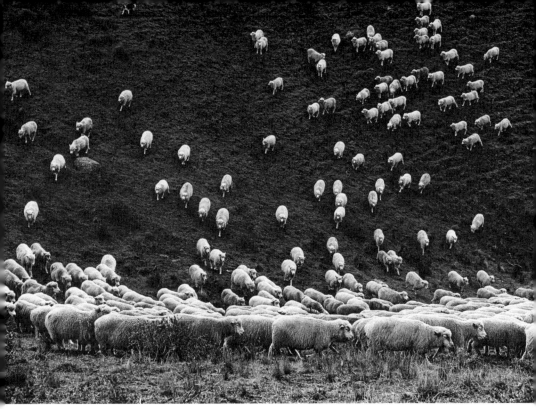

김일창 〈양떼〉

에 대한 끊임없는 부정을 통해 이루어질 수 있는 성질의 것이다. 그래서 예술의 역사는 지난 시대의 의식을 깨고, 앞선 시대 사람들이 만든 형태를 부수는 역사로 점철됐다. 그러나 아무리 깨고 부수고 다시 지어도 자유는 완성되는 것이 아니다. 그것은 다만 인생에 관한 창조의 역사로서 끝없는 행진을 계속할 것이다. 그러므로 영원한 자유 추구의 감성적 조직체인 예술은 이성적 재판관의 판결에 순종하고, 의사의 진단이나 치료에 순응하는, 피동적이며 무기력한 그런 존재가 아니다. 그것은 항상 개성적이고 자율적인 내적질서 아래 독특하고 새로운 세계를 향한 자유를 실현하고자 하는 역동적인 힘으로 존재하며, 정열과 황홀의 순간이 가득한 세계이다.

또 하나의 조건은 예술가에게 있어서 창작의 원천은 감성이요, 상상이다. 그러나 동시에 이지와 논리를 동반하고 있다. 왜냐하면 작가는 총체적 기반 위에서 새로운 창작의 뿌리를 만들고, 만물의 정체성이 갖는 존엄성의 인식 위에 세워진 평범하면서도 비범한 진리에 대한 인식론을 구축하기 때문이다.

예술작품은 인간과 공존하는 무수한 실체와 무형화된 사유(思惟)가 복합된 하나의 리얼리티를 구축하고 있는 것이며, 그에 따른 예술철학은 인류사에서 총체적일 뿐만 아니라 인류가 희구하는 환상의 세계로 도래하기 위해서 예술가의 초월적 상상력과 시대성 사회성 역사성이 수반된 감성이 우선된다. 철학의 다양한 논리와 잡다한 이론들을 일원화시키는 힘을 갖춘 이지적 사고와 논리, 과학이라는 이름으로 실험과 실증과의 관계성에 대하여 이미 수많은 예술작품과 세상의 발전과정을 통하여 반증한 바 있다. 이러한 견지에 비추어 볼 때도 작가는 예술의 독자적인 장르뿐만 아니라 철학과 과학에 이르기까지 실로 광범위한 정신적 지식체계를 갖추어야 하며, 관계성을 수용하고, 철학과 과학을 두루 섭렵함으로써 위대한 작가로 평가받게 되는 것이다.

또 다른 측면에서 작가는 수필가요, 시인이다. 그리고 세상을 이순과 역순으로 번갈아 보는 시각을 가진 철학자이며, 존재와 사라짐에 대한 물리학적 법칙을 깨우친 과학자이다. 그러한 예술가의 작품에 내재한 물리적 법칙은 곧 세상의 순리요, 섭리이다. 바람이 스스로 소리 내지 못하고, 나무와의 관계성에 의해 소리를 내듯이 혹은 큰 소리와 작은 소리가 존재하나, 큰 소리에 가려져 작은 소리를 듣지 못하는 것과 같은 상대적 논리이자, 관계성에 의해 성립되는 이치이다. 그것은 물리적 시각뿐만 아니라 철학적 시각 즉 마음과 가슴으로 듣고 보고자 한다면 그 존재성을 확인하게 되는 것과 같

은 것이다. 인류의 역사가 반증하듯 자연과 인공은 상호 관계성에 의해 수없는 생성과 소멸을 거듭해 왔다. 이것은 앞으로도 진행형으로 존재할 것이며, 영원히 반복될 것이다. 그래서 세상의 예술은 '특정방식으로 유형화된 철학'이라 할 수 있는 것이다.

 이토록 예술이 높은 경지의 분야, 혹은 수행의 경지와 상통하는 것이라면……, 수행은 무엇에도 거리낌 없이 거니는 것이다. 이를테면 하고픈 대로 하는 것이다. 이것은 곧 노니는 경지이며, 장자의 무위자연(無爲自然)이다. 한마디로 '저절로인 현재 상태'인 것이다. 따라서 작가에게 있어서 메카니즘이나 작업과정은 그다지 중요치 않다. 의도된 목적으로서가 아닌 주어지는 것이며, 현재의 상황을 즐김으로써 실행되는 것이다. 다만 작가는 이것이 작품성으로서의 힘을 얼마나 발휘할지에 대하여 대중이나 감상자의 몫으로 돌린다. 자신은 수행자의 시각에서 바라보고 노닐 뿐이지만 인류에게 이어행(利於行)되길 기대하는 것이다. 다시 말하면 안일함을 배제하고 고통이 녹아 있는 정신적 응결체와 카타르시스를 통한 순화적 기능을 역설하는 것으로 해석할 수 있는 것이다.

수행자로서의 작가는 '저절로'인 이것이 의도적 탐구가 아닌 항상성(恒常性)을 가지고 향상되어 가기만을 바라고 있다. 그 이유는 인간에게 있어서 수행은 모든 것의 새로운 탄생이고 출발이며, 경험의 단계를 초월하여 새로운 세계가 있음과 무한한 삶에 대한 의미를 체득했기 때문이다. 이는 작가로서뿐만 아니라 일상적 삶에도 적용된다. 그럼으로써 모든 것이 불교에서 말하는 '천상천하유아독존(天上天下唯我獨尊)'처럼 자신의 문제임을 깨닫는 것이다.

자신의 문제를 들여다봄으로써 지혜를 얻게 된 작가는 자신만을 위함이 아닌 타인에 대한 배려와 사랑에 대해 숭고함과 경외감을 표현코자 하며, 이러한 사상들이 작품 속에 녹아있다고 피력할 것이다. 이것은 곧 작가가 추구하는 진리일 뿐만 아니라 수행의

방편이자 자신을 성찰하는 최상의 수단이 되는 것이다.

4

우리나라 사진이 현대사진이란 이름으로 시작된 70년대 즈음의 국내 생활의 전반과 오늘의 인도네시아 현대사진은 상당 부분 공통점이 있다. 그 이유는 베르나르 포콩(Bernard Faucon, 1950~, 프랑스)이 주창했던 소위 구성사진(Constructed Photo)과 같이 미장센(mise en scene) 또는 메이킹(making) 포토로서의 설치, 현장, 연출적 개념을 동반하지 않으며, 삶의 중심과 주변에서 창작의 뿌리를 두고 있는 이른바 라이프포토(life photo)가 주를 이루기 때문이다. 이것은 그들의 생활, 풍습, 역사 등을 고스란히 담아내는 그들만의 문화적 특성으로 가늠할 수 있다. 라이프 포토의 주된 피사체인 오브제로서 인간의 모습은 자연의 부분적 시그널로서 상징적 체계를 갖기도 한다. 이러한 체계는 마치 화룡점정(畵龍點睛)으로 완성을 선언하는 개념으로서의 조형적 요소로 볼 수 있다.

그 외의 공간적인 개념은 인간과 인간 간, 자연과 자연 간, 자연과 인간 간의 교감을 통해 서로를 치유하는 의식적 생명력 불어넣기이다. 오염된 자연과 인간을 소생케 하는 과정을 조형적으로 구사함으로써 작가가 추구하는 결론은 휴머니티의 회복으로 축약된다.

그렇다면 인도네시아의 사진은 어떠한가. 인도네시아의 오늘을 엿볼 수 있는 사진은 고쿠보 아키라(小久保 彰, 1937~, 일본)가 주장하는 사진과 회화의 일반적 특성처럼 '농밀하게 현실적 분위기를 감돌게 하는' 것과 유사성을 갖는다.

작가에게 있어서 이러한 형식은 실존에 대한 반증적 역설로서 진실을 해석하기 위함이다. 사진표현의 철학적인 부분은 작가에게 있어서 진실이며, 현실이나 가설은 실존에 해당한다. 여기서 말하는 실존이나 진실은 이 시대를 살아가는 문화의 대변자로서의 역할을 수행해 내는 것이다.

현대미술에 있어서 사진은 가장 현실적이고 직관적인 예술형태로서 보이는 풍경을 너머서 보이지 않는 삶과 그 속에 있는 순수한 기억, 희망과 꿈, 시간에 대한 표현이다. 현대미술의 초현실주의적인 형식과 부합하여 그 당위성을 인정받아 영원히 소멸할 수 없는 장르로 구축된 사진은 20세기 후반을 정점으로 국내는 물론 전 세계적으로 그 미술적 위치를 점하고 있다. 베니스비엔날레, 상파울로비엔날레, 휘트니비엔날레는 물론이고, 광주비엔날레, 부산비엔날레를 보아도 사진을 제외하고는 더는 현대미술을 논할 수 없는 상황이 이르렀다.

아날로그 사진이 사진예술가와 부유층 일부 사람의 전유물이었던 인도네시아는 디지털 사진이 보급되면서 급성장하여 대중화에 성공한 대표적인 사례로 꼽힌다. 인도네시아의 사진은 이미 존재하는 자연과 현실을 공유하며, 작가 나름의 마음속에 구체화하여지지 않은 표현충동의 원리에 의해 표현된 결과물이다. 이러한 예술적 결과물을 생산한 인간의 고유한 사고방식은 물적, 객관적 대상을 떠나 주관적인 견해에서 순수구성을 표현하는 정신적 또는 지적인 면에서 발생하는 것이며, 한 걸음 나아가 내적 음률(inner sound)과 자연에서 재해석된 색채의 독특한 성격에서 연유한 것이다.

인도네시아 현대사진 작품을 통해서 우리는 인도네시아의 아름다운 자연을 감상할

수 있을 뿐만 아니라, 그 땅과 바다를 삶의 터전으로 살아가는 그들의 문화와 삶의 모습을 엿볼 수 있다. 또한 그들 특유의 낙천적이고 여유 있는 민족성을 느낄 수 있는 계기가 될 것이다. 무엇이든 담아내면 아름다움이 되는 천혜의 자연 속에서, 진솔한 삶의 풍경과 모습을 담아내었기에 이들의 작업과정은 행복할 것이고 보는 이들에게도 삶을 살아가는 따스한 휴식으로 다가올 것이다.

SRI WAHJUNI SARIAT 〈countryside〉

관계와 소통을 통한 자연회귀의 확장성

2001년을 기점으로 16년 동안 자연과 환경, 그리고 생명의 주제로 시작되어 명실공히 자생적 개념의 예술페스티벌 중 5대 페스티벌로 성장한 경남의 유일한 국제사진전시행사로 자리매김한 경남국제아트페스티벌은 내적으로는 사진예술의 소통구조를 확장하고, 환경과 생명에 관한 대승적 차원의 환기에 이바지하였을 뿐만 아니라 외적으로는 사진을 통한 민간외교의 출구로서 지대한 성과를 이루어냈다.

이 전시는 미국, 일본, 중국, 대만, 스리랑카, 필리핀, 인도네시아, 노르웨이, 프랑스, 독일, 한국 등 11개국의 참가국들의 적극적인 참여로 130여 명의 작가가 참가함으로써 사진을 통한 시대적 트렌드와 흐름을 통해 미래비전을 볼 수 있는 대규모 사진예술축제의 장으로 비약적인 발전을 이루게 된 것이다.

주제 면에서 볼 때도 그동안 일관성을 지닌 핵심 키워드는 자연이며, 그 속에 환경과 생명에 대한 메시지를 담고 있다. 자연자체에는 비약(飛躍)이 없으나 예술이라는 경계 속에서 재해석됨으로써 감성과 상상의 수단을 통해 비약될 수 있고, 그것은 참여작가 개개인의 예술적 기질 속에서 연유되는 것이다. 이러한 모든 작품은 작가 개개인 영혼의 모험이 담겨있다. 그뿐만 아니라 경험적인 모험의 결과 속에는 자신만의 독특한 패턴을 만드는 것이며 그를 통해서 미적 즐거움은 배가(倍加)되는 것이다. 또한 모

든 실제의 표면 속에 감추어져 있는 진실과 예술성을 드러냄으로써 인류에게 중요한 메시지를 전하는 전언자의 역할을 하는 것이다.

환경과 생명의 대자연에 대해 '자연이 우리에게 무엇보다도 먼저 권고하는 것은 화해이다'라고 했던 몽테뉴의 말을 되짚어 보면 자연과의 소통을 통해서 그것을 비춰내는 거울과도 같은 예술의 재생적인 개념으로 인간의 행위와 의지가 결합함으로써 '자연에서 이탈하는 것은 행복에서 이탈하는 것'이라는 S. 존슨의 주장을 뒷받침하고 있다. 그뿐만 아니라 첫 전시주제였던 환경과 생명에 대한 본성회복과 순수회귀를 요구하는 것으로 그를 통해 우리에게 자연에 대한 중요성을 환기하고 있는 것이다.

자연에 관한 선(善)을 달성하기 위한 소통수단으로서의 이번 전시작품은 작가의 예술정신에 대한 메타포이고, 가시적인 상황을 너머서 보이지 않는 내재성, 즉 그것에 대한 기억, 희망을 담아내는 산물들이다. 또한 자연을 중심으로 한 모든 관계 간의 교감을 통한 화해와 치유, 그리고 본질에로의 지향을 위한 생명력 부여이다.

Tom A Findahl 〈The Bridge〉

멀티플아트로서의 담론과 철학의 당위성

경남국제사진페스티벌은 그간의 다양한 성장과정을 통하여 무수한 변화를 거듭하면서 급기야는 시대적 변화에 따른 인식의 전환이 요구되는 정점에 도달해 있는 것으로 볼 수 있다. 이 정점은 세계 유수 비엔날레의 추세에 빗대어 보더라도 다소 늦은 감이 없지 않지만, 그것은 다음 몇 가지의 핵심키워드, 즉 '멀티플아트(multiful art)와 복수·복제미술로서 표현양식의 한계성 극복', '융합(fusion)', '에디션(edition)', '해석의 확장에 따른 담론과 철학' 등으로 도약이 가능할 것이며 동시대미술로서의 당당한 자리를 점령할 수 있을 것으로 본다.

그렇다면 전술한 키워드를 중심으로 시각예술로서의 사진에 대한 분석을 어떻게 할 것이며, 무엇을 준비하고, 무엇을 지향할 것인가.

사진은 완벽한 미술의 하나다. 다만 카메라는 그 표현에 필요한 메커니즘이자 수단일 뿐이다. 사진은 멀티플아트이다. 다시 말하면 표현의 다양성과 다중성, 복합성, 복수·복제성을 지니며 카메라의 기능과 기술력과 연계되어 여러 개의 같은 작품을 기획하고 생산하는 예술행위의 결과물이라는 얘기이다. 지금은 에디션 넘버링이 필요한 시각예술의 영역인 판화, 미디어아트, 캐스팅 조각과 함께 사진도 그 대표적인 예로서 멀티플아트가 갖는 표현방법, 매체의 다변화, 해석의 확장이 필요불가결한 상황에 직면해 있음을 인식하고 나아갈 방향을 설정해야 할 때이다.

1960년 〈국제조형예술협회(I.A.A.)〉 총회에서는 이미 복수미술의 오리지널 문제를 규정하였고, 〈비엔나 조형예술에 관한 국제회의(The Internationale Kongress für Bildende Kunst)〉에서도 명시한 바가 있는 것과 같이 작가가 창작목적으로 직접 혹은 감독 아래에 간접 제작된 것은 작가가 직접 서명을 했을 때 비로소 복수미술, 즉 예술로서의 자격을 부여받을 수 있는 것이다. 그러나 우리나라의 추세는 작가의 원고에 의해 제작된 후 자기 상술의 수단으로 사용됨으로써 복수·복제미술인 사진의 오리지널리티(originality)가 결여되는 문제성을 안고 있는 현실을 감안한다면 전술한 조건들은 반드시 전제되어야 할 당위성을 지니는 것이다.

이러한 전제에는 절대적인 또 하나의 전제가 필요하다. 그것은 곧 에디션 부여이다. 사진은 복수미술의 대표적인 장르로써 시대성을 품으며 복제미학에 대한 명쾌한 해답을 보여주고 있을 뿐만 아니라 의사전달의 수단에 있어서는 간접성을 띠며 카메라의 메커니즘에 의해 대량생산이 가능한 발주예술 또는 직인예술화로 인한 위조를 방지하기 위하여 에디션 넘버링으로 작가의 책임성과 예술윤리성을 강조해야 할 예술장르인 것이다.

그뿐만 아니라 '4차 산업혁명'이 주요 핵심키워드가 된 이 시대에 가장 주요한 또 하나의 키워드는 '융합'이다. 융합의 중심학문은 당연히 철학과 예술이다. 그렇다면 사진도 이러한 시대성을 수용하기 위해 노력해야만 한다. 따라서 해석이 확장되고 해체적인 과정을 거치면서 통합미디어로서의 개념을 지니며, 멀티플아트로서의 자격을 부여받는 사진은 테크놀로지의 발전과 새로운 매체의 출현, 탈장르화의 추세에 따른 새로운 표현영역은 작가의 창작욕구와 결합하여 사진에 대한 개념변화가 절실하다고 볼 수 있다. 따라서 사진의 고유특성과 장점들은 현대미술이 요구하는 담론과 철학을

어떻게 담아내느냐, 그것을 어떻게 공론화할 수 있느냐를 고민해야 하며, 그럼으로써 비로소 새로운 역사성을 구현해 낼 수 있을 것이다.

자연의 재생과 미화, 사실기록 등으로부터 조형적 논리와 철학적 요소와의 융합에 의한 새로운 시도는 현대 산업사회의 첨단매체의 발전과 더불어 전통사진과 확장 해석된 사진, 해체사진 등 통합미디어로서의 새로운 시각예술로 거듭나야 할 것이다. 이것은 평면에 국한되어 왔던 사진의 형식이 입체와 설치, 미디어, 회화 등과의 결합과정을 통해 이미 인식된 사고를 부숴야만 하는 일이기도 하며, 그래야만 비로소 동시대미술로서의 사진의 리얼리티를 실현할 수 있을 것이다.

AMY ELKINS 〈self grid layers〉

예술과 철학, 그리고 사진

2009년 국제행사로 재출범한 경남국제사진페스티벌은 시각예술분야의 새로운 또 하나의 국면이다. 새로운 프로젝트는 언제나 문제점을 동반할 수 있다. 이 페스티벌을 바라보는 시각이 다양하지만, 이 점을 인식하고 포용하는 것은 지역성이 곧 세계성이 될 수 있는 글로벌의 조건이 되는 것이다.

지역의 예술가들이 새로운 문을 열고 나아갈 돌파구를 개척하면서 항상 대외적 상황인 식과 수용이라는 노력을 해야 한다. 그것만이 진정한 상호작용에 의한 돌파구를 찾는 길이기 때문이다. 이 경남국제사진페스티벌은 이러한 측면에서 부단한 노력을 기울여 왔고, 많은 사람의 수고와 협력을 통해 실제로 그것을 증명해 왔다. 국내외 간 또는 지 역 간의 상호작용에 의한 시대를 선도할 새로운 돌파구 찾기에 노력을 멈추지 않는 한 경남국제사진페스티벌은 경쟁력 있는 국제사진 축제로 거듭날 것은 자명한 일이며, 지역에서 개최되는 이 페스티벌이 폭넓은 국외 작가들과 함께함으로써 지역성의 진정 한 세계화를 이룰 수 있는 초석이 될 것을 믿어 의심치 않는다.

다만 그러하기 위해서는 집행부만의 노력으로 이루어지지 않는다. 작가 개개인이 시 대성과 사회성, 그리고 역사성에 부합하는 작품을 연구하는 노력이 병행됨으로써 본 페스티벌의 위상이 제고되면서 그 인지도가 널리 확산하는 것이다. 그간 집행부의 노 력은 두말할 나위 없이 최선을 다해왔으나 행사자체의 대외적 경쟁력을 제고시키는 방안을 연구해야 할 것이지만, 그렇다면 작가는 무엇에 창작의 포커스를 두어야 할 것

인가.

예술의 역사는 새로운 형식의 역사이다. 고흐가 그러했고, 피카소가 그러했으며, 백남준도 그러했고, 미술사를 장식했던 모든 예술가가 그러했다. 그러나 작금의 시대에는 그것만으로 충분치 않다. 이제는 형식뿐만이 아니라 내용적인 면, 즉 철학적인 면이 절대적인 필요 요소로 자리매김했다. 사진이 갖는 메커니즘으로 기술수준과 작품성을 운운하는 것은 어리석은 일이다. 왜냐면 메커니즘적인 문제의 해결은 작가로서 기본이자, 당연한 일이기 때문이다. 그에 관련된 하나의 예를 들어보자.

21세기가 시작되는 2001년 1월 초에 뉴욕타임스에서는 20세기를 빛낸 세계최고 위대한 예술가 3명으로 피카소와 잭슨 폴록, 백남준을 선정하고, 가장 유력한 21세기를 빛낼 세계최고 위대한 예술가로 한국인 모 사진작가를 지목한 바 있다. 그러면 그가 왜 이토록 세계적인 사진작가로 지목되었을까. 우리가 주목해야 하는 가장 중요한 것은 바로 이 물음에 대한 답을 찾아내는 일이다. 의외로 답은 간단하다. 그것은 '현대미술이라는 수단으로 동양철학을 가장 함축적으로 표현한 최초의 작가이기 때문'이라고 뉴욕타임스는 설명했다.

그것은 사진자체를 초월하여 그 안에 담긴 내용이다. 그 내용은 바로 철학이다. 철학은 인간이 탐구하는 인간에 관한 학문이다. 시각예술과 공연예술 등 모든 예술은 철학을 담아낼 때 기술을 뛰어넘어 비로소 진정한 예술로 거듭날 수 있다. 그러므로 오늘날의 예술은 결국 인간에 의한 인간성의 탐닉이라는 조건을 전제로 할 수밖에 없다. 철학자체를 학술적으로 풀어나가자면 밑도 끝도 없는 학문이다. 그러나 철학은 결국 인간에 관한 학문이므로 '인간의 이야기, 즉 인간의 도와 삶의 이치'로 단순해석을 받

아들인다면 그것 역시 어려운 일이 아니다. 예컨대 '사람이 났으니 언젠가는 죽는다' 이 얼마나 당연한 진리인가. 이것이 바로 철학이다. 이러한 철학적 요소를 담아내느냐 그렇지 못하느냐에 따라 우리는 기술자에 머물 수도 있고, 예술가로 등극할 수도 있다. '지금 나는 어디에 속하여 있는가' 우리는 이 화두를 중요시해야 한다.

예술작품을 평가하는 기준은 무엇인가. 사진은 엄연한 시각예술 중의 하나이며, 더욱 엄격히 말하면 미술이다. 필자는 미술평론가로서 다음과 같이 몇 가지의 기준을 제시하고자 한다.

첫째, 미술학적인 관점이다. 다시 말하면 사진학적인 관점이란 얘긴데, 이것은 순수 조형론에 관한 것이며, 기술 즉 메커니즘적인 측면도 포함된다. 미술학이란 작품의 조형적인 가치에 관한 것을 창작을 통해 탐구하는 학문이다.

둘째, 미술사학적인 관점이다. 혹자는 미술사학이 무엇을 탐구하는 학문이냐고 물었더니 미술사를 탐구하는 학문이라고 답했다. 틀린 답이다. 미술사학은 미술사를 수단으로 작품을 탐구하는 학문이다. 그러므로 시대성과 역사성, 사회성이 이 범주에 포함되는 것이다. 예술은 시대를 이끌어가는 선두에 있는 학문이며, 그러므로 대단히 중요한 위치를 점하고 있다. 좀 더 쉽게 말하면 트렌드와도 같은 것이다. 이 부분은 전술한 바와 마찬가지로 새로운 형식에 관한 것이기도 하며, 당대의 모든 것을 담아내는 그릇과도 같은 것이다.

셋째, 미학적인 관점이다. 미학은 예술철학의 다른 말이다. 앞에서 예를 들었던 바와 마찬가지로 철학은 인간에 관한 학문이다. 우리가 인간이라는 조건에서 하는 것이 예술이다. 그렇다면 예술은 '인간에 의한 인간을 위한' 것이어야 한다. 이것은 마치 종교와도 흡사하고, 윤리와 도덕과도 같은 것이다. 따라서 인간의 가치와 삶의 가치에 대

한 방향과 세상이 돌아가는 순리와 섭리와도 같은 것이다. '작품을 통해서 무엇을 말하고자 하는가'를 결정짓는 중요한 근거가 되는 미학적 관점은 시대가 진화할수록 미술학, 미술사학보다 더 중요한 요소로 평가되고 있는 형국이다.

위 세 가지의 측면 중 어느 것 하나도 중요치 않은 것이 없지만, 이 중 하나라도 소홀하게 여겨진 결과물로서의 예술품은 잠시 반짝이다 사라지는 인조보석과도 같은 것이다.

열여덟 해! 8년이라는 텃밭 위에 10년이라는 공든 탑을 쌓아 올린 경남국제사진페스티벌은 이제 텃밭이 아닌 동서양을 막론하고 세계 유수의 작가들이 참여하는 이른바 푸른 대양과도 같이 변해가고 있다. 이러한 상황임에도 불구하고 '미술은 미술, 사진은 사진'이라는 편협한 생각으로 사진창작에 임한다면 필자가 제시한 이 글은 의미를 상실하고 말 것이지만, 작가는 더 큰 바다를 볼 기회를 얻지 못하게 될 것이다.

언제나 늘 그러했던 것처럼, 경남국제사진페스티벌이 푸른 대양의 중심에 서는 그날을 기원한다.

김관수 〈환상공존〉

경계의 정점에 서다

모든 인간은 생각한다. 그것은 쉼 없는 과정으로 이어지며 끝없는 변화의 연장선 위에서 존재한다. 그러면서도 모든 것은 경계(境界)를 넘나들며 갈등을 동반한다.

경계는 구분의 정점을 의미하는 일반성을 갖지만, 경계선상에서 구분된 너머세계는 각각의 정체성을 드러내면서 존재성을 분명히 하고 있다.

우리는 삶에서 나와 너, 인식과 비인식, 관념과 비관념, 삶과 죽음, 정의와 불의, 철학과 비철학, 예술과 비예술 등의 사이에 있는 경계에서 갈등과 마주하며 서 있다. 경계에서의 갈등은 끊임없이 표류(漂流)를 반복하고 있다.

사진은 멀티플아트로써, 인간의 창조적인 욕구를 표출해 왔다.

경남국제사진페스티벌은 국가 간, 민족 간의 경계와 예술과 비예술 간의 경계를 넘나들며 시대적인 담론을 생산함으로써 모든 경계 간 소통의 중심축에 서 왔다. 필자는 2009년 베니스비엔날레 특별전을 기점으로 다수의 사진관련 글을 집필해 오고 있다. 그 중 경남국제사진페스티벌은 2015년부터 지금까지 전시감독이란 명분으로 이 전시의 서문을 집필해 왔다. 그간의 서문을 분석해보면 〈환경이 생명이다〉라는 자연에로의 '순수회귀'를 전제로 하지만 이 모든 것이 가져야 할 또 하나의 전제는 '예술'이며, 그에 따르는 핵심 키워드로 과제를 풀어가듯이 달려왔다. 그것은 '현대미술로서의 사진예술', '관계와 소통을 통한 자연회귀의 확장성', '멀티플아트로서의 담론과

철학의 당위성', '예술과 철학, 그리고 사진' 등이 그 주제이다.

그러나 이 행사의 시작부터 지금까지 모든 것은 경계에서 시작되었고, 경계 속에서 진행되고 있다. 예컨대, '사진이 예술이라면 미술로 성립하는가?', '예술의 목적이 소통에 있으므로 사진도 그래야 하는가?', '시대의 변화에 따른 매체의 수용과 복수예술로서의 형식을 갖추고 있는가?', '예술이 인간의 행위인 만큼 얼마나 철학적이면서 시대적 담론을 표출해 내는가?' 등이 우리가 풀어 나아가야 할 경계적인 과제이다. 우

商春波 〈山祭祀〉

리에게 경계는 벽이 아니며, 영원히 안고 가면서 그 속에서 끊임없이 담론을 생산하는 창작의 장(場)이다.

예술은 지구촌의 이데올로기를 지배하는 담론을 형성하는 주요 분야로써 빠르게 변화하는 산업과 문화적 변혁에 직면하고 있다. 이것은 시대적 요구에 부응해 내기 위한 트렌드이며, 예술자체의 본질과의 괴리로 갈등의 탑을 쌓고 있다.

그러나 이 국제사진전시가 지구촌의 다양한 문화적 소산들이 교차하면서 맞이하는 새로움과 경이로움이 가져다주는 경계는 과거와 현재, 미래로 이어지는 출구로서의 절대기능을 해낼 것이며, 새로운 역사를 기록하게 될 것이다.

우리가 목적하는 미래는 바로 오늘이기에 우리는 미래에 대해 걱정하지 않는다. 왜냐하면 오늘이 바로 우리가 탐구하고자 하는 경계의 정점에 서 있기 때문이다.

노호봉 〈화원〉

예술은 초극적 메시지이다

"예술은 커뮤니케이션 기술이다. 이미지는 모든 커뮤니케이션의 완벽한 기술이다 (Art is technique of communication. The image is the complete technique of all communication)"라고 주장했던 클래스 올덴버그의 말처럼 대중과의 소통에 대한 예술의 중요성은 더는 간과될 수 없는 것이다. 따라서 예술의 시대성은 이러한 특수성을 감안하여 넘쳐나는 정보의 홍수를 조절하는 순기능으로서의 조형성 특성을 살펴본다.

오늘날의 시각예술은 하나로 규정될 수 없는 다양한 형식과 의미를 양산해내며, 또한 그 의미생산의 수단으로 다양한 매체를 이용하며 다채롭게 전개되어왔다. 일렉트로닉 아트, 디지털 아트, 비디오 아트, 인터렉티브 아트, 네트워크 아트, 멀티플아트 등의 명칭들이 나타내는 동시대예술의 특징은 무엇보다도 첨단 기술공학에 의지한 예술표현이라고 할 수 있을 것이며, 오늘날 많은 예술가가 첨단 과학기술이 만들어 낸 여러 가지 매체를 이용하여 작품을 창작하고 있고, 이는 다양한 테크놀로지 미디어 환경에서 사는 우리들의 시각에서는 이미 자연스러운 것이 되었다.

우리는 첨단 기술의 시대를 넘어서 '스마트 시대'의 중심에 서 있을 뿐만 아니라, '스마트'는 이미 시대성을 대변하는 아이콘이 되었다. 세상은 점점 똑똑해지고 있고, 스마트 폰, 스마트 TV, 스마트 카, 스마트 카드 등 스마트라는 이름으로 포장된 제품과

기술이 이 사회를 지배하고 있다. 예술은 시대변화에 가장 민감한 분야라고 해도 지나침이 없으므로, 이제 이러한 스마트 시대에 예술가들이 관객과 어떠한 방법으로 커뮤니케이션을 시도하려 하는지에 주목하는 것은 흥미로운 일인 동시에 반드시 짚고 넘어가야 하는 과제이다.

경남국제사진페스티벌은 시대성을 대변하는 메카니즘을 기반으로 하는 멀티플아트로서의 사진의 흐름과 단면 진단에 주목한다. 즉 동시대미술로서의 사진이 주류를 이루는 시대적 양상과 시각예술이 그 기초가 되는 조형론(미술학, 사진학 등)과 그것을 역사적 관점에서는 어떻게 보아야 하는지, 그것으로 무엇을 말하고 싶은지에 대한 미학적인 관점에서의 진단이 그것이다. 21세기 동시대미술이 지향하는 철학적인 메시지를 담은 조형성 등에 대한 단면을 짚어 봄으로써, 이 시대의 핵심키워드인 'SMART'는 곧 '예술이 전하는 초극적인 메시지(Super Message of Art)'이며 그에 대한 성찰이 필요한 것이다. 이것은 새로운 형식의 각축장이었던 지난 세기를 지나 어떤 철학을 어떻게 보여줄 것인가가 주요 쟁점으로 떠오른 시대에 우리는 살고 있기 때문이다.

선사시대 사람들은 현실에 대한 마음속 이미지를 모방해 현실의 이미지로 바꾸고, 그것과의 교감을 통해 현실을 바꿀 줄 알았다. 이때의 예술은 이미지를 현실로 바꿔놓는 매개 장치이자 부적과도 같은 것이었다. 우리는 원래의 형상을 본떠 재현된 형상을 원형과 동일시하는 경향이 있다. 그러므로 예술은 인간이 세계와 맺고 있는 관계 속에서 얻은 이미지를 형상화하는 데서 비롯된 것이라 할 수 있다. 자연으로부터 받은 내적인 이미지를 외부적인 도형 같은 것으로 표현하면서 인간은 자연과 화해할 수 있었다. 그

조성제 〈습〉

것은 자신과도 동일시되는 것이다. 시각적으로 표현한다는 것은 바로 형상을 통해 신성과 소통하는 것이다.

원형은 이데아의 세계, 즉 참된 형상의 세계이다. 특히 집단성을 지닌 원형은 인간이 강력한 파토스(pathos)를 경험할 때 만나게 되면 더 큰 힘을 발휘한다. 그러한 힘을 얻은 원형적 이미지들은 종교적 주술적 상징으로 쓰인다. 그러한 원형적 이미지들의 몇 가지 예를 들어보자. 뱀과 새는 한 세계와 다른 세계를 매개하는 동물의 상징이다. 뱀은 지상과 지하를 오가며 특유의 음습함으로 오랜 시간 여성성과 지모신의 상징이

되어왔다. 새는 지상과 천상을 오가며 하늘의 에너지와 영성을 실어 나른다. 이러한 동물적 원형들에게서 인간들은 원초적인 생명력에 대한 암시를 받는 것이다.

이러한 일련의 상징성은 상호 간의 소통을 전제로 하며, 현대에 이르러서는 그 양상을 달리하여 인간과 인간, 인간과 자연, 정보와 정보, 인간과 정보, 시스템과 시스템, 미지와 또 다른 미지 등과의 교감을 통해서 인간의 예술적 상상력을 자극한다.

한편, 이 시대의 대중적 보편성을 지닌 사진매체를 통한 예술의 은유성은 프랑스 베르나르 포콩(Bernard Faucon, 1950~)의 구성사진(Constructed Photo)에 연원한다. 이는 미장센(mise en scene) 혹은 메이킹(making) 포토로서 설치적인 개념과 현장적인 개념 및 연출적인 개념을 동반한다.

가장 현실적이고 직관적인 예술형태로서의 사진은 현대미술의 초현실주의적인 형식과 부합하여 그 당위성을 인정받아 영원히 소멸할 수 없는 장르로 구축되었다. 20세기 후반 이후 베니스비엔날레를 비롯한 상파울로비엔날레와 휘트니비엔날레 등 전 세계 현대미술의 추세만 보더라도 사진을 빼놓고는 현대미술을 논할 수 없는 상황에 이르렀다.

롤랑 바르트(Roland Barthes)는 1980년 간행된 그의 저서 「사진에 관한 명상」에서 '사진은 존재론적 의미에서 메커니즘적인 차원과 그 응용력으로 얻을 수 있는 확증을 초월하는 깨달음을 의미하는 것'이라고 정의한 바 있다. 그 외에도 수많은 사람의 저술로 다양한 정의가 내려졌지만, 이 정의야말로 현대사진을 통한 미술적인 은유는 시각적이고 물리적인 차원을 넘어선 개념으로서 예술이 동반해야 할 철학적 해석을 가능케 한다.

그뿐만 아니라 동양철학적 창작근거를 통해 표출된 조형성이 구현된 사진은 향후 사진예술의 전개양상을 예측하기 위한 사상과 철학적 사고를 다루어야 하는 과제를 어떻게 풀어 나아갈 것인가.

중국 청말 중화민국 초 계몽사상가이자 문학자인 양계초는 '과학과 예술은 모두 하나의 근원에서 비롯되었으며 그 근원은 자연'이라 하였다. 그뿐만 아니라 21세기가 시작되던 2001년 뉴욕타임스는 20세기를 빛낸 가장 위대한 예술가로 피카소와 백남준, 잭슨 폴록 등을 선정하면서, 21세기를 빛낼 가장 위대한 예술가로 한국의 사진작가 김 모 씨를 첫 번째 인물로 거론했는데, 그 이유인즉 '현대미술이라는 수단으로 동양철학과 사상을 유사 이래 가장 함축적으로 표현한 예술가'라는 것이다. 20세기가 서양철학을 기반으로 하여 새로운 형식이 각축 되던 시대였다면, 21세기는 뉴욕타임스가 예견한 것과 같이 동양철학과 사상을 기반으로 하는 미술시대가 도래한다는 사실은 짐작하고도 남는다.

따라서 이 전시는 과학과 예술, 자연의 힘이 내면에 전제되어 활기를 띠는 철학적 기반을 둔 동시대사진 작품들의 동향을 살펴보고자 한다. 특히 조형학의 기본과 역사로 다시 보기, 철학으로 마무리하기라는 3대 과정의 자연스러운 만남을 꾀하였으며 그러한 과제에 직면한 세계인으로서의 사진작가들을 한자리에 모았다. 다변화된 시대에 예술가로서 자부심을 품고 최첨단 기술과 정신가치의 조화 등 이 모든 것을 놓치지 않고 표현해낸 작품들은 관객들과 유연한 소통의 구조를 형성할 것이다.

인도네시아 현대사진의 예술세계

인도네시아 현대사진전 표지

인도네시아의 현대사진전이 국내에서는 처음으로 경남도립미술관에서 개최되었다. 인도네시아의 현대사진을 통해서 사진의 미적 개념과 우리나라 현대사진과의 차이를 탐구하고, 양국간 미술교류의 기틀을 마련할 뿐만 아니라 국외 사진에 관한 흐름을 파악하며, 그 문화를 향유하기 위함이다.

왜 인도네시아인가? 우리나라 현대사진이 성행하던 70년대 즈음의 국내 생활의 전반과 오늘의 인도네시아 현대사진은 상당 부분 공통점이 있다. 그 이유는 베르나르 포콩 (Bernard Faucon, 1950~, 프랑스)이 주창했던 소위 구성사진(Constructed Photo)과 같이 미장센(mise en scene) 또는 메이킹(making) 포토로서의 설치적 개념과 현장적 개념 및 연출적 개념을 동반하지 않으며, 삶의 중심과 주변에서 창작의 뿌리를 두고 있는 이른바 라이프포토(life photo)가 주를 이루기 때문이다. 이것은 그들의 생활, 풍습, 역사 등을 고스란히 담아내는 그들만의 문화적 특성을 가늠할 수 있다. 이러한 인도네시아의 오늘을 엿볼 수 있는 사진은 고쿠보 아키라(小久保 彰,

1937~, 일본)가 주장하는 사진과 회화의 일반적 특성처럼 '농밀하게 현실적 분위기를 감돌게 하는' 것과 유사성을 갖는다.

현대미술에 있어서 사진은 가장 현실적이고 직관적인 예술형태로서 보이는 풍경을 너머서 보이지 않는 삶과 그 속에 있는 순수한 기억, 희망과 꿈, 시간에 대한 표현이다. 현대미술의 초현실주의적인 형식과 부합하여 그 당위성을 인정받아 영원히 소멸할 수 없는 장르로 구축된 사진은 20세기 후반을 정점으로 국내는 물론 전 세계적으로 그 미술적 위치를 점하고 있다. 베니스비엔날레, 상파울로비엔날레, 휘트니비엔날레는 물론이고, 국내 광주비엔날레, 부산비엔날레를 보아도 사진을 제외하고는 더는 현대미술을 논할 수 없는 상황이 이르렀다.

Sri Wahjuni Sariat 〈Sea〉

아날로그 사진이 사진예술가와 부유층 일부 사람의 전유물이었던 인도네시아는 디지털 사진이 보급되면서 급성장하여 대중화에 성공한 대표적인 사례로 꼽히는 인도네시아의 사진은 이미 존재하는 자연과 현실을 공유하며, 작가 나름의 마음속에 구체화되지 않은 표현충동의 원리에 의해 표현된 결과물이다. 이러한 예술적 결과물을 생산한 인간의 고유한 사고방식은 물적, 객관적 대상을 떠나 주관적인 견해에서 순수구성을 표현하는 정신적 또는 지적인 면에서 발생하는 것이며, 한 걸음 나아가 내적 음률(inner sound)과 자연에서 재해석된 색채의 독특한 성격에서 연유되는 것이다.

인도네시아 현대사진 작품을 통해서 우리는 인도네시아의 아름다운 자연을 감상할 수 있을 뿐만 아니라, 그 땅과 바다를 삶의 터전으로 살아가는 그들의 문화와 삶의 모습을 엿볼 수 있다. 또한 그들 특유의 낙천적이고 여유 있는 민족성을 느낄 수 있는 계기가 될 것이다. 무엇이든 담아내면 아름다움이 되는 천혜의 자연 속에서, 진솔한 삶의 풍경과 모습을 담아내었기에 이들의 작업과정은 행복할 것이고 보는 이들에게도 삶을 살아가는 따스한 휴식으로 다가올 것이다.

이 전시는 인도네시아 현역작가 15명의 95점이 선정되어 그중 70점이 전시되는 데 참여 작가별 작품성향을 보면 다음과 같다. 인도네시아만의 천혜의 자연과 풍광을 주제로 삼고 있는 작가로는 Sri Wahjuni Sariat, David Wirawan, Juwani Yapriadi이고, 그들 삶의 주변과 생활상을 담은 작가는 Afdhol, Alamsyah Rauf, Sugiarto Eko Wardojo, Effri Irawan, Eko Sumartopo, Klaas Stoppels, Irman Andriana이며, 위 두 가지를 공통으로 주제로 삼는 작가는 Edi Wibowo, Pimpin Nagawan, Rafly Rinaldy, Sugeng Sutanto, Jeffy Surianto이다.

전시에 초대된 작가들은 30대에서부터 50대에 이르기까지 현역으로 활동하고 있는 작가들이다. 이들은 인도네시아 최대 사진예술 그룹인 Gallery Photography Indonesia에서 활동하는 11,000여 명의 작가 중에서 엄선된 작가들로서 이번 작품은 이들이 제출한 200점의 원본파일 중에서 미술관이 인도네시아의 특성을 가장 잘 드러낸 작품만으로 선별한 작품들이다. 특히 주목할 만한 것은 95점 중 작가당 1점을 제외한 80점을 우리 미술관에 기증의사를 밝힌 작품들로써 적법한 절차의 과정을 거치겠지만 이 작품들을 소장한다면 경남도립미술관은 국내 유일의 인도네시아 현대사진컬렉션과 그에 따른 데이터베이스를 구축하는 성과를 갖게 되었다.

참여한 작가들의 작품세계에 대한 면면을 들여다보자.

Sri Wahjuni Sariat

인도네시아 바다의 풍경을 컴퓨터그래픽 작업을 통해 환상적인 느낌으로 변모시키는 작업으로 작품 〈Sea〉는 고기를 잡으러 나가는 선박들의 모습을 높은 곳에서 찍은 작품으로 조그맣게 보이는 선박들의 모습과 광활한 바다의 모습이 대조적으로 하나의 장관을 이룬다.

Afdhol

주로 자연을 배경으로 살아가는 인도네시아인들의 삶의 모습을 보여준다. 그의 사진에는 때 묻지 않은 대자연 속에서 주어진 조건에 순응하며 사는 소박한 사람들의 모습이 담겨있다. 이와 함께 네가라(Negara) 지역의 소 경주(bull race)를 찍은 작품 〈Buffalo〉시리즈에서는 강인하고 역동적인 생명력을 느낄 수 있다.

Alamsyah Rauf

주로 인물사진을 보여준다. 작품 〈Dual〉에서 정성껏 기른 닭으로 친구와 닭싸움을
하거나, 작품 〈Sack Race〉에서 포대 자루를 입고 달리기 경주를 하거나, 작품 〈Kids
League〉에서 축구 경기를 하는 등 그의 사진에 담긴 인도네시아 아이들의 모습은 마
치 우리의 70년대를 보듯이 지난 시절의 추억을 자극한다. 천진난만한 이들의 표정
에는 삶에 대한 즐거움과 희망이 묻어난다. 그는 어린아이들의 모습뿐만 아니라 작품
〈Kajang Weavers〉에서 생업에 몰두하는 여인의 모습도 담아냈는데, 진지한 얼굴
에서 생활에 대한 의지가 느껴진다.

Afdhol 〈Boat〉

Sugiarto Eko Wardojo

일상적 풍경이나 사람들의 생활과 자연과의 관계를 포착하는 풍토적 관찰을 주제로 한 사진 작업을 한다. 작품 〈Rural Women〉에서는 추수에 열중하는 농촌 사람들의 모습을 담았는데, 그 모습은 마치 신성한 의식을 치르는 듯 경건하다. 작품 〈Shoe Repair〉는 잡화점 앞에서 구두 수리를 하는 노인의 일상생활을 여실히 보여주고 있다. 삶에 대한 팍팍함보다는 삶을 즐기는 여유가 묻어난다.

David Wirawan

인도네시아 자바 섬의 동부에 있는 화산인 브로모(Bromo)와 반둥 남쪽에 있는 찌위데(Ciwidey)를 여행하며 인도네시아 산의 장엄한 광경을 사진에 담았다. 그의 사진은 평온한 느낌을 주는 동시에 자연에 대한 외경심을 자아낸다.

Edi Wibowo

작품 〈Duck Shepherd〉와 〈Plowing Season〉에서 오리 떼를 몰거나 소를 이용해 논을 경작하는 전형적인 농촌의 모습을 보여주는 한편, 붉은 노을을 배경으로 수출품을 선적하는 모습을 담은 작품 〈Loading Process〉에서는 역광을 통해 강한 콘트라스트를 보여준다.

Effri Irawan

작품 〈Children〉 시리즈에서 물소를 타고 놀거나 나뭇잎을 엮어 만든 공으로 놀이를 하는 아이들의 모습, 사냥하는 아이의 모습을, 작품 〈Elderly Couple〉에서 다정하게 식사하는 노부부의 모습을, 작품 〈Fisherman〉에서는 그물을 펼쳐 물고기를 잡는 어

부의 모습을 따뜻한 시선으로 담아내었다. 그의 사진에 담긴 빛은 사람들을 포근히 감싸 주며 화면에 분위기를 더한다.

Eko Sumartopo

인물의 직업을 짐작할 수 있는 오브제가 담긴 사진을 작업한다. 작품 〈Work〉 시리즈에 등장하는 순박한 웃음을 지으며 그물을 들고 있는 어부와 끌과 망치로 나무를 깎는 목공의 진지한 표정은 주어진 삶에 만족하며 사는 낙천적인 인도네시아인들의 전형적인 얼굴이다.

Klaas Stoppels

인도네시아의 아름다운 자연 풍경에 반해 인도네시아로 이주해 생활하며 사진 작업을 하는 네덜란드 출신 사진작가이다. 작품 〈The Tailor〉에서는 재봉질을 하는 재단사를 담아내었고, 작품 〈Careful, Sharp!〉에서는 눈과 몸짓에서 장인의 기운이 느껴지는 이발사를, 작품 〈Updating〉에서는 재미난 디스플레이로 신발을 파는 장사꾼의 여유를, 작품 〈Smiling Makes You Look Young〉에서는 소녀의 수줍음을 간직한 노인의 웃음을, 작품 〈Wayang Production〉에서는 인도네시아의 그림자 인형극인 와양(Wayang)에 쓰이는 인형을 만드는 작업에 몰두하는 인형제작사의 열정을 담는 등 그의 사진에서는 이국의 사람들과 그들의 생활 모습을 바라보는 작가만의 따뜻하고 호기심 어린 시선이 녹아 있다.

Irman Andriana

작품 〈Batik Painter〉에서 인도네시아의 전통적인 염직기법인 바틱(Batik)을 하는

여인을, 작품 〈Peek a Boo〉와 〈The Face〉 등에서는 전통공연을 하기 위해 분장한 남자들의 모습을 카메라에 담았다. 그의 사진을 통해 인도네시아의 전통복식과 문화를 짐작해 볼 수 있다.

Pimpin Nagawan

인도네시아 특유의 강렬하고 환상적인 색채를 사진에 담는다. 작품 〈Bali Egg Painting〉에서는 발리의 전통 알 공예 작업을, 작품 〈Bali Kecak Dance〉에서는 인도네시아 전통무속신앙을 바탕으로 한 무용극인 케착 댄스(Kecak Dance) 공연을 하는 무희들의 모습을 포착해내어 컴퓨터그래픽작업을 통해 환상적인 느낌으로 연출하는 한편, 작품 〈Fisherman〉 시리즈에서는 드넓은 바다와 강을 배경으로 물고기를 잡아 생활하는 어부와 아이들의 모습을 관조적으로 바라보고 있다.

Rafly Rinaldy

빠른 셔터스피드로 '순간'을 포착해낸다. 작품 〈Another angle of Pacujawi〉에서는 긴박한 긴장이 흐르는 소싸움의 순간을, 작품 〈Bathe in the Field〉에서는 장난기 어린 표정으로 소에 물을 뿌리는 순간을, 작품 〈Flying Horse〉에서는 말을 타고 달리는 순간을, 작품 〈Sack Race〉에서는 포대 자루를 입고 경주를 하는 순간을 포착했다. 이와 함께 배를 이용한 수상시장의 모습과 음식을 만드는 여인의 모습 등을 선명한 색상 그리고 빛과 함께 사진 속에 담아내었다.

Sugeng Sutanto

주로 농촌의 생활 풍경을 담는 작업을 한다. 작품 〈Rural Woman〉에서는 포대자루

를 머리에 이고 힘겹게 걸어가는 여인의 모습을 담았는데 그녀의 모습에서는 삶의 무게가 느껴진다. 작품 〈Boy〉에서는 투계(鬪鷄)를 기르는 어린아이의 모습에 포커스를 맞췄는데, 아이의 눈빛 속에는 닭에 대한 애정이 녹아 있으며 작가는 그런 아이를 애정 어린 시선으로 바라보았다. 이 외에도 화산을 삶의 터전으로 유황을 채취하며 살아가는 광부들의 삶을 조명하는 작업을 했다.

Jeffy Surianto

주로 인도네시아의 아름다운 자연풍경을 카메라에 담는다. 오랜 시간 파도에 부딪혀 만들어진 기이한 형태의 바위들과 모래 해안, 무지개가 내린 바다 등 다양한 바다 풍경을 포착해내는 한편 화산과 폭포 등 웅장한 자연의 모습을 보여준다. 이 외에도 인도네시아인들의 생활과 전통풍습이 담긴 사진 작품을 통해 그들의 삶의 모습을 엿볼수 있다.

Juwani Yapriadi

작품 〈Sea〉에서 해질녘 잔잔한 바다의 모습을 서정적으로 포착하고, 작품 〈Portrait〉에서는 전통 공연 준비를 하는 화려한 무희들의 모습을 사진 속에 담았으며, 작품 〈Man〉에서는 말을 타고 화산으로 일을 하러 가는 노동자의 여유를 담았다.

현대미술로서의 사진예술

1

예술에 있어서의 미(美)는 감관경험의 세계를 초월하는 것으로서, 경험체계를 통하여 구축된 나름의 유토피아를 현대미술로 재해석하는 것이다. 오늘의 복잡한 현실에서 바라보면 이것은 현실과는 유리된 세계이지만 이러한 경험체계의 구성과 표출을 통하여 작품에는 새로운 개념이 주어진다.

작품을 통하여 관습이나 이성에 의해서 구성되는 현실과는 현저하게 다른 세계, 이를테면 합리적 논리에 의해 훼손된 세계를 순박하고 단순한 세계로 복원하거나 재구성하여 예술의 세계로 끌어 올리는 것이기도 하다.

이렇듯 개인적인 경험에 대한 의식은 그 경험의 실재성을 두드러지게 해주지만 그것은 또 다른 특권을 지니는 것으로 보인다. 즉 예술적 창조를 통해 작용하는 의식은 이미 구성된 어떤 대상물의 드러내기에 그치지 않고 거기에서 훨씬 더 나아가 그 대상물을 변형 또는 왜곡(deformation)시키는 일종의 문제 삼기를 통한 역설의 과정인 것이다.

이러한 예술의 유일한 리얼리티(reality)는 예술가의 예술 작품 속에 드러나 있기도 하지만 예술가의 개성 속에 있는 것으로 간주되고, 그곳에 예술의 보편적 이념이 존재하는 것으로 해석된다.

미술은 존재하는 것이 아니라 느끼는 것이며, 사람들에게 각자의 마음속에 구체화되지 않은 나름대로의 표현충동의 원리를 갖고 있다. 인간의 고유한 사고방식은 물적,

객관적 대상을 떠나 주관적 견해에서 순수구성을 표현하는 정신적 또는 지적인 면에서 발생되는 것이다.

작품에 표현되는 예술가적 기질과 원초적 에너지에 대한 심상상을 다룬 고유 표현방식은 작가의 지적인 고유의 사고개념에서 탄생된 것이며, 작품을 통해 작가의 지적 감성을 드러내는 서정성 또는 열정적인 경향을 볼 수 있는 것이다.

그에 따라 예술작품은 사물의 형체를 재현하기 이전의 상태, 즉 더욱 원초적인 상태를 스스로 창조해 낸다. 그에 동반되는 자율성과 시각적인 면에서 독립함으로써 각각의 표현요소들은 한층 더 창조적인 예술, 음악과도 같은 고도의 수준과 동일하게 되고자 하는 것이다. 이것은 근원과 형식의 순수성을 찾는 것이고, 지적이고 정신적인 미를 실체로부터 추출해 내는 것을 의미하는 것이다.

2

우리가 살아가는 주변의 모든 현상은 가시적이든 불가시적이든 끊임없는 운동의 상태에 있다. 이러한 모든 운동 상태는 보이지 않는 실재 표면 안에 감추어져 있는 의미를 찾기 위한 사고에 더욱 가까이 있다.

많은 예술가는 보이지 않는 것을 보이려는 시도를 하지만, 역설적 수법으로 자신의 조형세계를 구축한다. 보이는 것과 만질 수 있는 것을 새로운 형식으로 제시함으로써 새로운 상징적 체계를 부여한다. 이러한 체계를 갖기 위한 최적의 조건의 자유개념이다. 작가에게 있어서 자유개념은 인간의 생각과 행동을 방해하는 유·무형의 것들에 대한 끊임없는 부정을 통해 이루어질 수 있는 성질의 것이다. 그래서 예술의 역사는 지난 시대의 의식을 깨고, 앞선 시대 사람들이 만든 형태를 부수는 역사로 점철되어 왔다. 그러나 아무리 깨고 부수고 다시 지어도 자유는 완성되는 것이 아니다. 그것은 다만

인생에 관한 창조의 역사로서 끝없는 행진을 계속할 것이다. 그러므로 영원한 자유추구의 감성적 조직체인 예술은 이성적 재판관의 판결에 순종하고, 의사의 진단이나 치료에 순응하는, 피동적이며 무기력한 그런 존재가 아니다. 그것은 항상 개성적이고 자율적인 내적질서아래 독특하고 새로운 세계를 향한 자유를 실현하고자 하는 역동적인 힘으로 존재하며, 정열과 황홀의 순간이 가득한 세계이다.

또 하나의 조건은 예술가에게 있어서 창작의 원천은 감성이요, 상상이다. 그러나 동시에 이지와 논리를 동반하고 있다. 왜냐하면 작가는 총체적 기반위에서 새로운 창작의 뿌리를 만들고, 만물의 정체성이 갖는 존엄성의 인식위에 세워진 평범하면서도 비범한 진리에 대한 인식론을 구축하기 때문이다.

예술작품은 인간과 공존하는 무수한 실체와 무형화된 사유(思惟)가 복합된 하나의 리얼리티를 구축하고 있는 것이며, 그에 따른 예술철학은 인류사에 있어서 총체적인 것일 뿐만 아니라 인류가 희구하는 환상의 세계로 도래하기 위해서 예술가의 초월적 상상력과 시대성·사회성·역사성이 수반된 감성이 우선된다. 철학의 다양한 논리와 잡다한 이론들을 일원화시키는 힘을 갖춘 이지적 사고와 논리, 과학이라는 이름으로 실험과 실증과의 관계성에 대하여 이미 작품을 통하여 반증한 바 있다. 이러한 견지에 비추어 볼 때에도 작가는 예술의 독자적인 장르뿐만 아니라 철학과 과학에 이르기까지 실로 광범위한 정신적 지식체계를 갖추어야 하며, 관계성을 수용하고, 철학과 과학을 두루 섭렵함으로써 위대한 작가로 평가받게 되는 것이다.

또 다른 측면에서 작가는 수필가요, 시인이다. 그리고 세상을 이순과 역순으로 번갈아 보는 시각을 가진 철학자이며, 존재와 사라짐에 대한 물리학적 법칙을 깨우친 과학자이다. 그러한 예술가의 작품에 내재된 물리적 법칙은 곧 세상의 순리요, 섭리이다. 바람이 스스로 소리 내지 못하고, 나무와의 관계성에 의해 소리를 내듯이 혹은 큰 소리

와 작은 소리가 존재하나, 큰 소리에 가려져 작은 소리를 듣지 못하는 것과 같은 상대적 논리이자, 관계성에 의해 성립되는 이치이다. 그것은 물리적 시각뿐만 아니라 철학적 시각 즉 마음과 가슴으로 듣고 보고자 한다면 그 존재성을 확인하게 되는 것과 같은 것이다. 인류의 역사가 반증하듯 자연과 인공은 상호 관계성에 의해 수없는 생성과 소멸을 거듭해 왔다. 이것은 앞으로도 진행형으로 존재할 것이며, 영원히 반복될 것이다. 그래서 세상의 예술은 '특정방식으로 유형화된 철학'이라 할 수 있다.

이토록 예술이 높은 경지의 분야, 혹은 수행의 경지와 상통하는 것이라면……. 수행은 무엇에도 거리낌 없이 거니는 것이다. 이를테면 하고픈 대로 하는 것이다. 이것은 곧 노니는 경지이며, 장자의 무위자연(無爲自然)이다. 한마디로 '저절로인 현재 상태'인 것이다. 따라서 작가에게 있어서 메카니즘이나 작업과정은 그다지 중요치 않다. 의도된 목적으로서가 아닌 주어지는 것이며, 현재의 상황을 즐김으로써 실행되어지는 것이다. 다만 작가는 이것이 작품성으로서의 힘을 얼마나 발휘할지에 대하여 대중이나 감상자의 몫으로 돌린다. 자신은 수행자의 시각에서 바라보고 노닐 뿐 인류에게 이어행(利於行)되길 기대하는 것이다. 다시 말하면 안일함을 배제하고 고통이 녹아있는 정신적 응결체와 카타르시스를 통한 순화적 기능을 역설하는 것으로 해석할 수 있는 것이다.

수행자로서의 작가는 '저절로'인 이것이 의도적 탐구가 아닌 항상성(恒常性)을 가지고 향상되어 가기만을 바라고 있다. 그 이유는 인간에게 있어서 수행은 모든 것의 새로운 탄생이고 출발이며, 경험의 단계를 초월하여 새로운 세계가 있음과 무한한 삶에 대한 의미를 체득했기 때문이다. 이는 작가로서 뿐만 아니라 일상적 삶에도 적용되어진다. 그럼으로써 모든 것이 불교에서 말하는 '천상천하유아독존(天上天下唯我獨

Effri Irawan 〈Fisherman〉

尊)'처럼 자신의 문제임을 깨닫는 것이다.

자신의 문제를 들여다봄으로써 지혜를 얻게 된 작가는 자신만을 위함이 아닌 타인에 대한 배려와 사랑에 대한 숭고함과 경외감을 표현코자 하며, 이러한 사상들이 작품 속에 녹아있다고 피력할 것이다. 이것은 곧 작가가 추구하는 진리일 뿐만 아니라 수행의 방편이자 자신을 성찰하는 최상의 수단이 되는 것이다.

3

20세기 현대미술이 장르의 벽을 허물고, 매체와 영역을 확장하여 토탈 아트 개념의 전위성을 중시하게 되자 존재하는 모든 것에 대한 새로운 정체성을 모색하던 시각예

술은 국가나 지역에 국한된 단위적인 정체성에 대한 해석에서 벗어나 동양철학적이며 보다 총체적인 시각을 추구하게 되었다. 21세기의 미술은 이러한 새로운 시각과 조형성을 구가하며, 21세기의 시대성을 대변할 정체성 해석에 대한 혼란을 낳았다.

현대사진예술은 동서와 남북간(間), 국가와 지역간, 민족간, 서로 다른 형태의 집합간, 기억과 현실의 시간축간, 남여간, 개인간(我他), 개인과 공동체간 등의 경계 외에도 인간의 내부에서 무수히 연속적으로 생겨나는 경계를 작가의 명확한 방식으로 허물고, 역설에 의한 새로운 조형세계를 제시하고 있다.

사진은 모든 이미지를 재현하고 기억하고 기록하려는 특유의 속성을 지니며, 자신이 속해 있는 모든 구조 속에서 체득 또는 인식된 작가로서의 선험(先驗)이 그의 정신에 비쳐 존재의 피상적 표현이 아닌 진리를 견고히 통합시킴으로써 보다 진일보된 단순성의 구조를 지향한다.

특히 오늘날의 사진작업은 현대미술로서의 조형예술과 동등한 성격으로 규정할 수 있다. 미술이 갖는 시대성과 사회성, 그리고 역사성에 이르기까지 탁월한 형식과 내용을 통하여 철학과 사상을 표현하고 있는 작품들은 이미 회화나 조각, 설치, 미디어 등의 예술적 공통분모를 집약하여 형식적으로는 압축파일과도 같은 메타포를 갖는다.

예술가는 철학에 관심을 집중하면서 결코 네러티브하지 않을 뿐만 아니라 스펙터클하여야 하며, 다이내믹한 컴퍼지션과 작업에 대한 카메라의 첨단 메카니즘의 완벽한 구사력이 삼위일체를 이루어 철학적 사유방식과 결합함으로써 위대한 작가로 거듭나는 것이다. 작가에게 있어서 세상에 존재하는 모든 것은 스승이요, 무한적 수용대상으로서 관계 속에서 성립되어 결국은 하나로 통합된다.

결국 작가가 풀어가는 철학적 방식은 미술이라는 수단을 통한 시지각적 관점이지만,

그 근원은 철학이며, 그에 따른 조형원리는 상생과 상극의 관계 속에서 형성되는 생성과 변화의 기본원리이다.

가장 현실적이고 직관적인 예술형태로서의 사진은 현대미술의 초현실주의적인 형식과 부합하여 그 당위성을 인정받아 영원히 소멸될 수 없는 장르로 구축되었다. 20세기 후반 이후 베니스비엔날레를 비롯한 세계 유수의 비엔날레와 현대미술을 거론하는 세계 전역의 추이만 보더라도 사진을 빼놓고는 현대미술을 논할 수 없는 상황에 이르렀다.

롤랑 바르트(Roland Barthes)는 1980년 간행된 그의 저서 「사진에 관한 명상」에서 '사진은 존재론적 의미에서 메카니즘적인 차원과 그 응용력으로 얻을 수 있는 확증을 초월하는 깨달음을 의미하는 것'이라고 정의한 바 있다. 그 외에도 수많은 사람의 저술에 의해 다양한 정의가 내려졌지만 필자는 이 정의야말로 시각적이고 물리적인 차원을 넘어선 개념으로서 예술이 동반해야 할 철학적 해석을 가능케 한다는 생각이다.

사진이라는 매체로 예술세계를 구축하는 과정에서 그 목적의식이 상통하는 작가들의 예술세계는 상호간에 깊은 관련을 가지며, 추구하는 바를 동일시한다. 따라서 사진작가에게 있어서 예술표현의 매체인 사진은 관계성으로 인해 자신의 모든 것이 된다. 그것은 작품 속에 작가 정신이 녹아 있기 때문이다. 혹자는 '마음을 잘 먹어야 한다. 사람을 현혹시키는 작업을 한다면 그것은 곧 범죄이다'라고 피력한 바 있다. 이와 같이 예술작품은 즐거워야 하고 행복한 마음을 담아서 보는 이로 하여금 이 미적 가치가 공유되어야 한다. 작가가 피력하는 창작의 힘은 바로 이것이다. 이러한 힘이 확대될 것에 대하여 작가는 뚜렷한 신념을 가지고 있어야 하는 것이다.

예술가가 추구하는 예술의 목적은 나눔 즉 소통이다. 이러한 작가들의 신념 즉 마음,

나눔, 수행, 공유, 사랑 등의 키워드를 전제한다면, 예술이 시대를 여는 선두적 역할을 함에 있어서 인간을 중심에 두는 것과도 맥을 같이한다.

작가에게 있어서 사진은 현재적 자신의 메타포이다. 사진은 현대미술로써 멀티플아트적인 개념을 동반한다. 왜냐하면 사진의 기록적 가치와 조형적 가치를 넘어서 현대미술이 갖는 회화, 조각, 설치, 영상뿐만 아니라 디자인의 구성적 요소와 수행이라는 정신적 가치에 이르기까지를 포함하기 때문이다. 따라서 사진은 종합예술의 개념으로 각인되어 있음을 엿볼 수 있을 뿐만 아니라 그에 따른 삶 자체가 곧 예술이며, 표현하는 것이고, 표현의 주체는 작가가 되는 것이다.

4

우리나라 사진이 현대사진이란 이름으로 시작된 70년대 즈음의 국내 생활의 전반과 오늘의 인도네시아 현대사진은 상당부분 공통점을 지니고 있다. 그 이유는 베르나르 포콩(Bernard Faucon, 1950~, 프랑스)이 주창했던 소위 구성사진(Constructed Photo)과 같이 미장센(mise en scene) 또는 메이킹(making) 포토로서의 설치, 현장, 연출적 개념을 동반하지 않으며, 삶의 중심과 주변에서 창작의 뿌리를 두고 있는 이른바 라이프포토(life photo)가 주를 이루기 때문이다. 이것은 그들의 생활, 풍습, 역사 등을 고스란히 담아내는 그들만의 문화적 특성으로 가능할 수 있다. 라이프포토의 주된 피사체인 오브제로서 인간의 모습은 자연의 부분적 시그널로서 상징적 체계를 갖기도 한다. 이러한 체계는 마치 화룡점정(畵龍點睛)으로 완성을 선언하는 개념으로서의 조형적 요소로 볼 수 있다.

그 외의 공간적인 개념은 인간과 인간간, 자연과 자연간, 자연과 인간간의 교감을 통해 서로를 치유하는 의식적 생명력 불어 넣기이다. 오염된 자연과 인간을 소생케 하는

과정을 조형적으로 구사함으로써 작가가 추구하는 결론은 휴머니티의 회복으로 축약된다.

이러한 인도네시아의 오늘을 엿볼 수 있는 사진은 고쿠보 아키라(小久保 彰, 1937~, 일본)가 주장하는 사진과 회화의 일반적 특성처럼 '농밀하게 현실적 분위기를 감돌게 하는' 것과 유사성을 갖는다.

작가에게 있어서 이러한 형식은 실존에 대한 반증적 역설로서 진실을 해석하기 위함이다. 사진표현의 철학적인 부분은 작가에게 있어서 진실이며, 현실이나 가설은 실존에 해당된다. 여기서 말하는 실존이나 진실은 이 시대를 살아가는 문화의 대변자로서의 역할을 수행해 내는 것이다.

현대미술에 있어서 사진은 가장 현실적이고 직관적인 예술형태로서 보이는 풍경을 넘어서 보이지 않는 삶과 그 속에 내재되어 있는 순수한 기억, 희망과 꿈, 시간에 대한 표현이다. 현대미술의 초현실주의적인 형식과 부합하여 그 당위성을 인정받아 영원히 소멸될 수 없는 장르로 구축된 사진은 20세기 후반을 정점으로 국내는 물론 전 세계적으로 그 미술적 위치를 점하고 있다. 베니스비엔날레, 상파울로비엔날레, 휘트니비엔날레는 물론이고, 광주비엔날레, 부산비엔날레를 보아도 사진을 제외하고는 더이상 현대미술을 논할 수 없는 상황이 이르렀다.

아날로그 사진이 사진예술가와 부유층 일부인의 전유물이었던 인도네시아는 디지털 사진이 보급되면서 급성장하여 대중화에 성공한 대표적인 사례로 꼽힌다. 인도네시아의 사진은 이미 존재하는 자연과 현실을 공유하며, 작가 나름의 마음속에 구체화되어지지 않은 표현충동의 원리에 의해 표현되어진 결과물이다. 이러한 예술적 결과물을 생산한 인간의 고유한 사고방식은 물적, 객관적 대상을 떠나 주관적인 견해에서 순

수구성을 표현하는 정신적 또는 지적인 면에서 발생되는 것이며, 한걸음 나아가 내적 음률(inner sound)과 자연에서 재해석된 색채의 독특한 성격에서 연유하는 것이다. 인도네시아 현대사진 작품을 통해서 우리는 인도네시아의 아름다운 자연을 감상할 수 있을 뿐만 아니라, 그 땅과 바다를 삶의 터전으로 살아가는 그들의 문화와 삶의 모습을 엿볼 수 있다. 또한 그들 특유의 낙천적이고 여유 있는 민족성을 느낄 수 있는 계기가 될 것이다. 무엇이든 담아내면 아름다움이 되는 천혜의 자연 속에서, 진솔한 삶의 풍경과 모습을 담아내었기에 이들의 작업과정은 행복할 것이고 보는 이들에게도 삶을 살아가는 따스한 휴식으로 다가올 것이다.

Rafly Rinaldy 〈Golden Hour at Serorejo〉

지역에서의 국제미술제와 경남국제사진페스티벌의 비전

어느 노 화가가 그랬다. "서울에서는 나를 지역적 작가로 본다. 그러나 그 표현은 너무도 옳은 표현이다. 지역성이라는 것은 곧 한국성이기 때문이다. 가장 한국적인 것이 세계적인 것이다."

국내 내로라하는 평론가들은 누구도 이 말에 부정적인 표현을 하지 않는다. 왜냐면 지극히 타당한 논리일뿐더러 그 노 화가는 지역에서 올곧게 창작활동을 하였고, 이미 국내 화단의 거장이기 때문이다. 거장의 산실이 될 수 있는 지역성, 그것이 곧 한국성이고 세계성인 것이다.

지역성의 모색이라는 이름의 수많은 전시가 이루어졌으나 지역성-한국성-세계성이라는 발전 논리와는 사뭇 거리가 먼 전시로 그친 예가 대부분이고 보면, 진정한 지역성 모색은 다시 생각해야 할 문제가 아닌가 싶다. 그 방향을 바로 잡는 데에는 국내외 미술의 흐름과 동향을 정확히 읽어내야 한다. 그러한 맥락에서 세계의 미술계를 움직이는 거대한 판(判)과 맥(脈)을 제시하고자 한다.

오늘 세계미술의 동향을 보면 시대에 따라 다소 변화의 차이는 있지만 비엔날레와 트리엔날레 및 관련 아트프로젝트, 국제아트페어의 활성화, 각국의 문화예술특구 확대 등의 현상을 확인할 수 있다.

비엔날레를 살펴보면 상파울로비엔날레와 베를린비엔날레, 베니스비엔날레, 아바나비엔날레 등 20여 개의 비엔날레가 각국에서 열리고 있고, 트리엔날레는 인도트리엔날레, 아시아태평양트리엔날레 등 6개 정도이며, 베를린아트포럼, 인사이트 프로젝트 등 비엔날레와 유사성격의 3개의 아트프로젝트가 오랜 세월에 걸쳐 진행 중이다. 이러한 일련의 프로젝트들은 저마다 정확한 성격을 부여함으로써 그 자리매김을 확고히 한 것들이다.

국내에는 이미 광주비엔날레와 부산비엔날레가 활성화되어 그 이름에 걸맞게 해를 거듭할수록 발전하고 있다. 이는 어찌 보면 지역적 경쟁구도나 균형발전논리에 의해서 탄생한 인상을 강하게 느낄 수 있는 것이며, 앞으로는 포괄적 의미의 비엔날레가 아니라 특성화된 비엔날레로 거듭나야만 그 생명력이 유지되리라 본다.

이언주 〈반작용〉

필자는 오래전 대통령 직속기구인 모 위원회로부터 아시아문화중심도시건설 즉 아시아 문화수도 건설을 기치로 광주광역시를 지목한 내용의 거대 프로젝트의 책자 디자인 일체를 의뢰받은 적이 있다. 수천억의 예산으로 이루어지는 이 프로젝트는

물론 당위성도 있겠지만 그 이전에 정치적 논리가 개입되어 있다는 의혹을 강하게 받았으며, 그로부터 얼마 후 언론에 공개되었을 때 상당한 파열음이 있었던 것으로 기억한다.

문화의 수도란 인위적인 프로젝트와 자연발생적인 발판이 마련되어야 한다. 지역에서의 국제미술제 역시 그러한 발판을 닦는 초석의 역할을 다하여야 한다. 그 초석의 의미는 지역적 특성에 맞는 테마를 부여하여야 하며, 해마다 새로움에 대한 욕구만 내세울 것이 아니라 장기적 지역성이 무엇인지 심도 있는 고민을 함께하여야 할 것이다.

다음에는 아트페어를 살펴보자. 세계적으로 미술시장 활성화의 중심이라 할 수 있는 아트페어는 Art Basel, Art Cologne, Art Chicago, FIAC(프랑스), ARCO(스페인)의 세계5대 아트페어를 들 수 있으며, 그 외에도 San Francisco Art Fair, International Art Fair New York, Amory Show, CIGE(북경아트페어), Photo London, Fia Xiv, Tokyo Art Fair, Art Singapore, Frieze Art Fair(영국), Art International Zurich, Shanghai Art Fair, Art Basel Miami Beach 등 있으며, 국내 아트페어로는 KIAF(한국국제아트페어), MANIF, 화랑미술제를 꼽을 수 있다. 이러한 국제아트페어 중 해외에서 개최되는 아트페어에는 문화관광부의 지원을 받아 우리나라 화랑들이 대거 참여하고 있다.

문화예술특구의 경우, 북경의 따산쯔(多山子) 지역을 대표적 경우로 꼽을 수 있는데 이곳은 과거 대규모 방직공장지대로서 중국 미술가들의 작업공간으로 활성화되면서 유럽과 아시아의 유수화랑들이 속속 들어서면서 정부차원에서 문화예술특구로 지정된 지역이며 우리나라는 문화관광부의 지원을 받은 한국화랑협회와 국내화랑 몇 곳

이 이 지역에 입주해 있는 상태이다. 이곳은 향후 중국 미술시장의 거대화 현상을 예고하는 현장이기도 하다. 이렇듯 국내외적으로 미술시장의 활성화가 가속화되는 이 시점에 우리의 미술계를 돌아보고 미술행사를 통한 미래지향적인 논의와 점검의 과정이 필요하리라 생각한다. 이런 근거로 우리 지역에서 개최되는 아시아 미술제도 지역미술의 방향성을 살펴보는 한 방편이 될 것이라고 믿는다.

비엔날레와 국제아트페어, 문화예술 특구지정 등의 국내외 전반적인 상황으로 볼 때 우리 지역 미술계의 시각에서는 활발한 미술현장이 참으로 부러운 것이다. 이런 시각에서 경남국제사진페스티벌을 치루는 13년을 돌아보면서 몇 가지의 문제점을 지적하자면, 해마다 거듭되는 비슷한 작가와 작품의 중복성을 들 수 있고, 지역에서 이루어지는 국제행사인 만큼 사회와 시대가 요구하는 미술제가 무엇인지의 고민이 따라야 할 것 같다. 그리고 중장기적 계획을 수립하여 규모보다는 예술이 사회를 선도하는 차원의 형식과 내용이 충만한 경쟁력 있는 국제행사가 되어야 할 것이다. 왜냐하면 시대가 요구하는 그것이 지역에서의 국제행사의 절대적인 생명력이기 때문이다.

새로운 프로젝트는 언제든지 문제점을 동반할 수 있다. 이 페스티벌을 바라보는 시각 또한 이 점을 인식하고 포용해야 할 것이다. 필자는 전시기획에 있어서 우리 지역의 미술가들이 새로운 문을 열고 나아갈 돌파구를 개척하기 위해서 외부의 우수자산을 끌어들이는 노력도 동시에 해야 한다고 단언한다. 그것이 진정한 상호작용에 의한 돌파구 찾기이기 때문이다. 아무튼 이 국제사진페스티벌은 그러한 측면에서 부단한 노력을 기울이고 있고, 실제로 그것을 보여주고 있다. 국내외 간 또는 지역 간의 상호작용에 의한 돌파구 찾기를 추구하는 한 경쟁력 있는 국제사진축제로 거듭날 것은 자명

한 일이며, 전 세계의 다양한 미술의 판을 읽어내면서 지역미술이 국외의 미술가들과 함께함으로써 지역 자체에서의 세계화를 이룰 수 있는 초석이 되기를 기대한다.

Polo GARAT ⟨Odessa DejaVu⟩

2부 / 동시대미술 판

현대미술의 잠재적 보고(寶庫), 아프리카

Ⅰ. 들어가는 말

문화는 그 뿌리가 되는 토양 위에 인류에 의한 당대의 시대성과 역사성이 수반된 극히 사회적인 현상이라 말할 수 있다. 바꿔 말해서 인간이 중심인 사회 속에 인간의 삶이 녹아 그것이 곧 장구한 역사로 이어진 것이 문화이다. 이런 의미에서 본다면, 매스미디어가 넘쳐나고 인터넷이 전 세계를 거미줄처럼 연결하고 있는 이 시대에도 새로운 문화가 존재할지에 대한 의문이 일어난다. 이미 미주와 유럽에서 20세기의 또 다른 장르로 평가받은 아프리카 현대미술에서 이러한 의문에 대한 해답을 찾을 수 있을지도 모른다.

문화의 시대라는 21세기에 들어서도 아프리카 현대미술을 새로운 것으로 느낀다면, 우리는 주변을 돌아보지 않은 게으른 연구자일 것이다. 아프리카 현대미술은 더는 새로운 것이 아니지만, 아프리카는 문화에 대하여 소외된 지역이거나 그 향기가 흐르지 않은 문화오지일 것이다. 그렇기에 아프리카 현대미술에서는 아직도 새로움을 느낀다.

아프리카의 단위 부족마다 이어져 온 그들만의 미술은 그 사회의 문화적 토양에서 싹터 꽃피운 독특한 양식으로서 정치, 경제, 사회, 문화 등 공공의 목적을 띠지 않은 자생적인 것이며 순수성이 내포된 자신만의 전통이 숨 쉬는 정통성을 지니고 있다. 이것은 고대 전통사회로부터 싹튼 사회적 현상으로서 그들만의 독자적 양식을 오랜 전통과 더불어 발전, 지속해온 것이다. 그래서 아프리카 미술은 유럽이나 다른 나라의 문화와는 극명한 차이를 보인다. 이른바 '아프리카적 세계관'에 의하여 제시된 결과물들로 가득

찬 지역이다.

아프리카는 주술적 결과물들을 많이 남겨오고 있는 지역이다. 그렇기에 자생적 자연관에서 비롯된 아프리카적 세계관은, 창작행위와 결과물 속에 주술적인 힘을 내재시킨다. 이 주술적 힘은 아프리카 미술의 주된 특징이며, 부족정서와 정신이 반영된 조형성으로 표출된다. 그렇다고 해서 그 결과물들은 그 어떤 기록적 의미를 갖지 않는다. 작가가 속해 있는 문화적 요인은 작업의 형식을 결정하는 핵심적 요소이며,

아프리카 현대미술전 표지

그것은 무형의 가치를 추구하여 자신들의 전통을 담아낼 뿐이다.

개인과 영혼의 교감을 위한 주술적이고 정령신앙을 근거로 사회통합의 핵심기능을 가지고 있는 아프리카인의 신앙적 측면은, 풍요와 다산(多産)을 염원하고, 산 자와 죽은 자와의 소통, 즉 현실 세계와 영적 세계 사이의 교감을 갈망하는 매우 개인적인 문제이며 포괄적인 것이다. 이것은 우리나라 옛 농경문화에서 볼 수 있는 장승이나 솟대를 세우는 샤머니즘적인 전통과 유사하다고 할 수 있다.

아프리카 미술은 생성 초기부터 현대에 이르기까지 이러한 주술적 특성을 그 뿌리에 두고 있다. 현대 아프리카 미술은 급격한 도시화에 따른 표현양식의 다양한 변화가 급진전하고 있음에도 그들의 전통적인 신념을 유지한다는 근본적인 개념은 흔들림이 없다. 주술적 특성은 아프리카인에게 있어서 도덕적 기준이며 근간이다. 오랜 전통 주술

적 문화의 기반 위에 이뤄진 아프리카의 현대미술은 개인과 사회, 개인과 역사, 개인과 시대에 대한 관계성에 의하여 해석할 수 있다. 아프리카의 현대미술은 자신들의 영혼이 깃든 신비주의적이고도 독자적인 문화적 토대 위에서 사회적 신념과 신앙이 표출된 양식으로 평가되고 있다.

피카소, 마티스, 드랭, 레제 등 19세기 유럽의 미술가들은 이러한 아프리카 미술에 대한 무한한 예술적 잠재성을 일찍이 간파하여 자신들의 예술세계에 접목하였다. 피카소의 〈아비뇽의 아가씨들〉은 아프리카 마스크 이미지를 접목했고, 야수파, 입체파, 다다이스트, 초현실주의 미술가들 역시 아프리카의 이미지를 빌려 써왔으며, 회화만이 아니라 조각에도 아프리카 조각의 양감을 도입하기도 했다.

경남도립미술관에서는 이러한 아프리카적 세계관이 숨 쉬는 작품들을 통해서 앞으로도 현대미술의 잠재적 보고(寶庫)로서의 아프리카를 되돌아보는 계기를 마련하고자 「아프리카 현대미술」 전시를 기획한다. 이번 전시에서는 토템적인 모뉴멘트 성격이 돋보이는 쇼나(Shona) 조각과, 그들의 삶을 진솔하게 표현하면서도 로베르 꽁바스에게 영향을 끼쳤을 법한 웨야 아트, 그리고 수렵·채집 대상과 삶에 대한 관계성에 얽힌 이야기로 가득한 부시먼 판화 등을 보여준다. 이 작품들은 서정적이고 정감 넘치는 표정으로 연출하거나 인간의 감정을 극적으로 표출시키기도 하고, 상생과 조화를 통한 자연 속에서의 문화와 삶을 노래하고 있다.

II. 돌에 깃든 영혼의 신비, 쇼나(Shona) 조각

돌의 나라, 돌이 곧 문화의 상징인 짐바브웨(zimbabwe)의 국가명은 '돌로 지은 집'이라는 뜻을 지닌다. 1980년 영국의 식민지로부터 독립한 짐바브웨는, 식민시절의 남로디지아(Southern Rhodesia)의 이름을 벗고 세계문화유산으로 등재된 11세기경

의 그레이트 짐바브웨(Great Zimbabwe) 석조유적에서 따온 국가명이다. 국가명이 의미하듯 대표적 문화유산이 곧 '돌'이다.

짐바브웨의 쇼나 부족 예술가들에 의해서 제작된 쇼나 조각은, 그들의 오랜 문화적 전통처럼 돌 속에 포장된 내재적 형상을 발굴해내는 과정을 거치는데, 그들의 믿음 속에 있는 자연에 대한 존경심과 명상을 통한 경외심으로 제작된다. 마치 화석처럼 숨어 있는 생명을 세상 밖으로 끌어내는 것과 같은 것이다.

짐바브웨를 중심으로 한 쇼나 조각은 1970년을 앞뒤로 한 뉴욕현대미술관과 파리 로댕미술관 전시를 기점으로 미술계에 알려지기 시작한다. 이러한 쇼나 조각은 미국과 유럽이라는 양대 미술계의 거대 흐름에 상당한 파장을 불러일으켰다. 당시 세계 유수의 언론사들은 일제히 쇼나 조각에 대하여 긍정적이며 새로운 장르의 출현이라는 이름으로 이슈화시켰다. 뉴욕 타임스에서는 그것은 곧 그들만의 문화적 전통성과 조형적 감수성, 자의적 표현성에 의한 현대적 조형성을 두고 '아프리카에서 출현한 금세기의 중요한 새로운 예술양식'이자 '토착성이 강한 현대예술의 한 양식'으로 공언하였다.

일찍이 1962년에 영국에 소개되었던 쇼나(Shona) 조각은,「커먼웰스 투데이(Commonwealth Today)」와 「아트 인 리뷰(The Arts in Review)」는 아프리카 예술을 통해서 새로운 미술의 시대가 도래하였으며 거대한 운동으로서 활기를 띠고 있을 뿐만 아니라 신선한 독창성의 물결이 세계적인 표현양식에 새로운 차원을 제시할 것을 예고하였다.

그로부터 21년 후인 1983년부터 1989년까지 영국의 「웨스트 인디안 월드(West Indian World)」, 「캔싱턴 타임스(Kensington Times)」, 「선데이 텔레그라프(Sunday Telegraph)」, 「커티에르 메일(The Courtier Mail)」, 「이코노미스트(The Economist)」, 「스펙테이터(The Spectator)」 등의 언론들과 1986년 「뉴욕

타임스(New York Times)」는, 쇼나 조각이 예술로서의 높은 완성도를 통하여 예술성을 환기함으로써 현대미술에 지대한 공헌을 하였으며, 잃어버릴 위험에 처해있는 예술의 위엄을 되살려 놓았고, 토착적인 현대예술의 한 형태와 세계적인 예술양식으로 각광받아 짐바브웨의 강력한 예술형태로서 작품이 던져주는 자연주의적 정신성이 서구인들에게 쉽게 접근한다고 입을 모았다.

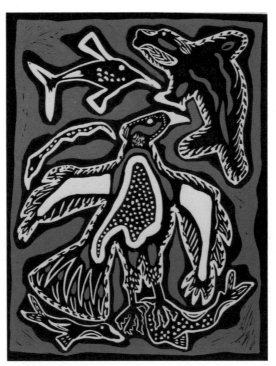

Thamae. S. 〈물고기와 독수리〉

그뿐만 아니라 2000년 이후에는 「글로브(Globe, Arizona)」, 「뉴욕뉴스데이(The New York Newsday)」, 「뉴스위크(Newsweek)」, 「뉴욕타임스」 등의 국외언론과 국내의 「한국일보」, 「조선일보」, 「중앙일보」, 「경향신문」, 「동아일보」, 「문화일보」, 「매일경제신문」 등에서도 극찬을 아끼지 않았다.

"……동시대 현대미술이 전개되어온 또 하나의 원천으로서의 쇼나 조각을 런던, 프랑크푸르트, 파리, 빈, 스톡홀름, 헤이그, 뉴욕에 이르기까지 유럽 각지와 미주를 순회하며 전시를 열었던 쇼나 대가들은 세계 최고 수준의 조각가로 평가되었고, 오늘날 현대미술에서 가장 중요하게 주목할 만한 새로운 예술형태로서 고유의 자생적인 현대미술로 평가하였다. 또한 놀라울 정도의 표현력, 특유의 원시적 생명력과 신비로 현대인을 매료시킨 예술이다. 파블로 피카소, 헨리 무어 등 현대미술의 거장들에게도 영향을 끼쳤으며, 아프리카와 유럽의 돌 조각이 결합해 현대적 미학을 획득한 아프리카 인류 역사상 가장 새로운 형식의 현대조각으로써 전통기법과 현대적 감각의 조화로움은 동양의 상징인 정신적 세계와 서양의 상징인 실증적 세계가 공존하는 예술로 평가된 바 있다……."

이처럼 수많은 언론에서 언급하였던 미학적 관점은, 자의적 표현성에 의한 현대적 미감으로 압축할 수 있다. 여기서 '자의적 미감'이라 함은 20세기 이후 서구조각의 창작 개념과 유사성을 보이는 것이며, 이것은 장르를 불문한 현대미술의 본질이라고 할 수 있는 핵심이다.

아프리카의 전반적인 미술 양상이 부족, 종교, 주술, 의식성이 담긴 것으로서 사회 통합적 기능을 수행하는 반면, 쇼나 조각은 순수 개인적인 관점과 재해석을 통해 탄생한 창작물로서 현대예술운동의 성격을 수반하고 있다. 쇼나 조각이 현대미술로써 자리매김하게 된 또 하나의 밑거름은, 프랑스 로댕미술관의 큐레이터이자 비평가였던 프랭

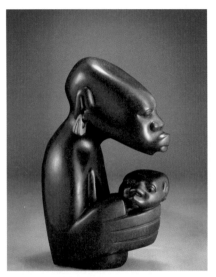

라스트 마화화 〈모자상〉

크 맥퀸(1912~, 영국)이 로디지아 지역에 정착하여 짐바브웨 국립미술관의 초대관장으로 재직하면서 예술로서의 기초를 확립시키는데 공헌한 것에서 기인한다. 맥퀸에 의하여 설치된 국립미술관 워크숍 스쿨은 쇼나 현대 조각가들을 배출해내는 산실이 되기도 했다.

짐바브웨 국립미술관의 워크숍 스쿨 출신인 쇼나의 현대 조각가들은 훗날, 텡게넨게 지역의 공동체 지도자였던 톰 블룸필드에 의하여 더욱 현대적으로 발전되는데, 버드, 마테레라, 조시아 만지와 같은 세계적 작가들이 배출되기도 하였다. 또한 텡게넨게 공동체는 짐바브웨와 모잠비크 국경에 있는 니양가(Nyanga)를 본거지로 하여 조람 마리가(Joram Mariga)를 비롯하여 존 타카위라(John Takawira), 버나드, 라자루스, 크리스펜(Chrispen Chakanyuka) 등에 의해서 새로운 예술로 정착시킴으로써 시작된 것으로 볼 수 있다.

신비의 석조유적인 그레이트 짐바브웨를 건설했던 쇼나인들은 그들의 조상이 남긴 정신문화적 유산을 창작의 근간으로 삼는다. 쇼나 조각가들은 돌 안에 영혼이 존재한다고 믿고 있다. 그리고 그 믿음은 존중되고 보존되어야 한다고 생각하며, 자신의 의지가 조

각을 제작하는 것이 아니라, 돌 안에 스며 있는 영혼이 자신을 인도하여 돌 속에 있는 형
상을 드러내게 함으로써 조각을 완성하게 한다고 믿는다. 그러한 초기에 유럽은 문화적
암흑기를 벗어난 시기였는데, 짐바브웨에서는 당시 거대한 돌 구조물 〈짐바브웨 버드〉
를 건설하는 경이로움을 남겼다.

인물초상, 군상, 토템적 형상, 동물의 형상 등의 표정을 통한 생명의 원초적 힘을 뿜어
내는 예술적 독창성은 개별의 집합으로 쇼나의 정체성을 구축했다. 원시미술의 전형
적 특징인 제례 의식이나 주술적 개념이 아닌 자발적인 노력에 의한 상상력의 산물로
서의 쇼나 조각은, 인간의 표정을 담아내는 재현의 영역을 넘어서 아프리카 흑인 문화
의 원초적 생명력과 초월적 신비의 세계를 표현하여 광활한 아프리카 대륙 위에서 인
간과 공존하는 동물을 조우로 제시하는 연출력을 돋보인다. 주술적 에너지가 표출된
느낌이 없지 않으나 서구 현대조각의 조형성에 못지않은 생략과 단순화를 통해 아프리
카인 특유의 강렬한 기운이 표출될 뿐만 아니라 우리나라 박수근의 회화와 이중섭의
은박지 그림에서 보이는 한국적 정서와 매우 흡사한 친밀감을 제공한다.

전통적 수작업에 의한 쇼나 조각은 돌을 하나의 생명의 경외로서 이해하고 존중함으로
써 사물에 영혼을 불어넣는 행위로 간주할 수 있으며, 독창성과 정체성으로서의 역사
적, 사회적, 전통적 이슈의 기반 위에서 형성되어 온 석조 문명의 전통과 자연조건, 경
험체계를 보편적 언어로 치환하고 있다.

Ⅲ. 웨야 아트 (Weya Art-Sadza Painting)

웨야 아트 (Weya Art)는 1987년경, 짐바브웨의 작은 촌락공동체에서 일어난 미술
운동의 하나이다. 이 미술운동은 1982년 설립된 무쿠테 농업협동조합의 웨야 커뮤
니티의 트레이닝 센터에서 독일인 화가 일스노이 (Ilse Noy)에 의해 시작되었다.

웨야 아트는 주로 부락에서 가족을 보살피느라 외부 경제활동을 하지 못하는 웨야 부족의 젊은 미혼여성들이 주체가 되어 짐바브웨의 농촌 생활을 작품으로 표현한 독창적인 예술운동이다. 웨야 아트가 하나의 예술형태로 자리 잡게 된 것은 웨야 아티스트들이 대부분 젊은 미혼 여성으로 기혼자들보다 작품 활동을 위한 시간적 할애가 쉬웠고, 취미의 개념으로 시작된 것이며, 우기(雨期)에는 작품 활동에만 전념할 수 있었기 때문이다. 짐바브웨에는 이들만의 천부적인 미적 감각과 재능을 발굴하여 엄연한 예술 장르로 계발시키고, 나아가 상품화하여 세계 곳곳에 알리는 취지로 추진된 'ZAP(Zimbabwe Art Project)'에도 웨야 페인팅이 한 장르로 자리 잡았다.

따라서 작품 대부분이 시골 마을의 일상생활과 그들의 전통과 주변 이야기들을 주제로 삼고 있으며, 그 외에도 자신들의 문화적 전통에 바탕을 두고 있는 소박한 내용을 담고 있다. 즉 그들만의 아프리카 이야기이다. 민간설화(Folk tales), 일상(Day to day life), 새(Bird), 전원생활(Village Life), 결혼(Wedding), 여성의 일(Work done by Women), 즐거운 인생(Enjoying life), 가족(Family), 비비(狒狒)원숭이(Baboons), 야생동물(Wild Animals) 등의 소재를 보면 얼마만큼 그들의 이야기가 녹아 있는지를 짐작게 한다.

1988년 초, 짐바브웨 국립미술관에서 열린 전시에 웨야 아티스트가 초청되어 전시됨으로써 짐바브웨 주요일간지 〈The Herald〉에 웨야 아트가 기사화되었다. 이 보도로부터 웨야 아트의 존재가 세상에 알려지기 시작했으며, 다양한 장르와 재료적 실험을 통해 독특한 예술양식으로 자리매김하게 되었다. ZAP에는 주로 작은 나무판에 그림을 그리는 보드페인팅(board painting), 아플리케(applique), 자수, 그리고 '삿자(Sadza)'라고 하는 패브릭 페인팅이 웨야 아트에 포함된다.

웨야 페인팅은 그림을 그린 작가가 직접 그림 속의 내용을 글로 적어 작품 뒤에 따로

만든 주머니에 넣어두는데, 이러한 방식은 웨야 아트만이 가지는 독특한 특징 중의 하나이다. 아프리카인들이 독특하고 산뜻하면서도 강렬한 색상과 스타일 덕분에 유럽의 컬렉터들 사이에서도 각광 받고 있다.

여성들의 시선으로 바라본 그들의 이야기를 화면에 담아내면서 아주 사적(私的)이고, 전통적으로 금기시되었던 주제까지 담담하지만 강하게 세상에 전한다. 웨야 아티스트인 메 스텐리(Mai Stanley)는 웨야 아트의 여성성과 고유성에 대하여 다음과 같이 말한다. "내가 즐겨 다루는 주제는 많지만 가장 좋아하는 것은 여성이 하는 일(Work that women do)이다. 왜냐하면 내가 여자이니까 여성이 하는 일을 가장 잘 알기 때문이다."

그들의 작품을 구성하는 소재를 보면 때로는 이집트 벽화를 연상시키는 단순성이 보이는가 하면 단순하면서도 대상의 특징을 유감없이 보여주는 구상성이 돋보인다. 또한 작품의 가장자리에는 선, 면, 도형 등을 조합하여 구성한 장식적 요소와 자연적인 소재를 빌려 배치하는 등의 구성을 통하여 탄탄한 완성도를 배가시키고 있다. 쇼나 조각이 동양의 상징적 정신세계와 유사한 사유적 조형성을 띠고 있다면, 웨야 아트는 이와는 상충하는 전면구도(全面構圖, Full Composition)적인 화면을 구사하여 전체적으로는 복잡한 조형성을 보인다. (웨야 아트는 구성상으로 프랑스 현대미술가 로베르 꽁바스(Robert Combas)의 '임기응변의 재치(Savoir Faire)' 시리즈를 닮았다. 이는 시대적으로 볼 때 필연코 웨야 아트의 영향을 받았으리라 짐작된다.)

축제와 평화를 노래한 구성적 조형요소와 색감은 주거공간을 중심으로 한 생활주변 요소들의 적절한 배치와 조화를 이루면서 자신들만의 사랑과 사회성을 엿볼 수 있는데, 그들의 주식(主食)인 삿자(Sadza)라는 옥수수 전분과 판지(Board)를 이용해 만들어 내는 독창적인 화폭과 화려한 색채는 신선한 충격을 던져줄 것이다.

이번에 경남도립미술관에서 선보이는 웨야 페인팅은 아프리카 여행가인 정해종 시인이 발굴한 것으로서 현대 아프리카 회화의 새로운 전형을 보여준다. 웨야 보드 페인팅과 삿자 페인팅은 작가가 직접 쓴 아프리카의 살아 있는 이야기가 강렬하면서도 아기자기하게 화폭 위에 담겨있어 아프리카 농촌 생활을 그대로 느낄 수 있게 한다.

Ⅳ. 시간을 초월한 감각적 단순미, 부시먼 판화

아프리카를 잘 알지 못하는 사람들은 '부시먼'이라 하면 문맹적 인류와 콜라병에 얽힌 영화를 떠올릴 것이다. 주로 아프리카 남부의 칼라하리 사막에 살며 앙골라나 남아프리카공화국의 일부에도 거주하는 부시먼은, 이방인이나 방랑자의 의미로 붙여진 산(San)족을 일컫는다. 생존을 위한 이동생활양식에 따라 현지에서 흔적을 남겨두는 수밖에 없었던 부시먼은, 생활양식 상 지푸라기 같은 다소 지저분한 이미지 때문에 붙여진 비하된 이름이다. 코이코이(호텐토트)족과 더불어 부시머노이드로 분류되는 부시먼은, 그 외 반투계 부족과 니그로이드, 코커소이드, 피그모이드 등 2,000여 부족과 공존하고 있다.

부시먼은 아프리카에서 가장 오래전부터 그들의 생활반경에 그림을 그린 초기예술가들이 아니었을까? 칼라하리 사막주변에는 암각화와 암면조각, 또는 동물가족을 이용한 작품 등의 흔적을 남기고 있다. 평평한 바위나 동굴의 벽에 남겨진 그들의 창작본능에 의한 단순한 조형성이 오늘의 부시먼 판화의 시원(始原)이라고 할 수 있을 것이다. 이것은 아프리카 유일의 회화적 전통을 의미하며, 자연 속의 바위, 흙 등이 그들의 캔버스였다면 오늘날은 리놀륨 판으로 캔버스를 대체할 재료의 발전 외에는 별다른 변화가 없다. 이것은 일종의 전통과 일상 속에 깊게 뿌린 내린 살아 있는 역사이자 신화로서, 또는 이미지를 통한 소통구조로서 그들만의 문화상징이자 기록이며, 사상과

신앙을 구체화하고 표현하는 수단이다.

그들만의 전통문화였던 부시먼 판화는 1980년대 후반에 이르러 그들의 잠재능력과 자율성을 기반으로 하여, 사회발전을 가능하게 하는 방법을 모색하기 위해 아트 커뮤니티(Art Community)를 조직한 후, 다양한 예술작품과 문화 상품들을 만들어 내는 중심축으로 성장하면서 유럽 전역에서 전시회를 개최하게 된다. 그리고 이 아트 프로젝트를 통해 그들의 구전문학(口傳文學)과 전통, 생활 전부를 담아내어 몇몇 작가들은 국제적인 명성을 얻게 됨으로써 비로소 부시먼 판화라는 이름을 갖게 되었다.

부시먼 판화의 주된 특징은 겸허한 삶의 수용적 자세 위에 세워진 단순성이다. 이것은 그들의 사고와 정서 자체가 단순하기 때문이며, 급변하는 산업화에도 불구하고 자연적인 삶의 원리와 섭리에 순응해 온 그들만의 삶의 철학이 녹아 있기 때문이다. 그러나 단순성을 강조하지만 그들의 삶 전체를 진솔하게 보여주는, 어쩌면 인류학적으로도 경이로운 가치를 지니고 있으며, 정착하지 못했던 그들의 역사를 반증해 보이는 거울이다.

부시먼 판화에서 보이는 단순성의 주된 소재들은 상징주의적인 경향을 취하고 있는데 사람이나 동물의 모습이 전면을 조망하는 방식으로 단순화

콜린 마다몸베 〈모자상〉

되고, 모든 사물은 대상의 특성이 가장 잘 드러나는 방향에서 관찰되고 표현된다. 이것은 서구에서 주창하는 원근법적 논리에서 자유로우며 현대사회에 대한 경험체계가 없는 어린아이와 같은 유치미(幼稚美)가 돋보인다고 하겠다.

자연적인 형태를 재해석하거나 확장 해석하여 새로운 조형원리를 구사하는 부시먼 판화는 단순화를 통한 추상적 효과를 극대화하고, 색감의 극단적 대비를 통한 시각적 효과를 배가시키며, 전면구성(全面構成)적 방식으로 인간과 자연의 공존을 추구하는 상생적 상상력이 엿보인다.

이러한 수단으로 보이는 시각적 재현을 공적인 소통수단으로 삼아온 문화적 전통은 언제나 그들의 메시지로 전환되어 공유되며, 그들의 소리이자 표현이다.

V. 맺음말

아프리카인들의 문화적 전통은 조상으로부터 몸으로 체득해 온 것이며, 그들의 역사는 순환구조로써 진보도 소유도 아닌 자연과의 조화와 원리에 순응해 온 구조이다. 그러나 그들은 외부와의 문화단절과 자연 파괴적 영향으로 인한 존재방식의 와해를 겪으면서 고난타개의 수단으로 예술을 선택했다. 어쩌면 선택이라기보다 오랜 세월에 걸쳐 그들만의 의사소통 수단과 전략으로 활용해온 다양한 방식의 시각예술이 자연스럽게 표출되었다고 보는 것이 타당하다.

쇼나 조각이나 웨야 아트, 부시먼 판화 외에도 그들만의 전통과 민속적인 요소가 강한 쿠바텍스타일, 팅가팅가 페인팅 등 다양한 표현 양식이 부흥기에 이르고 있지만, 아프리카 내부에 존재하는 코커소이드와 같은 백색인종과 부시먼같은 왜소하고 나약한 황색인종, 흑색인종인 니그로이드를 포함한 모든 종족에게는 그들의 문화와 전통, 인종

적 신화를 예술이라는 장르를 통해 확인해 가고 있는 셈이다.

물질적 빈곤, 소외, 과소평가되었던 것들이 예술이라고 명명된 현대적 수단으로 그들의 이야기, 신화, 경험, 사고방식에 얽힌 지식과 비밀을 전하고 있다.

인류와 문화, 예술, 전통의 역사성과 필연성에 의하여 지속되어온 아프리카의 독특한 미술양식을 통해, 예술장르의 경계가 급속도로 허물어져 가는 이 시대에도 오랜 전통과 정신에 의해 재창조된 아프리카 현대미술이 새로운 미술적 경험을 선사할 것이다.

Xaree. T. ⟨Horned Snake Attacking Hunter⟩

동북아시아 미술의 정체성과 소통구조를 보다

2008년 상해(上海)를 시작으로 일본, 북경(北京)을 거쳐 부산에서 개최되는 한·중·일 국제아트페어는 동북아시아권을 아우르는 유일한 아트페어로써 기업과 작가의 매칭사업을 추진하면서 미술시장의 새로운 바람을 불어넣고 있다. 더 창의적이고 실험적인 시도가 수반된 아트페어 형식과 동북아 3개국의 교류 및 우호증진, 개인 부스전이라는 다양한 형태의 전시를 통합함으로써 미술시장의 변화를 주도하게 될 것이다.

이러한 유형의 아트페어는 미술계 전반에 시작된 모든 경계의 벽을 허문 현상과 맥을 같이 하는 것이며, 국제사회의 다양성을 수용하고자 하는 트렌드가 반영됨으로써 예술이 갖는 시대성이 잘 반영되었다는 평가를 기대할 수 있을 것으로 보인다. 따라서 작가에게는 위상정립과 저변확대, 소장자는 빠르게 변화하는 시대적 상황이 반영된 새로운 미술 트렌드를 감지하게 될 것이다.

동북아만의 특성과 각국의 개별적 특성이 고스란히 투영된 이번 전시는 향후 지속적인 교류와 정체성 정립을 통해 상호 간의 문화교류에 크게 이바지할 것으로 보인다. 이 전시는 네 번째 아트페어로 국제미술 특별전, 개인부스전, 갤러리 부스전 등을 통해 500여 명의 다양한 작품이 선보게 되고, 프리마켓 개념도입으로 미술시장의 변화에 적극적으로 대응하고 있는 것이 특징이다.

그뿐만 아니라 기업체나 병원 등의 주요 콜렉터와의 연계 판매전략으로 작가와 콜렉터 모두에게 시너지 효과를 기대할 수 있고, 기업체 후원금의 80%에 상당하는 작품을 기업이 직접 선정할 수 있게 함으로써 미술시장의 선순환 구조 활성화를 통해 국내 미술문화 발전에 크게 이바지할 것으로 기대할 만할 것으로 평가된다.

현대미술이 장르와 지역의 벽을 허물고, 매체와 영역을 확장하여 각국 간의 새로운 정체성을 모색하던 시각예술은 국가나 지역에 국한된 단위적인 정체성에 대한 해석에서 벗어나 철학적이며 보다 총체적인 시각을 추구하게 되었다. 21세기의 미술은 이러한 새로운 시각과 조형성을 구가하며, 21세기의 시대성을 대변할 정체성 해석에 대한 혼란을 낳았다. 이러한 기반 위에 지난 2008년 출범한 한중일 국제미술가협회가 주최하는 아트페어는 동서와 남북 간(間), 국가와 지역 간, 민족 간, 서로 다른 형태의 집합 간, 기억과 현실의 시간축 간, 남녀 간, 개인 간, 개인과 공동체 간 등의 경계 외에도 인간의 내부에서 무수히 연속적으로 생겨나는 경계를 작가의 명확한 방식으로 허물고, 역설에 의한 새로운 조형세계와 미술작품의 전시 및 유통구조를 제시하고 있다.

오늘날의 예술가는 자신만의 예술철학에 시대성이라는 트렌드를 입힘으로써 결코 네러티브하지 않을 뿐만 아니라 스펙터클하며, 작업을 통해 나눔과 소통으로 새로운 시대성과 사회성, 역사성을 표방하고 있다. 이번 아트페어에서는 이러한 경향을 한눈에 읽어낼 수 있을 것으로 보이며, 오랜 역사를 가진 아트바젤, 아트쾰른, 아트시카고, FIAC, ARCO 등과는 차별화된 동북아시아만의 정체성과 특성을 볼 수 있는 좋은 기회가 아닐 수 없다.
그러나 새로운 프로젝트는 언제든지 문제점을 동반할 수 있다. 이 아트페어를 바라보

는 시각 또한 이 점을 인식하고 포용하고자 노력을 멈추지 않고 있으며 그것은 국가 간 상호작용에 의한 돌파구가 마련될 것이다. 이러한 노력이 계속되는 한 최고의 경쟁력을 가진 국제아트페어로 거듭날 것이며, 동북아시아 3개국의 미술이 아시아 전역을 넘어 세계화를 이룰 것을 믿어 의심치 않는다.

건강한 습지, 건강한 인간(Healthy wetlands, Healthy People)

열 번째 람사르 협약 당사국 총회가 「건강한 습지, 건강한 인간(Healthy wetlands, Healthy People)」을 주제로 대한민국 경상남도에서 개최되었다. 이 총회는 물새서식처로서 특히 국제적으로 중요한 습지에 관한 협약이다. 이 협약은 습지가 생태, 사회, 경제, 문화적으로 큰 가치를 지닌 자원이며, 이의 손실은 회복될 수 없다는 인식하에,

세계적으로 중요한 습지의 상실과 침식을 억제하여 물새가 서식하는 습지대를 국제적으로 보호하는 데에 목적이 있다. 최근에는 습지의 보전(wetland conservation)이라는 소극적인 개념을 넘어서서 습지의 현명한 이용(wise use of wetland)을 통한 수자원 및 어족자원 관리, 나아가 지역주민의 삶의 질 향상 등 적극적인 활동을 핵심 의제로 채택하여 이행하고 있다.

1971년에 이란의 해안도시 람사르(Ramsar)에서 채택된 이 협약은 1975년 말부터 발효되어 현재 158개국의 회원국이 가입되어 있고, 세계적으로 1,757개소

2008 람사르특별전, 아프리카 현대미술전

의 람사르 습지가 등록되어 있다. 가입국 중 우리나라는 경상남도의 우포늪(소벌)과 강원도의 대암산 용늪, 전라남도의 장도습지와 순천 보성 갯벌, 무안갯벌, 제주도의 물영아리 오름, 울산의 무제치늪, 충청남도의 두웅습지 등 8개의 습지가 등록되어 있다.

3년 주기로 개최되는 람사르 총회는 람사르 협약 가입국 정부대표와 유관 국제기구, NGO 등이 모여 습지의 중요성과 보전방안을 논의하는 정부당사국간의 국제회의이

2008 람사르특별전

다. 이 총회는 국제연합교육과학문화기구(UNESCO), 국제자연보전연맹(IUCN), 국제연합무역개발위원회(UNCTAD), 세계자연보호기금(WWF), 국제습지보전연합(Wetlands Int'l) 등의 국제기구와 협력관계를 유지한다. 1980년 이탈리아를 필두로 네덜란드, 캐나다, 스위스, 일본, 호주, 코스타리카, 스페인, 우간다에서 개최된 바 있다. 경상남도에서 개최되는 이번 총회의 주제는 「건강한 습지, 건강한 인간(Healthy wetlands, Healthy People)」으로서 창녕의 우포늪과 창원의 주남저수지 등 국내 주요습지에서 추진되었다.

인간과 자연이 공존해야 하는 당위성을 전제로 개최되는 이번 총회의 성공적인 개최를 염원하고 기념하기 위하여 경남도립미술관에서는 특별전을 기획하여 개최한다. 이 기획전시는 습지의 생태, 환경, 경제, 문화적인 가치 제고를 위하여 습지와 물새를 중심으로 미술가들의 자연생태 환경에 대한 시각을 다룬다.

이 특별전은 다섯 개의 소주제로 구분하여 경남도립미술관 1층과 2층의 5개의 전시실(영상전시실과 특별전시실 포함)에서 이루어진다. 다큐, 영상, 사진, 설치, 회화, 조각, 판화 등 현대미술의 모든 장르를 대상으로 기획된 이 특별전은, 47명의 미술인(국내 36명, 해외 11명)이 109점의 작품들을 출품했다.

이 5개 소주제로 구성된 전시내용을 함축적으로 설명하자면 다음과 같다. ①우포늪과 주남저수지의 진면목을 다양한 시각에서 표현한 사진, 회화, 설치작품으로 구성된 「Site & Sight: 습(濕)」展(제1전시실), ②세계인의 각기 다른 문화적 시각에서 해석된 람사르 협약 회원국의 판화가들의 습지관련 판화로 구성된 「세계 프린트아트-에코(Eco)」展(제2전시실), ③습지의 자연풍광을 대형회화로 표현한 작품으로 구성하여 인간의 인위적요소가 배제된 자연 그대로의 풍광을 통해서 본래의 자연관에 대한 의식

을 환기하고자 하는 「태초의 현장」展(제3전시실), ④동·식물의 생태를 미술품을 통해
보여줌으로써 생명체에 대한 애정을 키우고, 풍요로운 자연환경에 대한 삶의 희망을 전
달하기 위하여 습지에서 서식하는 물새와 동물, 곤충 등의 이미지로 구성된「상생과 비
상」展(특별전시실), ⑤습지와 인간과의 관계성을 강조한 다큐멘터리 영상작품을 경상
남도와 다음(Daum)이 공동 주최한 영상콘텐츠 공모전 수상작품 3점으로 이루어진
「다큐현장: 습지와 사람」展(영상전시실)이 그것이다.

이 5개의 소주제들로 이뤄진 제10차 람사르 총회 기념특별전은 경남도립미술관의 학
예사들이 제각기 하나의 소주제와 관련된 전시기획을 나누어 맡았다. 특히 람사르 협약
회원국 중 우리나라를 포함한 12개국의 판화가 21명이 참여하여 습지에 관련된 판화
작품을 펼치는 「세계 프린트아트-에코(Eco)」展은, 국내 판화전문가로 구성된 추천위
원(커미셔너)제에 의해 작가를 선정하였다. 이 전시의 작품추천은 김용식(성신여자대

전시 장면

학교 교수), 채경혜(한국판화예술원장)씨가 맡았다.

이와 같은 5개의 전시가 모여 물새들의 서식지를 위한 습지를 보호·보전하기 위해서 하나가 되고자 하는 람사르 협약의 취지를 고취시키는데 보탬이 되고, 협약 당사국들이 하나의 뜻으로 소기의 목적을 이루도록 기원하고, 경상남도에서의 열 번째 총회가 지구인들의 미래를 밝게 하기를 기원한다.

경상남도를 찾는 국내외의 수많은 방문객과 도민들이 이 특별전을 관람함으로써 경남의 자연환경이 지닌 아름다움과 물새들의 서식처인 습지의 중요성을 새롭게 인식하는 계기가 될 것을 믿어 의심치 않으며, 미술이라는 시각적 중계자 내지는 전언자(메신저)를 통해서 인간과 자연환경이 함께하는 계기가 되기를 바란다.

미국현대미술전
American Chambers_Post 90s American Art

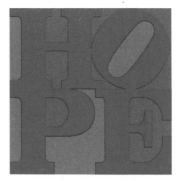

Robert Indiana 〈Classic HOPE〉

현대미술은 금세기에 들어서면서 장르의 벽과 지역 간, 국가 간의 벽을 허물고, 매체와 영역을 확장하여 멀티플아트라는 새로운 개념으로 제시되고 있다.

예술이 감성을 바탕으로 한 상상력을 전제로 한 것이라면, 감성은 인간의 무형적인 정신활동의 근간이 되는 자산이요, 상상은 불가지(不可知)의 '미래를 꿈꾸어 대는 것'으로 해석될 수 있다. 따라서 기존의 의식과 관념적 시각으로 본다면 한마디로 '이해할 수 없는' 혹은 '일반적이지 않은', '황당한' 것일 수밖에 없다. 이러한 시대적 특질을 지닌 이른바 지구촌의 현대미술이 뉴욕으로 집중되면서부터 이러한 현상은 가속화되었고, 소위 무정체성의 정체성을 낳았다고 할 수 있다.

미술관마다 나름의 정체성을 구축하기 위하여 학예연구, 소장품의 수집, 전시기획 등

Frank Stella ⟨Palazzo Delle Scimmie⟩

의 방향을 설정하고 독자적인 성격부여를 위해 애쓰고 있지만, 국내의 국·공립미술관 대부분은 설립 당시부터 현대미술관을 표방했으나, 지금까지 이른바 현대미술의 최전방이라는 뉴욕을 중심으로 하는 미국의 현대미술에 대하여 연구결과로서의 전시를 내어놓지 못하고 있다.

그 이면에는 국내의 국·공립미술관들은 한결같이 국가나 지방자치단체에 속한 전문기관이거나 출연·출자기관으로 행정 틀 속에서 운영되면서, 연구기능을 수행하기 위한 시스템과 환경이 주어지지 않은 이유가 내재하여 있기 때문이기도 하다.

이러한 구조적 문제를 극복하기 위한 노력의 결과물로 이번 '미국현대미술전'을 기획하면서 모색한 방법이 장기간의 현지 활동을 통한 연구 성과를 도출하기 위하여 세부기획에 대한 공모를 통하여 민간에게 위탁하는 것이었다. 이러한 배경에는 행정 틀 속에 갇혀있는 사고방식에 새로운 산소를 주입하여 SNS적인 시대감각을 일깨우고, 로컬이 곧 글로벌이 되는 직접소통의 시대에 부합하여 지역성의 한계를 극복하고자 하는 데에 있었다.

그러한 결과로 이번 전시와 같이 우수한 전시기획안을 확보하였을 뿐만 아니라 지역

미술관의 국내외 홍보는 물론 행정기관과 전문기업의 협력을 통한 시너지 효과가 배가(倍加)되었다. 또한 현실적으로 열악한 인적조직과 저예산으로 겪는 어려움을 극복하였고, 다양한 전문 컨텐츠를 확보하는 성과를 낳았다.

이 아메리칸 챔버스 전시는 국적을 불문한 뉴욕을 중심으로 한 현역 미국 활동 작가들의 1990년 이후 오늘에 이르기까지의 작품들로 구성되었다. 다만 현대미술의 중요한 근간이 되는 1990년대 이전의 작품도 일부 포함되었다.

전시에는 블루스 나우만, 프랭크 스텔라, 로버트 인디애나, 리차드 세라, 세리레빈, 도날드 술탄 등과 같이 지난 20여 년간 미국을 대표하여 세계 현대 미술사에 지대한 영향을 끼친 유명한 작가 20명과 함께 매튜 데이 잭슨, 케이트 길모어, 마리암 가니, 트레이시 툴리어스, 완다 오티즈, 아즈야 레즈니코프 등과 같이 현재 뉴욕을 중심으로 활동 중이며 국제적으로 인지도를 얻기 시작한 젊은 작가 20명, 총 40명의 걸작 190점으로 구성되어 있다. 회화, 조각, 사진, 설치, 미디어, 퍼포먼스에 이르는 다양한 예술형식으로 보여주며, 이미 작고하였으나 그들이 없이는 미국현대미술을 이야기할 수 없기에 앤디 워홀과 로버트 라우센버그, 오노 요코 등을 포함했다.

이 전시에 참여한 작가들은 이미 세계 다양한 비엔날레에서 인정받았고, 뉴욕 모마, 휘트니 미술관, 구겐하임, 메트로폴리탄, 보스턴 미술관, 시카고 모카, 런던 테이트, 파리 퐁피두센터 등 세계적인 미술관에 작품소장이 되어 있기도 하고, 록펠러 재단이나 구겐하임 재단 등과 펠로우쉽을 형성하고 있으며, 미국과 유럽을 중심으로 한 메이저 갤러리들과 함께 세계 미술계와 미술시장을 석권하고 있는 전시 작가들의 경력을 통해 전시는 겉으로는 잘 드러나지 않을 국제 미술계의 세밀하고 복잡한 조직망과 그

의 연결성과 움직임을 감지하게끔 한다.

제1전시실에서는 사회, 가정, 개인 단위의 잊히지 않는 주제를 기억과 역사, 지식과 생각, 공상 등의 코드로 담아내고 있는 작품이 다양한 미디엄으로 전시되고, 제2전시실에서는 보수적인 측면에서의 풍경과 함께 보다 세분된 풍경들, 즉 마인드 스케이프, 시티 스케이프, 소셜 스케이프 등을 통해 작가 자신들이 아닌 주변이 주체가 되는 작품들을 보여준다. 제3전시실에서는 제스쳐와 행위를 통해 몸, 정체성, 사건 등이 주제인 작품이 전시되었다.

Bruce Porter 〈Zephyrus〉

이 전시는 해외 현대미술 작품을 다룬 자체 기획전시가 미비한 국내 미술관 전시 현실 속에서 미국현대미술을 여러모로 조망할 수 있는 계기를 마련한 것에 큰 의미를 두고 있고, 그보다 더 중요하게 대중에게 즐겁고 유익한 전시를 마련해 미술관 문턱을 낮추고 미술관 중심의 문화활동을 대중이 하게끔 하는데 일조하는 데 있다. 개막식 전에는 현대미술 전시 참여 작가들의 특별 세미나와 퍼포먼스가 대중을 위해 마련되었으며, 전시 기간에 다양한 프로그램도 진행되어 국내외 관람객에게 현대미술 감상의 폭을 넓힐 것으로 기대된다.

Bruce Porter 〈Zephyrus〉

Steve Giovinco 〈Untitled〉

Kate Gilmore 〈Double Dutc〉

ONE SHOW 와 ONE CLUB, 그리고 세계광고디자인 특별전

광고란 무엇인가?

광고는 마케팅 커뮤니케이션상의 문제를 해결하기 위한 실용적인 도구이며 대개는 기업의 상품(상표)을 더 잘 팔기 위해 이용하는 도구이다 보니 마케팅 커뮤니케이션이라고 부른다.

제품이나 서비스를 팔기 위한 메시지(Sales Message)를 다수의 목표 대상(Target Audience)에게 매스 미디어(Mass Media)를 통하여 전달(Deliver), 설득(Persuasion)하는 행위이다.

2007 원쇼 광고디자인

또한 광고 크리에이티브(Creative)란 무에서 유를 창조하는 행위가 아니다.

제품에는 편익(Benefit)이 있고 소비자에게는 제품과 관련한 인식과 문제들의 관계를 창조적으로, 전략적으로 재구성하는 것이 크리에이티브이다. '창조적 문제 해결 능력'을 가진 사람들(CD: Creative Director, CW: Copy Writer, CP: CM

Planner 또는 PD: Producer)은 말할 것도 없거니와 광고주를 관리하고 광고 전략을 기획하는 광고 기획자(AE: Account Executive)도, 마케팅 전략을 짜는 마케터도, 매체 전략을 짜고 매체를 구매하는 미디어맨도 모두가 크리에이티브해야 한다. 그러나 광고의 크리에이티브는 순수 예술의 크리에이티브와는 다른 것이다. 광고의 크리에이티브는 확고한 전략의 토대 위에 서 있는 것이라야 한다. 순수 예술은 창조성, 그 자체가 목적이지만 광고에서의 창조성은 목표를 위한 수단 이기 때문이다. 그래서 흔히 광고를 '파는 예술'이라고 말한다. 따라서 광고는 예술을 활용하는 세일즈맨쉽(salesmanship)이다.

뛰어난 광고는 모두 빅 아이디어(big idea)를 가지고 있으며 이것은 세일즈 메시지(sales message)를 두드러지게 만들고, 사람들의 눈길을 끌게 한다.

이 단계를 광고 크리에이티브의 거장, 오토 클래프너(Otto Kleeppner)는 창조적 도약(creative leap) 단계라고 부른다. 놀라운 아이디어로 에이비스(Avis)의 No.2 캠페인, 폭스바겐 비틀(풍뎅이) 캠페인, 오박 백화점 등 광고사에 전설적인 광고 캠페인을 많이 만들어냈던 빌 번버크(Bill Bernbach)도 이렇게 말했다. "광고의 위대한 거인들은 모두 시인이었다. 그들은 사실에서 출발하여 상상력과 아이디어의 세계로 훌쩍 건너뛰어 버리는 그런 사람들이었다."(The real giants have always been poets, men who jumped from facts into the realm of imagination and ideas.) 이것은 본 전시가 제시하는 "창의와 혁신"을 대변하는 단적이며 대표적인 예라 할 수 있다.

경남도립미술관은 지역 광고디자인 계열의 발전을 도모하고 선도하기 위하여 〈ONE

SHOW 세계광고디자인 특별전)을 국내에 최초로 소개한다. 원쇼 페스티벌로도 불리는 세계광고디자인계의 오스카상에 해당하는 원쇼 광고제는 칸 국제광고제, 런던 D&Ad와 더불어 세계3대 광고제 중의 하나이다. 2006년과 2007년의 원쇼 광고제의 수상작 475점 중 220점을 엄선하여 공익광고와 상업광고로 분류 전시된다.

국내에는 잘 알려지지 않았던 이 원쇼 광고디자인은 2007년 대학부문(이노베이티브 마케팅) 경쟁에서 한국출신 디렉터인 이제석씨가 대상(작품명: 「대기오염으로 한 해 6만 명이 죽는다」)을 수상함으로써 그나마 국내에 알려지기 시작했다. 전 세계의 커뮤니케이션 제1의 수단인 광고디자인은 인류사회의 수많은 난제인 정치, 경제, 사회, 문화, 환경뿐만 아니라 국제적인 분쟁에 이르기까지 강력한 호소력으로 세상을 바꿔 나가고 있다. 이것이 곧 '창의'로써 세상을 바꾸어 나가는 '혁신'인 것이다.

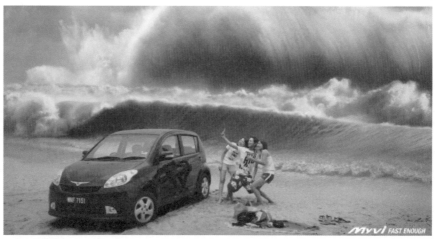

Myvi 자동차

지역광고디자인계의 활성화와 급변하는 시각문화의 신선한 체험을 하게 될 이번 전시는 현대자본주의 사회의 주 매스미디어인 광고디자인의 특성과 전술한 광고의 전반적 특성을 한눈에 보여주는 전시로써 원클럽의 사장 케빈 스와나풀, CEO 메리워릭 그리고 전북도립미술관과 경남도립미술관 등의 노력에 의해서 유치된 전시이다.

원쇼 페스티벌의 운영사인 미국 뉴욕소재 '원클럽(One Club: 정식 명칭은 The One Club for Art and Copy)'은 뉴욕의 광고 창작자들이 '오직 창조' 즉 '창의와 혁신'이라는 취지 아래 의기투합해 만든 비영리 단체로서, 지난 30여 년 동안 가장 참신하고 진보적인 시선으로 미국 광고의 트렌드를 주도해 오며 광고계의 자랑이 되고 있다.

사실 원클럽의 모태가 되는 모임은 1920년으로 거슬러 올라간다. 당시 뉴욕의 광고계엔 두 개의 창작 관련 단체가 존재했는데, 아트 디렉터스 클럽과 카피 클럽이 그것이었다. 두 단체는 각각의 자체 광고제를 개최해 오다가 1974년에야 비로소 공동으로 '원쇼(One Show)'라는 광고제를 만들어 아트와 카피의 공동생활을 시작하게 된다.
아트디렉터와 카피라이터의 공동작업을 강조했던 현대광고의 아버지, 빌 번버크(Bill Bernbach, 1911~1982 미국)의 견해에서 착안, 단체의 명칭을 따 온 원클럽은 광고 창작의 새 방향을 제시하고, 그 수준을 조금씩 올려간다는 사명을 가지고 확장을 거듭해왔다.

원클럽은 회장 이하 집행부 모두가 현직에 종사하는 전문 창작자들로 구성되어 있으며, 1,000명이 넘는 회원을 구성하고 있는데 카피라이터와 아트디렉터가 대부분을 차지한다. 원클럽의 대내외 활동 중 가장 두드러지는 것은 매년 개최되는 원쇼 광고제

이다. 원쇼 광고제는 실무에서 직접 광고를 만드는 창작 감독들이 출품작을 심사하며, 다른 어떤 광고제보다도 참신한 아이디어와 젊은 감각에 중점을 두어 수상작을 결정하는 것으로 유명하다.

아무튼 이번 전시를 통해서 예술의 원동력인 '상상'과 '감성'의 자유를 만끽하기를 바라며, 인류의 삶의 근저에 깊게 배어있는 이 시대의 시대성을 동반한 광고디자인의 세계에 감상자에게 주어지는 자유로운 감정이입이 있길 바란다. 또한 지역의 광고디자인은 물론 산업과 생활, 그리고 인류공영을 위한 메시지를 통하여 창의적 사고에 접근하길 기대한다.

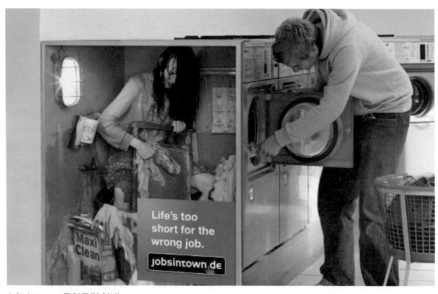

Jobsintown 구인구직 안내

이제석 NRDC (자연환경보호협회)

전업미술가와 사회구조적 관계성

경남전업미술가협회는 지난 1998년 한국전업미술가협회의 지회로 발족, 정기전시 『2014 경남전업미술가협회 대작전(大作展)』를 계기로 그간의 여정과 성과를 되짚어 보면서 현실적인 정체성(identity)과 사회구조적 관계성을 살펴본다.

경남전업미술가협회는 그간 전시 외에도 시화집발간, 국제미술제, 해외기획초대전, 소외지역 어린이를 위한 찾아가는 미술교실, 인터넷미술시장 운영, 레지던스 프로그램 운영, 찾아가는 문화 활동-벽화그리기, 기업과 만나다-어울림과 소통전, 아트페어 참여 등 40여 회의 부가사업을 통해 내적으로는 경남 전업 작가에 대한 위상을, 외적으로는 지역 미술문화 창달에 기여해 왔다.
특히 16회째부터 시작된 대작전은 전업미술가라는 타이틀에 걸맞은 예술가적 진정성과 구성원들의 능력을 보여주는 획기적인 기획으로 평가할만한 전시사업이다. 초창기의 야심 찬 의도가 아직도 변함없이 실천적으로 지속되고 있다.

우리나라의 미술가는 대략 전국적으로 4만여 명으로 추산되지만, 그중 미술시장에서 거래되어 그 자체로 삶을 유지해 나가는 작가는 0.1%에 불과한 실정을 놓고 본다면 이 단체가 추진해 온 여러 가지 기획 사업들이 아직도 당당하게 유지해 온 원동력이 무엇인지에 대한 의문을 품지 않을 수 없다. 그러나 전업 작가의 삶에 대한 전반을

분석해본다면 그러한 의구심은 일순간에 사라진다. 왜냐하면 어휘로서의 '전업 작가 (full time artists)'가 아닌 실제 모습은 'professional artists'로서 삶을 영위하고 있기 때문이다.

지금은 모더니즘의 순수혈통주의가 파산 선고되고 다양성과 융합의 시대로 접어든 작금의 상황에서 전업과 비전업의 경계를 가를 필요성은 그 의미를 이미 상실하였고, 미술가가 가수의 길을 겸한다 한들 그 자체가 탓할 일이 아닐 것이다. 문제는 예술에 대한 진정성과 자신의 능력이다.

그렇다면, 전업 작가의 정체성과 진정성은 무엇인가?

전업이든 겸업이든 예술가는 자신만의 작업과정과 결과물로 세상에 대한 또 다른 관점을 제시해야 할 뿐만 아니라 그에 관한 감각이 없어서는 안 된다. 그러나 전업미술가로서의 삶은 하나의 역경이자 피할 수 없는 행로이다. 따라서 그 행로에는 여러 형태로 수익을 창출할 수 있는 출구들도 함께 존재한다는 사실을 인정해야 한다. 예컨대 스튜디오에서의 교육활동, 미술관이나 갤러리 운영 등이 그것이다.

한편, 예술가는 상상에 의한 몽상가이자, 평이하지 않은 시점과 관점을 가진 사람으로서 역발상에 의한 뒤집어보기의 생활인이기도 하다. 이는 고정관념의 탈피이고, 기존 의식에 대해 얽매이지 않으며 세상과 대상을 보는 관점에 따라 삶에 대한 견해와 해석이 바뀔 수 있음을 시사한다. 그러나 일반적 관점도 있다. 예술의 장르는 다양하며, 재현에 의한 예술작품을 제작하는 작가도 많다. 이는 다만 미래에 대한 제시보다는 현시대와 사회, 역사성의 반영에 의한 반증에 초점이 맞춰져 있는 것이다.

이와 같은 맥락에서 본다면 현대미술의 주된 특성은 '시지각적으로 조형화된 철학'이라 단언할 수 있다. 따라서 예술작품은 당대의 인류에게 던지는 중요한 메시지를 담는

그릇과도 같은 산물이다. 이것은 이러한 산물의 생산자인 오늘의 예술가가 살아가야 할 정체성이자 진정성이 아닌가 싶다.

또한, 전업 작가의 삶의 터전과 방식에 관한 현실은 어떠한가?
우리나라 예술가의 85%가 대졸이상인 작가들의 삶은 상당수가 기초생활보장 대상자로 분류되어 있을 뿐 아니라 막노동과 일용직 등으로 생계를 꾸려간다. 문화의 세기라는 말이 무색하기 짝이 없다. 이에 대한 대안을 찾기 위한 조사에 따르면 예술가나 예술단체에 대한 경제적 지원이 32%로 가장 요구되는 항목으로 나타났으며, 다음으로 이를 위한 법률과 제도정비, 문화예술 행정의 전문성 확보, 예술진흥 관련 정부기관 기능 확대 순으로 나타났다고 한다. 그럼에도 불구하고 우리의 문화정책은 관대하지 못할 뿐만 아니라 현실과의 괴리 속에서 방황하고 있는 형국이다. 그렇다 보니 작가가 직접 삶의 문제를 해결해야 하는 것이 현실이다.

좀 더 광의적 개념에서 예술가가 살아가는 사회적 여건은 어떠한가?
지구촌의 이데올로기를 지배하는 담론을 형성하는 주요 분야는 예술과 철학, 종교이다. 그중 예술은 타 분야와는 달리 그 성과가 계량화되기 어려운 분야이다. 하지만 서방의 문화예술 선진국들은 이데올로기적 국가장치로서의 예술을 정책적으로 공동체의식을 높이기 위한 통치수단으로 선택해 왔다. 그럼에도 불구하고 우리나라의 국가장치는 대부분이 억압적 국가장치로 구성되어 있다. 문화예술 분야에 투입되는 국가예산 수치에 따른 비율로만 판단할 일은 아니지만, 그 차이는 비교대상이 될 수 없는 형국이다. 물론 국가경영에 있어서 국가건재를 위한 우선순위가 있기 마련이다. 그러나 현실은 그러한 차원을 넘어서서 우리나라의 문화예술 정책은 음식의 양념수준도

되지 못한다.

그 중심에는 국가가 있고, 그다음으로 기업이 있다. 국가는 백년대계의 근간을 이데올로기적 국가장치 중에 예술과 교육을 그 중심에 두어야 하고, 기업은 이에 적극적으로 지원함으로써 물질경제에 정신문화가 융합된 살기 좋은 국가공동체를 만들어 내야 한다. 그러기에 예술은 국가의 문화적 자존감을 높이고 공동체 결속을 강화한다. 따라서 선진국의 문화정책에서 보듯이 우리도 문화예술 분야에 대한 정책을 되돌아보고 반성할 부분을 검토해야 한다.

문화는 단순한 이데올로기가 아니며, 예술을 오로지 이데올로기적 시각으로 바라보면 금세 모순에 봉착한다. 그렇다고 해서 문화는 중립적인 것도 아니고, 사회 바깥에 존재하는 섬도 아니다. 바른 비평적 시각에서 본다면 예술작품 생산의 물적 조건, 작품과 사회의 관계 탐구를 통해 예술을 하나의 작품자체로 감상 돼야 하며, 예술이 특정한 이데올로기의 수단으로서 형식을 탈피해야 한다. 즉 예술자체의 독자성을 가지는 것으로 봐야 한다는 얘기다.

「정치, 예술을 만나다」의 저자 박홍규의 말대로 "예술과 정치의 바른 윤리를 확립하기 위해서는 예술과 정치 모두 인간의 존엄과 가치를 존중하고, 인간의 자유와 평등, 평화와 복지를 위해 노력해야 한다. 또한 그것은 기본적으로 개인주의여야 할 뿐, 어떤 형태로든 집단주의나 전체주의, 민족주의나 파시즘, 권위주의나 제국주의여서는 안 된다." 이 말처럼 예술은 그 어떤 것과도 불륜의 관계를 성립해서는 안 된다. 불륜은 곧 타락이다. 타락은 인간을 병들게 할 뿐만 아니라, 과거가 되었을 때는 흔적마저 없어지게 마련이다. 다만 예술이 갖는 위대함에는 불륜을 용서할 만한 포용성도 포함

하고 있을 뿐이다. 따라서 예술과 정치 등은 종속되지 않는 인륜적 관계 즉 로맨스를 형성하여야 한다.

국가의 미션이 '잘 살고 강한 나라'라면 그 중간과정과 목표들이 어떻게 설정되어야 하는지 다시 생각해볼 일이다.

오늘도 세상은 진보하고 있다. 이것은 예술창작 환경도 예외가 아니기에 희망의 끈을 놓을 순 없다. 그리하여 이번 전시를 기점으로 우리 곁의 수많은 전업미술가들이 정당하고 선진적인 사회구조 속에서 열심히 살아내었던 어제와 같이 변함없는 창작혼을 불사르길 바라며, 아낌없는 격려와 찬사를 드린다.

동질성의 모색

경남도립미술관은 지역 미술의 정체성을 확립하고 경남 미술사 정립 및 지역 미술의 활성화를 도모하기 위하여 현대미술을 중심으로 지속적인 연구를 통한 기획전시를 추진하고 있으며, 〈회화와 조각의 리얼리티〉展에 이어 같은 토색(土色)이라는 동질성을 전제로 하는 본질적 조형성과 다양한 현대적 조형성을 모색하기 위한 전시로써 〈동질성의 모색〉 전을 기획하였다.

이 전시는 우리 지역의 재향 및 출향작가로서 국내외에서 활발하게 활동하고 있는 작가들을 교류시킴으로써 재향 작가에게는 전시를 통한 교감의 장을 제공하고 출향작가에게는 애향심을 고취시키기 위한 기획전시라 할 수 있다.

우리 지역 미술의 조명 전을 살펴보면 한국 현대조각의 선구자-김종영, 샤머니즘적 조형언어-유택렬, 한국현대미술의 거장-전혁림, 한국의 전통적 조형성과 사상을 조형화시킨 박생광 등 한국현대미술의 1세대로부터 2세대에 이르기까지 다양한 조명 전을 기획하고 전시한 바 있다. 이 전시의 개념도 이러한 맥락에서 기획된 전시이다.

경남은 한국의 역사적 격동기를 겪은 지역적 특성으로 볼 때 한국현대미술의 기초 토양을 구축한 근간이 되는 지역이며, 전술한 우리 지역의 1세대 작가들과 맥을 같이 하는 젊은 예술적 영혼이 꿈틀거리는 예향이기도 하다. 이러한 다각적 측면을 감안할 때 이번 전시 역시 2006 하계전인 〈회화와 조각의 리얼리티〉展이 전제하는 리얼리티인 시대성이 부여하는 경남지역 현대미술의 정체성을 보여주고자 하는 것이다.

특히 이 시대가 요구하는 조형성은 탈 장르의 추세이며, 이번 전시 또한 미술의 형식과 내용에 있어서 현대성을 표방하는 것으로 서양화, 한국화, 판화를 포함한 회화와 설치적 요소를 포함한 조각, 그리고 도예, 목공예, 금속공예, 섬유예술을 포함하는 현대공예에 이르기까지 복합적인 현대적 미감을 통해서 저마다의 예술세계가 상호작용에 의해서 상승 및 심화될 것으로 기대되며, 향후 경남미술의 중핵적 위치를 점하게 될 것이다.

이 전시는 제1부 순수미술 분야와 제2부 응용미술 분야로 구분되어 전시되며, 제1부전은 회화가 17인과 조각가 5인의 서양화 23점, 한국화 10점, 판화 4점, 조각 15점 등 52점이 전시되며, 제2부전은 현대공예작가 7인으로 섬유예술 6점, 도예 10점, 목공예 10점, 금속공예 4점 등 30점으로 총 출품작은 29인의 작가에 의해 82점의 작품으로 구성되는 셈이다.

황무현 〈constructed nature〉

이 전시에 참여하는 작가군을 살펴보면 다음과 같다. 우선 회화 분야에 강경구, 공태연, 권여현, 권영석, 김재호, 김형수, 박미정, 백혜주, 송해주, 윤석창, 정원식, 하의수, 하판덕 등이 참여하고, 조각 분야에 김광호, 박영선, 심이성, 최남배, 황무현 등이 참여하며, 현대공예 분야에는 김경수, 김동귀, 김철수, 김홍규, 성낙우, 유명희, 최봉수 등이 참여한다.

정원식 〈자연+인간3〉

이 작가들은 우리 지역 창원, 마산, 진주, 밀양, 하동, 의령 등에서 활동하는 작가를 포함하여 서울, 대구, 충청 권역에 분포되어 있는 작가들이며, 대학교수, 교사, 전업 작가 등으로 미술계 현장에서 부단한 실험정신을 바탕으로 한 연구와 도전, 조형 세계의 모색에 대한 집념으로 자기 세계를 분명히 하고 있는 작가들이고, 이들에게 있어서 예술의 창작 원천인 자유의지는 지역이라는 고유환경으로부터 체득되고 확장된 정서를 가진 예술가들로서 향후 이 시대의 진정한 모더니스트로서의 의미를 부여받게 될 것으로 믿어 의심치 않는다.

김학일 〈자연 感〉

팝아트의 개념과 한국 팝아트의 단면

1

대상의 형태와 이미지를 재현하던 일루젼(Illusion)적인 미술과 엘리트이즘 (Elitism)을 거부하면서 태동하기 시작한 큐비즘(Cubism)의 시작과 더불어 일상적인 생활의 사물들이 미술작품의 소재로 차용된 오브제(Objet)와 다다(Dada)의 레디메이드(Ready made)를 거쳐 성립된 장르가 추상표현주의라고 한다면, 이에 대항하여 미국과 영국에서 동시 독립적으로 형성된 팝아트는 동시대적 이미지와 결합하여 유행성 즉 대중성, 보편성, 복제성의 특성이 있으며 오늘날 현대미술의 기틀이 된 장르이다.

오브제와 레디메이드는 제2차 세계대전 이후 오늘날에 이르기까지 대량생산과 대량 소비로 말미암아 사회 전반의 변혁을 가져온 독특한 하나의 이미지이며, 현대미술의 새로운 방법을 모색하는 기회가 되었다. 팝아트는 이러한 오브제와 레디메이드의 변천에 따라 대중문화의 이미지와 소재를 통하여 재창조하고, 새로운 이미지를 가공해내는 장르로 자리매김하면서 현대미술의 영역을 확대하는 견인차 구실을 하였다.

1960년대 텔레비전의 보급과 더불어 매체의 급속 발전을 통한 예술가들의 인식전환으로 다다이즘 이후 예술의 영역을 더욱 확장한 팝아트는 랜덤 하우스(Random House: 미국 제1의 명문출판기업) 사전(Jess Stain저)에서 '형상적 회화의 양식으로 순수미술 분야와 특히 신문만화나 광고 포스터와 같은 상업미술의 장르로부터

신나는 미술관-와우! 퍼니 팝 표지

추구되어 확대된 형(Form)과 이미지들'로 정의되었고, 1954~55년 영국의 인디펜던트 그룹(Independent Group) 회원 간의 공동작품 및 토론과 관련된 대화와 리처드 해밀턴(Richard Hamilton)의 작품에 착안하여 미술평론가 로렌스 알로웨이(Lawrence Alloway)가 그 용어를 사용하기 시작하였다.

그 후, 1962년 뉴욕 시드니 제니스 화랑에서 열렸던 '신사실주의자展'에서 최초의 팝아트 예찬론자였던 스웬슨(G.W Swensen)의 '새로운 판화들'이란 글과 타임지, 뉴스위크지, 라이프지 등의 새로운 화젯거리에 대한 보도를 통하여 팝아트는 본격적인 유행 사조가 된 것으로 알려져 있다. 이러한 팝아트는 반 예술(Anti art)을 주장하는 다다의 니힐리즘(Nihilism)의 허무적 성향과는 달리 긍정적이고 쾌락주의적 세계관을 반영하고 있는데, 대표적인 예로써 미국의 라우센버그(Robert Rauschenburg)의 이른바 '앗상블라쥬(Assemblage)' 내지는 '컴바인 페인팅(Combine painting: 콜라주의 확대된 개념으로 2, 3차원적 물질을 회화에 도입하려는 시도의 미술운동)'을 통하여 궤도에 오른 것으로 볼 수 있다.

리처드 해밀턴은 팝아트의 특정적 요소를 다음과 같이 표현하여 그 개념을 정립하였다. 그는 이에 대하여 '대중적, 소모적이고 저렴하며, 일시적이고 대량생산될 수 있는

것으로 젊음의 표상으로써 위트가 있고, 섹시하며 속임수의 기교가 있고, 매력적이며 사업적인 것'으로 규정지었다.

이러한 팝아트는 근자에 들어 '개방과 비개성적' 특성으로 집약할 수 있는데, 이는 대중적 이미지에 대한 시각적 재현으로 이미지를 받아들이는 현대인의 감수성을 의식화한 것임을 혹자의 논문에서 밝히고 있다.

2

팝아트의 표현은 강렬하면서도 사회적인 보편성을 지닌 상징적인 것으로서의 색채, 회화적인 붓 자국의 결핍, 깊은 공간성의 억제, 명확한 윤곽과 외형을 추구하며, 콜라주와 실크스크린 기법 등을 통해 전통적 기법의 번거로움을 간소화했다.

인공에 의한 대중적 색채는 직접성과 자율성을 추구하면서 사적(史的)인 맥락을 포함함으로써 편견이 없는 감수성과 현대 환경의 시각적인 자극을 즉물적인 명료함으로 표현하고 있다. 그뿐만 아니라 확장성, 대중성, 자율성, 개방성, 평면성 등 깔끔한 디자인적 요소로 색채가 주는 시각성과 다양성을 극대화하고 있다.

팝아트에 나타나는 이미지는 형식적으로는 구상적이지만 작품이 전달하는 메시지는 추상적이다. 그것은 일상적인 이미지 차용의 차원을 넘어서서 기호체계와 정보교환의 형태인 대중매체 단편의 구성 등을 통하여 상호소통 매개체로 전환하는 상징성이 강하기 때문이며, 이로써 예술 전반의 이분화 된 현상과 위계적 구조, 즉 사회, 대중, 삶 등과의 괴리감을 부수고 미술과 사회 전반 간의 연계성을 극대화하여 1980년대 네오팝아트로 이어지면서 발전된 현대미술로 볼 수 있다. 이러한 팝아트의 시각적인 색채 표현은 물질화된 정신성을 내포하였고, 자연에 근거한 색채보다 대중적 색채

로 색채 자체의 직접성, 자율성을 추구하였다. 또한 회화사고도 추상적으로 표현되었을 뿐만 아니라, 리히텐슈타인(Roy Lichtenstein)의 경우, 만화라는 비주류 소재를 주류의 소재로 향상해 인쇄망점의 확대기법과 원색적인 화려함을 특징으로 보인다.

Wow~! Funny Pop, 2010

대중과 예술가의 경계를 허물어버린 팝아트는 생활주변의 시각적 사실들을 잡지 등의 매스미디어, 상품광고 등의 이미지들과 함께 광범위하게 표출해냈다. 따라서 작품들의 시각적 표현은 한층 더 감각적이고 파격적이었으며, 더욱더 현란했기에 색채 자체만으로도 표현의 중요한 수단이 되었다.

팝아트의 색채는 젊고 대중적이며 평면적이다. 팝의 색채는 밝고 열정적인 대담한 색으로 좀 더 날카롭고 자극적이며 선명한 시각효과를 추구하였다. 좀 더 원색적이고 화려하게, 순수하고 자연스러운 색채가 아닌 의도된 임의적인 색으로 강하게 각인되었다. 모든 색을 사용할 가능성을 보여주었고 이러한 색의 개방성으로 인해 환상적이고 풍자적인 효과까지도 보여주었다. 반면에 팝아트가 모더니즘적 성향을 보이는 유일한 부분은 간결하고 명확하게 평면화된 색면을 보여주는 것이다.

문자와 숫자 등의 기호로 구성된 팝아트는 비개성적이고 반감성적인 차디찬 감성까

팝아트 전시 장면

지 추구하였다고도 볼 수 있다. 팝아트의 조형적 감각은 현대사회의 풍속과 환경 등과 교차하는 형식으로 되어 있기도 하다.

매스 미디어 사회의 산물과 부합하는 색채 사용은 다이내믹함을 통하여 지루함을 극복해내며, 사용된 오브제에서는 색채 하나하나가 조형언어를 지니고 있다. 만화의 경우 생활에서 일어나는 다양한 일들을 단순, 과장, 변형, 생략, 왜곡 등의 독특한 표현기법으로 표출해내며, 그 의미를 배가시킨다. 벤 데이 기법(Ben Day Process)의 망점처리 색면을 통하여 통일성 있고 기계적인 화면을 구사하며, 탈색된 듯한 색면을 통해 물질과 인간 사이의 이질적인 관계성을 표현한다.

결국 의미나 정서를 표현하는 직접적이고 독립된 언어로서의 색채를 구사하려는 것으로, 색채 자체의 직접성 추구 등을 통해 색채 자율성과 물질성을 강조하는 것이다. 이처럼 팝아트에서 강조된 색채는 그 자체만으로도 팝아트를 대변해 주며, 시각적인 커뮤니케이션으로 향하는 방향전환도 다양성을 가져다주는데 한몫한 셈이다.
색채는 디자인적 요소로서의 시각성과 다양성을 극대화할 뿐만 아니라, 평범한 일상 소재들의 밝고 명쾌한 요소와 단순한 윤곽선은 감정을 배제하는 팝아트의 전형적 특

성을 드러내 준다. 또한 대중적인 색채는 하나의 대중 속 매체로서 바라보게 하는 일종의 시각적 순환을 가져다준다. 즉 보는 이의 의지와는 무관한 주변의 작품 속의 색채로 보이는 순환 그 자체이다.

팝아트의 색채는 상업적인 이미지를 예술의 영역에 끌어들임으로써 예술적 표현의 자유를 무한정 확대했다는 점을 주목해야 한다. 이는 색채가 회화 구조 속의 한 텍스트로서 다른 회화적 표현 요소들과의 조화와 결합이 되기 때문이다.

이러한 색채의 의미는 물질세계의 표면 현상을 대변하는 요소로 미술에서 중요한 위치를 차지하며, 과학적이고 심리적이기에 형태와 함께 감정을 표현하는 결정적인 부분으로 작용한다.

따라서 형태를 통해서 색채를 발견하는 것이 아니라 색채를 통하여 형태를 발견하고 곧 그 자체로서의 표현을 발로(發露)하는 순수함을 의미하게 된다. 하나의 상징된 색채는 실재를 형성하여 내적 작용을 통해 감지되고 자신을 드러내게 되며 자기의 가치 감정을 대상 속에 객관화시키고 거기에서 객관적인 미적 가치 내용을 성립시키게 되는 것이다. 결국 곰브리치(E.H Gombrich)의 "색의 경험은 마음의 심층까지 제재한다"라는 말이 설득력을 얻은 것이다.

색채는 새로움을 드러내는 가장 확실한 척도이며, 미술의 역사가 색채의 지속적인 발전의 역사임을 참작한다면, 색으로의 회귀는 오히려 색채가 형태를 부여하는 것이라는 이해를 불러일으키는 것이다.

색채의 상징성은 색의 심리적 활동을 통해서 어떤 정서적 반응을 주는 것과는 달리, 어떤 사회적 규범과 약속의 기능도 가지는 것이다.

미술에 있어서 색채의 상징적 도입은 기독교 시대의 도래부터로 볼 수 있으며, 가장 직접적이고 감각적 요소를 강요하는 주정(主情)적 시각으로서 내면과 결부되는 것으로 간주했다. 색채는 독립된 회화의 요소로서 독립적이고 창의적이고자 하는 예술가의 욕구에 따라 그 자체로서도 충분히 표현력을 지닐 수 있는 것이다.

이러한 색채의 언어적 속성은 인간의 심리구조와 개인의 색채에 대한 상징적 속성에 기인하고 있다. 색채의 표현방법이 개인적이기는 하지만 작가적인 것으로 어떤 것을 정립하는데 필연적인 과정이라 할 수 있다.

3

현대의 미술은 과거의 미술보다 표현의 본질과 순수성에 가치를 두고, 그것을 반영시키기 위한 노력의 방향에서 나타나며, 이에 따른 표현의 다양성과 물리적 양상은 훨씬 더 복잡해지고 난해한 방향으로 진행되고 있다.

팝아트에서의 일상은 미술을 더는 고귀하거나 우아하게 만들지 않으며, 대중과의 눈높이를 같이 하는 평범한 일상으로부터 시작된다. 이러한 팝아트는 구상성이 돋보이는 미술로 실재의 이미지가 아닌 제2의 이미지를 그대로 채택함으로 대중에게 더 다가서고 이해하기 쉽게 고급미술과의 경계를 허물었다고 볼 수 있다.

예술작품에 처음으로 일상사물이 오브제로 등장한 것은 다다의 창시자라 할 수 있는 뒤샹(Duchamp)의 〈샘〉(1917)과 피카소나 브라크를 위시한 입체파 작가들이 창시한 콜라주(1910) 등의 작품을 기점으로 볼 수 있다.

그 후 산업문명의 급속한 발달과 더불어 팝아트는 20세기 소비상품들을 미술의 영역으로 끌어들임으로써 일상적인 것을 매혹적인 것으로 받아들이게 하는 소통의 방법이며 비판의식을 갖도록 유도하는 방법으로써, 대중문화에 대한 혼합적 태도를 보여

주는 자연스러운 표현이다.

이러한 팝아트 작품이 단순히 일상성의 수용에 머무르지 않고 새로운 의미의 생산에 관여함으로써 새로운 구조의 창조와 일상성에 대한 다른 관점이 발견된 것으로 볼 수 있다. 개인과 개성의 찬미로 이어져 고고한 정신상태를 의미하는 격정적 예술이었던 추상표현주의와는 달리 값싸고 공공연하게 텅 빈 것을 표현하여 앞에서 모욕을 주는 것과 같은 예술인 팝아트는 사회 전반의 영역에서 발견된 리얼리티의 재현물을 음미의 대상으로 취하는 메타언어(Meta language)로 볼 수 있다.

팝아트 전시 장면

팝아트는 19세기의 리얼리즘 이후로 현실세계를 있는 그대로 재생한다는 실증주의 미학을 수용한 20세기적인 구상양식을 취하고 있으며, 반 예술을 슬로건으로 내걸었던 다다와는 달리 긍정적이고 쾌락주의적인 취향의 세계관을 반영하고 있다. 그뿐만 아니라 대중 향락사업이 결과적으로 추상과 구상을 결합한 20세기적 생산물로써 동시대의 리얼리즘보다는 쿠르베와 도미에, 밀레의 사실주의에 기초한다고 볼 수 있는 것이다. 그러나 현대사회의 라이프 스타일에 의한 것임이 전제되며, 전형적 팝아트는 재현적인 기호를 분석하는 지적인 요소들을 무시한다.

일상적 사물의 오브제화를 통한 일상성에서의 해방과 예술로의 전환은 주변 사물의 무의식적 존재와 실재를 환기하는 자기동일성(Identity)의 회복에 이르게 한다. 여기에 숨어있는 특성은 반복과 서술성인데, 앤디 워홀(Andy Warhol)과 라우센버그(Robert Rauschenberg), 제스퍼 존스(Jasfer Johns) 등은 기존의 자기만의 내면세계를 탐구하던 추상표현주의 어법과 팝아트의 어법을 자유자재로 다룬 작가로 현대미술의 다양성을 제시한 핵심적인 작가들이다.
특히, 로이 리히텐슈타인과 앤디 워홀은 팝아트의 대중적 형상을 가장 노골적으로 드러낸 작가이며, 리히텐슈타인은 만화의 형식과 주제, 기법 등을 그대로 차용하였고, 워홀은 도처에서 반복되는 광고의 속성을 빌려온 대표적인 예로 꼽힌다.

사회를 떠나서 표류하였던 미술이념이 다시 인간의 일상적 삶과 현실로 복귀하는 이념적 특성을 드러내며, 현세적 속성이 대단히 진지하고 지고의 수준에 있어 범인이 접근하기 어려웠던 전통적 순수미술의 수준을 이탈하여 대중에게 다가온 획기적인 특성을 가진 예술이다.

팝아트의 반추상적, 반관습적, 반관념적, 반제도적 태도는 후기 모더니즘의 출발을 가져오게 되며, 상업적인 매체의 사용, 반복과 복제를 통해 예술의 순수영역인 자율적 범위를 파괴하고 원본의 개념을 철저히 거부한다는 점에서 다소 후기 모더니즘의 속성을 보이기도 한다.

이러한 특성을 잘 보여주는 라우셴버그의 언급을 인용한다. "팝아트 본래의 피상성 (皮相性)은 팝아트 작가들이 생활주변에 친숙한 주제를 거의 무제한으로 개발할 수 있는 이점을 가지며, 한편 팝아트 나름대로 단조성으로 하나의 관심사를 낳게 했다." 이처럼 제스퍼 존스의 경우, 일상적 현실 속에 일상적 사건으로 돌아와서 집단의 미학, 예술 사회화의 기치를 내걸고 구상미술에로의 미술의 방향을 제시한 것이다. 앤디 워홀의 경우는 오리지낼리티의 부정, 작가의 손수작업이나 기량에 대한 무관심, 반복을 통한 작품의 유일무이성, 그리고 무자비한 상업주의와 출세 지상주의 등의 요약으로 팝아트를 규정하면서, 천재와 영감이라는 아우라(aura)를 작가의 명성이 발현하는 것으로 대치했고, 고급의 정통미술과 대중미술의 경계를 부정했으며, 더 나아가 미술품을 상업 시스템에 종속시키는 일개 상품으로 파악하여 제시했다는 데 의미를 두고 미술가의 위상도 대중적인 스타의 그것과 큰 차이가 없는 것으로 보았다. 즉 명쾌한 진술로서의 그의 작품은, 모든 것을 하나의 오브제로 해석하기 때문에 미술의 영역에 속한다는 것으로 분석된다. 한편 올덴버그(Oldenburg)의 오브제는 이제껏 작품의 대상에서 제외되었던 소재를 선택하여 엄청난 크기로 확대시켜 주변에 대한 상대적 비례를 파괴하는 재치를 보여줌과 동시에 관객들에게 흥미를 유발하여 개념들을 일순간 바꿔 버리는 계기를 마련함으로써 대중과의 공유가 생기게 되는 필연성 부여, 즉 기념비성에 그 특성이 있다.

이와 같이 예술이 물질문명 사회에서 그것들을 거부하거나 배척하기에 앞서 대중의

소비문화와 타협하며 사회의 분위기에 잘 편승함으로써 다양하고 일상적인 소재의 사용이라는 한계점에도 불구하고 더욱 광범위한 호응을 얻을 수 있었던 것은 팝아트가 가지는 일상성이 곧 대중의 일상과 표면상 일치하기 때문이다.

대중 속에서의 일상은 하나의 이즘(ism)을 만들어내는 데 근본적인 역할을 담당할 수 있는 환경을 제공하기에 이르렀다. 대중 속에 퍼져있는 이러한 일상들이 작가들의 예술적 모티브가 되었고, 작가들은 예술의 주제로 자연스럽게 일상을 재현하며, 차용하는 대중 소비문화와 소통되는 대중예술로써 대중들과 공감대를 형성하는 동질화된 문화 속에 공존하기에 이른 것이다.

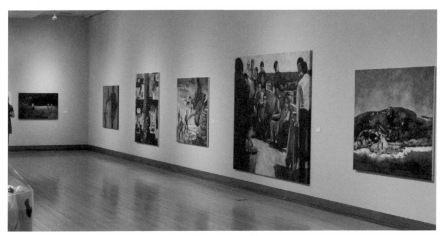

팝아트 전시 장면

팝아트의 일상성은 현대 소비문화의 특징을 조형언어 가운데로 융합하는 미술활동으로 대중적 감수성과 시각적인 명료함을 목표로 삼았으며, 재료의 해방과 또 하나, 예술의 우연성을 특징으로 재료에 대한 새로운 시각의 정신적 배경을 마련하여 상징적 풍경이나 인간 활동의 흔적들을 오브제로 보여주었다.

팝아트는 본질적으로 양식이 없는 미술이며, 전통미술과 모더니즘의 관념성, 그에 따른 이데올로기를 공격함으로 예술의 독자적 영역을 파괴함으로써 현실과 가장 가까이 있는 것들을 통해 현실적 희망을 주는 일상성을 그 리얼리티로 볼 수 있다.

팝아트의 예술의 자율성에 대한 포기와 일상성으로의 회귀는 기존 예술의 많은 부분에 대해 종말을 선언했다. 예컨대 원근법, 이미지에 대한 상기작용, 증언으로서의 예

팝아트 전시 장면

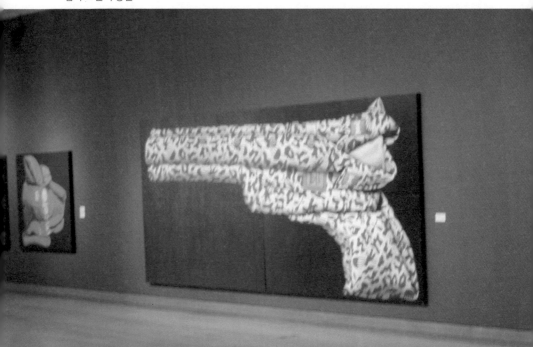

술, 창조적 행위 등이 그것이며, 기존예술의 전복에 이르게 하였다.

전술한 바와 같은 일상성이 강조된 팝아트가 예술작품으로 성립되기 위해서는 듀이(J. Dewey)의「경험으로서의 예술」을 통해서 확인할 수 있다.
일상적 사물이 예술이 되기 위해서는 우선 크게 3가지의 조건을 들 수 있다. 첫 번째는 삶과 연속적이고 유기체적인 통합 관계를 지니고 있는가를 살펴야 한다. 두 번째로는 하나의 경험이 필요하다. 마지막으로는 예술가와 감상자 모두 예술작품에서 미적경험을 지녀야 하며, 감상자 그 자신이 예술작품을 감상하면서 그 자신만의 경험을 창조해야만, 그 사물은 하나의 진정한 예술작품으로 거듭나는 것이다.

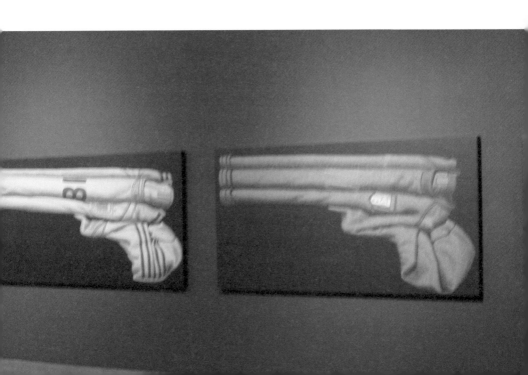

4

우리나라 팝아트는 서구에서 전성기를 구가하던 1960년대보다 20년 후인 1980년대에 'Korean Pop'이라는 이름으로 나타나기 시작했다. 이는 우리나라의 산업사회와 소비문화의 융성기가 언제이었는가와 밀접한 관계를 갖는다. 한국화의 민화를 재해석하거나 기성문화를 비판하는 방식으로 표현된 한국의 팝아트는 총체적 은유로 대변되는 알레고리 형식으로 표현되었다. 이는 중국과 일본의 팝아트 열풍에서 영향받은 점이 크다고 할 수 있다.

이 시기의 한국미술은 시대정신을 가장 중요한 화두로 여기며 '동시대성' 혹은 '시대정신'을 운운하지 않으면 밀려나는 후진성을 가진 것으로 간주하던 시기이다. 고고한 정신세계로 기인하는 내면의 필연성은 시대인식으로 대체되었으나 사회 전반의 총체적인 상황보다는 200년 전의 리얼리즘을 연상시키는 사회약자에 대한 리얼리티에 주목했다.

이를테면, 소비와 쾌락을 본성으로 삼고 있는 팝아트가 아니라 사회고발, 저항, 제도권 이면의 그림자 등 정치적인 성향을 띠면서 소위 '표현하기 난감한 불편한 진실'을 드러내며 반사회적이고, 반시장경제적이며, 게릴라적인 성격을 드러냈다. 그러나 이러한 일련의 상황들은 미니멀리즘, 포스트모더니즘 등 현대미술의 신조어들이 범람하면서 기존의 관념과 순수조형의지와 표현부담에서 탈피하여 좀 더 쉽고 대중적인 표현의 발로일 뿐 의도적인 팝아트 작품을 제작한 시기는 아닌 것으로 판단된다.

2000년대에 들어오면서 한운성, 최정화 등을 필두로 하여 이동기, 조성묵, 김정명, 이불, 이윰, 박관욱, 박용식, 홍지연, 이길우, 홍경택, 권기수, 박불똥, 임영길, 윤동천, 서용선, 김동유 등의 작가들이 있지만, 정체성이 분명하지 않은 분산성 때문에 국제무대에서는 강세를 보이지 못하고 있다. 즉 한국만이 가지는 팝아트의 변별성 부재가 그 원

인이라는 얘기다. 또한 한국성을 구체적으로 표현하지 못하는 이유는 급속도로 변화하는 한국만의 시대적 상황도 한몫함으로써 미술과 대중문화의 교차점을 지나지 않고 시대를 관통하는 아이콘을 만들어 한국적 팝아트로 재탄생시켰기 때문이기도 하다.

이번 전시는 한국의 젊은 팝 아티스트들의 작품을 통해 오늘의 한국 팝아트의 단면을 정리하고, 어린이와 가족 단위의 관람객이나 일반관람객이 미술에 대하여 쉽게 접근하며, 현대미술에 대한 이해를 통한 친숙함을 제고하여 미술이해의 장을 넓히겠다는 의도이다.

팝아트의 주된 공통 키워드인 "와우~! 퍼니 팝(Wow~! Funny Pop)"은 이번 전시의 주제이다. 전시장별로 소주제를 정하여 국내에서 왕성하게 활동하는 현역의 젊은 작가 29인이 선정되었다.

〈키치적 표현Ⅰ-엽기발랄〉에 고근호, 마리킴, 도영준, 지노(박진호), 변대용, 김일동, 〈키치적 표현Ⅱ-앗! 이럴 수가〉에 유진영, 윤종석, 이기일, 이동욱, 장재록, 〈대중적 인물의 표현Ⅰ-다들 아는 사람〉에 신영훈, 〈대중적 인물의 표현Ⅱ-별별이야기1〉에 김영석, 김지훈, 송광연, 이승오, 전신종, 〈영화나 만화적 캐릭터의 표현-별별이야기2〉에 김혁, 신창용, 한상윤, 아트놈(강현하), 천성길, 〈키치적 표현Ⅲ-상상 속으로 풍덩〉에는 홍경택이며, 〈창의적인 캐릭터의 표현-만화 속 반란〉에 임지빈, 이명복, 박영균, 이조흠, 이영수, 찰스장(장춘수) 등이 그들이다.

이 소주제는 전술한 바와 같이 미술관이 미술이라는 언어를 통해 대중과의 소통구조 활성화를 극대화한다는 취지로 팝아트의 특성을 담아 일상적 언어로 정했다. 소주제별로 작가와 작품의 성향을 살펴보면 다음과 같다.

〈키치적 표현Ⅰ-엽기발랄〉의 작가 중 고근호는 동시대의 슈퍼스타들 중 유년기에 범람했던 로봇을 성장기의 소년에게 환타지를 불어넣은 당대의 영웅으로 표현했다. 이러한 영웅모델링은 때로는 엽기적이고 발랄한 긍정적 이미지를 보이게 된다. 마리킴의 경우 만화와 자신의 이미지 및 동시대 사회문화 전반을 투영하여 엽기적인 캐릭터를 인체의 장기 중 유일하게 밖으로 돌출된 눈을 통해 조명해 보인다. 도영준은 수박사무라이라는 독특한 캐릭터를 통하여 현대사회의 단면을 풍자하고 있으며, 박진호는 디지털프린트와 LED조명을 통해 제작된 꿈과 신화의 서사구조로써 현대인의 악몽을 은유하는 사선적 서사구조를 가진 재편된 서사조형성을 구사하고 있다. 변대용은 존재에 대한 상징성을 부각하고 있으며, 김일동은 독립운동가의 초상이 등장하고 그들이 헤드셋이나 이어폰을 착용하고 현대 문화기본매체인 영상과 사운드를 취하고 있는 상황을 연출하며, 브랜드를 통한 물질적 아이콘으로 자신을 바라보는 입장을 취하고 있음을 볼 수 있다.

또한, 〈키치적표현Ⅱ-앗! 이럴 수가〉의 유진영은 '위장가족 시리즈'를 통해 주객의 숨겨진 감정을 드러내고 관계 속에 잠재되어 있는 불안과 공포를 표현하여 획일적인 소통방식에 대하여 갈등하는 인간상을 대변한다. 또한 윤종석은 인간의 욕망 즉 자신의 욕망을 영화의 캐릭터나 상표, 동시대의 단면을 통해 표현하고 있으며, 이기일은 프로파간다(Propaganda) 이미지를 통하여 일상과의 상대성과 속박성에 대하여 은유하고 있고, 이동욱의 오브제적인 작품들은 모조와 가상이라는 개념으로 스컬피(Sculpee)라는 재료에 의한 조각으로 기발한 상상력이 돋보이는 클레이애니메이션(Clay Animation)에서 막 튀어나온 듯한 경이로운 작품을 선보이고 있다. 장재록은 자동차와 도시 이미지를 차용하여 자본주의 시대의 가치관에 반응하고, 그 이데올로

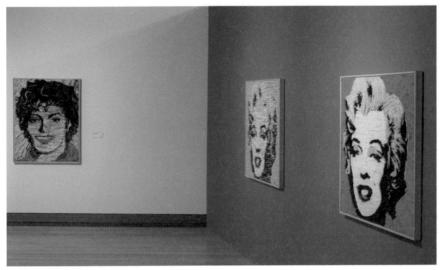

팝아트 전시 장면

기가 작동되는 방식으로 욕망의 메커니즘을 반영하여, 시대의 전형적인 아이콘화시킴으로써 동시대의 리얼리티를 담아내고 있다.

〈키치적표현Ⅲ-상상 속으로 풍덩〉의 홍경택은 대중음악에서 받은 감흥들을 시각적으로 형상화한 휭케스트라(Funkchestra)로써 현대문명의 표상인 팝적 기호들과 종교적 철학적 기호들이 결합한 카오스적인 세계를 표현하고 있다.

〈대중적 인물의 표현〉은 Ⅰ, Ⅱ파트로 구분하여 6명의 작가가 참여한다. 이 소주제에서는 주로 스타와 스타의 대변적 이미지 작품들로 구성되어 있다.

〈대중적 인물의 표현 I −다들 아는 사람〉의 신영훈은 '다들 아는 사람' 즉 유명인사에 대한 모노크롬 이미지를 통하여 익살과 유희의 미술정신을 투영하여 대상 자체의 보편성을 강조하고 있다.

〈대중적 인물의 표현 II −별별이야기1〉은 5명의 작가로 구성되어 있다. 김영석은 인터넷 공간에서 교환하는 지적, 물질적 기반을 조형적으로 해석하여 온라인−오프라인을 끊임없이 순환하면서 그 속에 각인되어 가는 동시대 감성 등에 대한 시각적 재구성

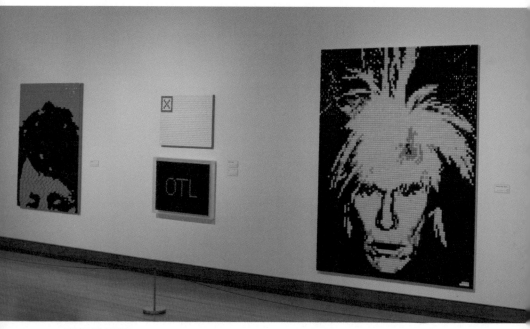

팝아트 전시 장면

을 보여주고 있으며, 김지훈은 케네디, 테레사, 워홀, 마이클잭슨, 햅번, 먼로 등의 유일무이한 아우라의 신화에 대한 복제를 작가 자신의 피(血)를 통해 재현해 냄으로써 공유미학을 강조하고 있다. 송광연은 민화의 모란도와 앤디 워홀의 만남을 통해 한국적 정신성이나 관념성의 표출을 팝아트의 대명사와 같은 워홀작품 이미지와 결합함으로써 전통이나 기성과의 충돌의 미적 쾌감을 추구한다. 이승오는 페이퍼 콜라주 이른바 폐책을 재 제본하듯이 소멸한 가치를 또 다른 가치로 재생해내는 과정에서 명사(名士)들의 모습을 일상화시키고 있다. 전신종은 하프미러(half mirror) 인쇄를 통하여 복제성을 극대화하면서 이미 일상화된 과거의 이미지를 표현하고 있다.

〈영화나 만화적 캐릭터의 표현-별별 이야기2〉의 김혁은 자본주의 사회의 물질에 대한 소유욕과 쾌락을 소재로 차용하여 쾌락과 욕망의 카테고리를 벗어나지 못하는 현대인을 풍자적으로 표현하고, 신창용의 경우는 대중매체인 영화나 게임, 만화 등에 등장하는 캐릭터 이미지나 스토리를 바탕으로 하여 캔버스에서 재생산함으로써 관객과의 교류와 소통을 위한 시그널로 표현한다. 한상윤은 이른바 '툰아트(Toonart: Cartoon과 Art의 합성어)'로 명명하며 명품물질 산업사회에 대한 비판도 밝은 표정으로 즐기자는 작품관을 보여주고 있다. 아트놈은 작가 주변의 캐릭터를 일러스트레이션적인 방법을 동원하여 팝아트의 단면을 드러내고 있으며, 천성길은 현대의 광고를 통해 상징화된 이미지는 작가에게 무서운 도구이지만 해학적 표현을 통해 자신의 주변문제를 대변하고 있다.

〈창의적인 캐릭터의 표현-만화 속 반란〉은 애니메이션에서 보이는 동시대의 일상성을 회화나 인형 등의 장난감 같은 조형성으로 현실은유가 돋보이는 작품들로 구성되

어 있다. 임지빈은 로봇인형과 같은 소재를 통해 대중적인 어법을 구사하고 있지만, 소비사회의 그늘진 이면을 사유하게 한다는 점에서 일종의 현실비판적 시각을 일관되게 견지하고 있으며, 박영균은 대량생산과 소비로 이어지는 사회의 심벌로써 플라스틱 인형을 재현 기제로 작동시키면서 그의 회화적 발언에 등장하는 인형들은 동시대 인간에 대한 대리표상을 통해 비판적 은유세계를 표현하고 있다. 이명복은 사회에 대한 비판적 거리두기를 세계적 보편으로써의 평화라는 가치에 대해 진지한 성찰과 번뜩이는 도발을 통해 예술적 테러리즘을 경쾌한 방식으로 펼쳐 보인다. 이영수는 미완성의 동화 속에 담긴 정감과 상념의 세계를 어린 시절 체험을 반추시켜 표현하면서 존재감에 대한 우수어린 미술적 시각을 담고 있다. 이조흠은 동시대의 특성인 같고 다름을 저울질하는 우리 세대의 방향상실을 이야기하고자 한다. 이는 쏟아지는 수많은 미디어 속에 방향감을 상실한 현대인을 보여준다. 장춘수(찰스장)는 마치 만화의 한 컷을 보는 듯한 착각을 일으키게 한다. 이로써 모든 사람에게 시각적 쾌락을 선사하고 있다.

5

"예술은 삶과 구분되어서는 안 되며, 삶 속에서 행해지는 것이어야만 한다"라는 라우센버그의 말대로 팝아트에 있어서 일상성의 내용적 측면이 우리가 생활 속에서 경험하게 되는 현실에 대한 인식에서 출발하고 있다. 이는 일상생활의 완전한 분리가 아니라 인간의 삶이 예술에 통합되어야 한다는 필요성을 지적한 것이다.
현대의 대중문화는 오랜 전통을 무너뜨리고 문화적 차이를 없애는 혁명적인 문화 체제로 즉물적 성격의 부여와 동시에 취급의 자유분방함으로 현대미술의 새로운 활력소를 불어넣으며, 본질적인 면에서는 매우 감각적인 리얼리티를 추구하는 리얼리즘

적 요소에 의해 특징지어진다. 팝아트 작품들이 다른 작품들과 구별되는 또 다른 특징은 그 시대의 사회구조와 연관이 있기에 그 시대의 특징과 상황을 가장 잘 나타낼 수 있는 주제들과 사물들을 사용하여 예술행위를 했다는 것이다.

또한 팝아트의 조형성은 대중문화의 집중현상 속에서 20세기 문명과 문화에 대한 반성과 더불어 메시지로서의 의미를 갖고 새로운 예술가치관을 예견하면서, 파괴와 부정보다는 사회를 반영함으로써 현대인들의 생각과 가치관을 변화시키며, 긍정과 탐색의 성격으로 낙천적 기질이 강한 미술의 형식을 취하고 있다.

일상의 사물과 외관상 동일한 미술작품이 공존하는 다원주의적인 시대를 통해서 미술작품에 대한 고정관념은 더는 존재하지 않는다. 이것은 곧 현대미술에 대한 패러다임의 변화로 축약될 수 있다. 미술과 미술이 아닌 것을 구분하지 않는다는 것이 팝아트의 주된 특징으로 자리매김하면서 이 시대의 패러다임은 이전의 미술과는 달리 무엇이든지 자유롭게 자신이 원하는 것을 추구할 수 있고, 미술의 역사는 이미 특별한 방향성이 실종되었다는 점에서 어떠한 양식도 동등한 권리 이상을 기대할 수 없게 되었다.

이 작품들은 한국 특유의 정서를 반영하는 21세기 코리안 팝을 형성하여 새로운 패러다임을 제시할 것이라 믿어 의심치 않는다.

[참고논문]

-정광임, 팝아트에 대한 표현연구-색채를 중심으로(2006), 충남대학교 대학원 석사학위논문

-유승희, 1960~70년대 미국 팝아트의 오브제에 관한 연구(2003), 호남대학교 대학원 석사학위논문

-노혜정, 팝아트의 미디어 이미지에 관한 연구(1999), 경남대학교 교육대학원 석사학위논문

-배산빈, 팝아트에서의 일상성에 관한 연구(2006), 강원대학교 대학원 석사학위논문

-손주연, 팝아트와 일상의 미학(2005), 홍익대학교 대학원 석사학위논문

-김명화, 팝아트를 통한 알레고리 표현연구(2009), 대진대학교 대학원 석사학위논문

-진휘연, 미술과 일상성의 전치와 병합-팝아트와 후기모더니즘의 시각(2004), 미국사연구 제11집

-장민한, 광고도 예술인가-앤디 워홀의 팝아트를 중심으로(2010), 경남도립미술관 교양대학 발제원고

[참고문헌]

-박은주, 「색채조형의 기초」, 미진사, 2001

-Robert Hughs, 최기득 역, 「새로움의 충격」, 미진사, 1991

-전경희 역, 「팝아트」, 미진사, 1990

-박기웅, 「매스미디어와 미술」, 형설출판사, 2003

-정진수 외, 「대중예술의 이해」, 집문당, 2002

-J. Dewey, 이재언 역, 「경험으로서의 예술」, 책세상, 2001

-심상용, 「코리아 팝은 없다」, 월간미술, 2000, 11월호

한국판화의 역사적 배경과 한국현대판화의 현황

머리말

경남도립미술관은 「복제시대의 판화미학-Edition」展을 계기로, 향후 한국판화사를 규명하는 기초 자료로 활용되길 바라면서, 한국현대판화의 역사적 배경을 되돌아보고 아울러 각종 문헌과 논문들에 분산되어 있는 한국의 고판화와 근대 및 현대에 이르기까지의 판화사적 연보를 통합적으로 정리하고자 한다.

오늘날의 판화예술들은 한국판화사를 크게 3단계의 시기로 분류하는데, 이호재는 논문 「조선시대의 고판화」[1] 에서, 한국판화사를 고판화기, 근대판화기, 현대판화기로 분류하고 있다. 이호재에 의하면, 고판화기는 고려시대로부터 조선조 말기까지의 전통적인 회화법으로 그려진 원화를 가지고 재래식 책판 판각술이나 동판 주조법에 따라 판화의 작업이 시도된 시기이다. 그리고 근대판화기는 조선조 말기에 근대적 민족자주 자각정신에 입각하여 그려진 원화를 가지고 재래식 책판 판각법, 근대식 석판 인쇄법 등을 이용하여 판화의 작업을 시도한 시기이며, 현대판화기는 20세기 중반 우리나라에 현대적 미술이론과 정신을 가진 판화가가 출현하고 1958년을 전후로 하여 한국판화가협회가 결성된 시점을 전후한 시기이다.[2]

이 글을 작성함에서도 한국의 판화사를 고판화기, 근대판화기, 현대판화기로 구분하며, 현대판화기를 다시 1958~1970년대, 1980년대, 1990년대로 구분하여 서술한다. 그리고 서울 중심의 한국현대판화사의 서술에서 벗어나고자 국내 각지의 현대판

화의 흐름을 밝히면서 경남의 현대판화로 마무리하고자 한다. 그럼으로써 한국현대판화의 현황 정리를 근본 목적으로 기획하는 「복제시대의 판화미학-Edition」展을, 한국판화가협회가 결성된 1958년부터 이 전시가 개최되는 현재까지의 50년간의 한국현대판화를 대상으로 하여 정리하고자 한다.

이 글을 작성함에 있어서는 2007년 국립현대미술관과 한국현대판화가협회가 공동 출판한 「한국현대판화의 담론과 현장」에 수록된 자료들에 주로 의거하였음을 밝힌다.

1. 고판화

인쇄술에 따라 실용적인 목적으로 제작된 조선시대 이전의 판화를 총칭하여 고판화라 일컫는다. 이경성은 '서양판화의 기점은 15세기경이며, 한국판화는 목판화로써 고려시대'로부터 규정하고 있다.[3]

이 주장에 따라, 한국판화의 역사를 고구려(B.C.277~A.D.668) 말기인 7세기로부터 시작하고자 한다. 이 시기의 판화는 탁본법을 사용한 초보적인 원형(圓形)판화가 제작되었는데, 현재 창덕궁에 보존 중인 '천상열차분야지도((天象列次分野之圖)'가 남아 있다. 이것은 흑요석원판(黑曜石原版)에 수록된 양촌 권근(陽村 權近: 1352~1409)의 발문(1395.12)으로 유추된다.[4]

한국의 고판화는 고대사회의 선인들이 남겨놓은 금석조각이나 생활용구 특히 토기에 찍힌 각종 문양, 또는 건축물 장식에서 찾아볼 수 있는 각종 형태의 반복되는 양각과 음각, 대량 생산된 똑같은 문양의 와당이나 문상(紋象), 합죽선 제작에서의 낙죽(落竹: 燒印), 불화, 불상조각 등에서도 일종의 판화적 요소를 찾아볼 수 있다.

일본의 우끼요에나 중국 당나라 시대부터 전해오는 목판화에 비해서, 우리나라 고판화는 고려시대와 조선시대를 거치면서 불교를 주제로 한 판각에 의한 초쇄(初刷) 또

는 재쇄(再刷) 정도로 볼 수 있다. 이러한 고판화의 전통마저 일제 강점기를 통해서 단절되어 온 실정이다.

900년경 '화엄경제칠이구변상 보광명동여(華嚴經第七二口變相 寶光明童女)'가 목판으로 제작되어 그 일부분이 해인사에 소장되어 있으며, 이것은 한국목판화의 고유 전통 양식으로 확립된 시기로 볼 수 있다. 이 시기로부터 15세기 조선 초기에 이르기까지 한국의 판화는 불교판화기로 볼 수 있다.

1007년(고려목종 10년)에 제작된 '보협인타라니경(변상도變相圖: 10c×5.4cm)'을 석홍철(釋弘哲)이 개성의 총지사(憁持寺)에서 간행하여 한국판화사의 시점으로 간주한다.[5]

그 후 1011년부터 27년에 걸쳐 제1차 초조대장경(570질 5,924권)이 완성되었으나 1233년 몽고군에 의해 소실되고, 그중 1,715권만이 일본 교토 남선사(南禪寺)에 보관되어 있다.

또한 1073년부터 1090년까지는 '속대장경(續大藏經: 4,740권)'이 간행되었으나 그것마저 소실되고 판본만이 송광사 등에 남아 있다. 그뿐만 아니라 1246년 '불설예수십왕경(佛說預修十王經)'이 목판으로 제작, 후일 조선조 말기에 찍어내어 해인사 사장각(寺藏閣)에 보관되어 있으며, 1236년부터 1251년에 제작된 고려대장경(81,137매)은 해인사에 보관되어 있으나 이것은 판화라기보다 문자조형성이 돋보이는 문화유산으로 볼 수 있다.

1431년에 제작된 세종대왕의 '오륜행실도'와 1448년(세종30년) 효령대군과 안평대군의 '묘법연화경(妙法蓮華經)'을 간행하였고, 1512년 〈찬집청(撰集廳)〉을 설치하여 수년에 걸쳐 제작된 '속삼강행실도(續三綱行實圖)'를 일반에게 배포하여 유교적인 판화가 성행하였으며, 1569년(선조 2년)에 간행된 안심사판 '제진언집' 목판

본과 1572년(선조 5년) 덕주사판 '불설아미타경' 목판본이 간행되었고, 안심사판 '옥추보경', 용천사판 '불설아미타경', 만연사판 '중간진언집', '불정심다라니경', '예념미타도량참' 목판본이 간행된 것도 이 시기(임진왜란 전)로 추정하는데, 이 7건의 전적은 치악산 명주사 고판화박물관의 소장품으로 금년 5월 9일 강원도 문화재로 등록되기도 하였다.

1581년에는 고려불화 '아미타삼존(阿彌陀三尊)'이 목판으로 제작되었으며, 1584년 오복사(奧福寺)에서는 '목연경(目蓮經)'이 발간되었다. 그뿐만 아니라 1614년에는 〈찬집청(撰集廳)〉을 통하여 효자8권, 충신1권, 열녀8권을 합쳐서 17책 총 판수 1,600매의 판화가 수록된 책이 발간되기도 하였으며, 〈찬집청(撰集廳)〉에 김수운(金水雲), 이증(李證), 이신욕(李信欲), 이응복(李應福) 등의 화원(畵員) 8명을 두기도 하였다. 이어서 1630년에는 '관음경언해'가 발간되었는데, 이때인 1419년부터 1649년인 조선세종 에서부터 인조에 이르기까지를 판화가 확산하는 시기로 볼 수 있다.

또한, 1674년부터 1870년(조선 숙종기~고종초기)까지는 판화중흥기로서 1781년 영원암(靈源庵)에서 '근수진업왕생경(勤修津業往生經)'이 발간되었고, 1796년에는 '오륜행실도의 판화 妻伯捕虎'가 발간되고, 용주사(龍珠寺)에서 부모은중경이 개판되어 수유(授乳) 장면의 판화가 소개되기도 하였다.

한국의 고판화 중 조선시대의 판화는, 조선인에 의해 조선 또는 조선인을 주제로 원화가 창작되고, 조선시대의 전통적인 방법으로 조선인에 의하여 판각되어, 당대의 교육이나 전통생활과 사회에 많은 영향을 주었으며, 시대적 사상이나 예의, 의례, 생활양식, 풍속, 예술 등을 보여주었으며, 당대의 독특한 과학기술과 문물을 보여주는 등의 가장 한국적이며, 시대적 리얼리즘을 보여주는 판화로 볼 수 있다.[6]

2. 근대판화

1880년부터 1909년(조선 고종중기~일제강점기)에는 판화가 쇠퇴하다가 1909년부터 1910년에 이르러 당시 대표적 화가인 이도영의 원화를 이우승이 목각하여 〈대한민보(大韓民報)〉에 게재하였고, 월간〈개벽〉13호에 나혜석의 단색목판화 '개척자' 제작 소식이 게재되면서, 한국근대판화는 1950년대까지 민족자주 자각정신에 입각한 판화들이 책판 판각, 동판, 석판 등으로 제작되었으나, 이 시기는 전통이 말살된 한국판화의 여명기로 볼 수 있다.

그러나 1919년에 육적도(戮蹟圖) 판본이 제작되고, 1932년 〈조선일보〉에 사회주의 소설가 이북명의 연재소설 '질소비료공장'의 삽화로 이상춘이 목판화로 제작하여 게재하였으며, 1933년에는 월북작가 배운성이 폴란드 바르샤바에서 개최된 〈국제목판화전〉에서 2등 상을 받고, 〈제2회 방소비 만국목판화전람회〉에서 명예상을 수상하는 쾌거를 올렸다. 또한 1939년 개최된 〈18회 선전(鮮展)〉에 최지원이 '걸인의 꽃'을 출품하여 판화로서는 최초로 입선하기도 하였으며, 같은 시기에 최영림은 일본의 유명 목판화가 무나카타(棟方志攻)에게 사사하여 선전을 중심으로 활동하다가 해방 후 국전에 출품함으로써 한국현대판화의 기틀을 마련하였다.

3. 1958년 〈한국판화협회〉의 창립과 1970년대까지의 현대판화

1949년 제1회 〈대한민국 미술전람회(국전)〉가 문교부 고시 제1호로 창설된 이후 1957년 최영림이 목판화 '나체'와 '락'으로 입선하였으며, 1951년에는 이항성이 최초로 다색석판화 개인전을 개최하였다.[7]

이러한 과정에서 1958년 〈한국판화협회〉가 창립되어 같은 해 중앙공보관 화랑에서 '창립전'이 개최된다. 이 시기까지만 해도 한국판화의 주류는 전통적인 방법에 따른

판화가 대부분이라고 볼 수 있다.

한국현대판화는 1950년대 정규나 최영림에 의해 정착한 이래 1958년 유강렬, 이항성, 이상욱, 유환원 등이 참여한「한국판화협회 창립전」을 필두로 독일, 브라질, 미국 등의 현대판화전과 「파리비엔날레」 등의 세계적 규모의 국제전에 국내작가의 대거참여로 현대판화로서의 발전에 기폭제가 된다. 미국 신시내티에서 열린 '제5회 국제판화비엔날레'에 이항성, 유강렬, 정규가 출품하여 이항성의 '다정불심'이 수상하게 되고, 같은 해 '독일현대판화전', '브라질현대판화전', '미국현대판화전'이 해당국 대사관과 문화원의 주최로 개최되면서 한국판화가 현대판화로 거듭나는 계기가 된다.

현대판화로서 발돋움하기 위한 작가들의 노력도 가세하여 1963년 록펠러재단의 초청으로 뉴욕 프랫 인스티튜트 그래픽센터에서 유강렬이 수업한 후 '미국현역판화가 100인전'에 출품하게 되고, 윤명로, 박래현 등이 뒤를 이어 뉴욕에 진출하였으며[8], '제3회 파리비엔날레'에서 국내작가는 처음으로 김봉태가 세계적 규모의 국제전에 출품하게 된다. 그 외에도 같은 해 국립박물관(관장 최순우)에서 개최된 '판화5인 초대전'에 김봉태, 김종학, 윤명로, 한용진, 강환섭이 출품하여 한국최초의 국가기관 전시로 기록된다. 이후 6월에는 정규, 이항성 2인전이 중앙공보관에서 〈모던아트회〉의 주최로 개최되기도 하였다.

이듬해 1월에는 동아일보사와 주일브라질 대사관이 주최하고, 한국미술협회가 주관하며, 공보부 후원으로 '브라질현대판화전'이 개최되었고, 1966년에는 '제5회 도쿄판화비엔날레'에 김종학, 유강렬, 윤명로 등이 출품하여 김종학이 가작을 수상하였다. 같은 해 한국공보원 주최로 '한국현대판화전'이 신문회관에서 개최되었다.

1968년에는 〈공간〉 9월호에 조선 초기 오복사(奧福寺)에서 간행(1584)되었던 '증광사각본(證光寺刻本)' '부모은중경판화'와 해인사의 '관음천수다라니경'과 '목연경

(目蓮經)'이 소개되기도 하고, 같은 책에 '포은집(圃隱集)'의 정몽주 초상목판화가 소개되기도 하여 한국 고판화에 관한 연구는 끊임없이 진행되면서 현대판화는 국내뿐만 아니라 국외를 통한 발전의 토대를 마련한 시기로 볼 수 있다.

1968년 '제12회 현대작가초대전'이 조선일보 주최로 개최되었는데 강환섭, 김상유, 김정자, 김종학, 배륭, 유강렬, 윤명로, 이성자, 전금수 등 10명이 출품하였고, 같은 해 10월에는 기존의 〈한국판화협회〉에서 이탈하여 성격을 달리한 판화가들에 의하여 〈한국현대판화가협회〉가 창립되는데 유강렬이 회장으로 선임되고, 창립전이 신세계백화점 화랑에서 개최되었는데, 이것은 한국현대판화의 본격적인 시발점으로 간주할 수 있는 것이다.

같은 해 '제6회 도쿄 판화비엔날레'에 배륭, 서승원, 안동국이 출품하였고, 이항성이 기획한 '한국현대판화 10년전'에 이항성, 김영주, 정규, 유강렬, 최영림, 배륭, 김정자, 강환섭, 이상욱, 윤명로, 김상유, 김종학 등이 참가하였는데 이 시기에 황규백은 프랑스 '파라에 에콜 드 루불과 헤이타' 공방으로 출국하여 수학한 후 1970년 이후에는 뉴욕에서 거주하며 활동하였다.

이듬해 5월, '제2회 한국현대판화가협회전'(신세계미술관/강환섭, 김훈, 유강렬, 김상유, 서승원, 김정자, 윤명로, 배륭, 이상욱 등이 출품)과, '제1회 깔피국제목판화 트리엔날레'(이탈리아/배륭, 이성자, 김상유, 서승원, 유강렬, 윤명로 등이 출품), '제1회 국제동판화전'(아르헨티나 부에노스아이레스/강환섭, 김정자, 김종학, 윤명로, 배륭 등이 출품) 등이 열렸다.[9)]

그해 〈공간〉지 8월호에는 '한국현대판화 10년'에 대한 글이 게재되어 한국현대판화가 활성화되고 있음을 시사했다.

이듬해부터 70년대 말까지는 저술활동이 활발해지는데, '판화예술'(〈공간〉지/윤명

로), '제1회 서울국제판화비엔날레: 헨리무어 작, 팔인의 거성'(〈동아일보〉/윤명로), '다양한 세계의 판화'(〈신동아〉/윤명로), '대중예술로서의 판화'(1972, 〈신동아〉/윤명로), '제2회 국제판화전을 맞아'(동아일보/윤명로), '판화 속의 여름'(1973, 중앙일보)이 게재되었고, '관음경언해' 판화(1630년 발간/1974, 〈공간〉지/김현실(金賢實))와 '이항성론'(〈공간〉지/유준상)이 게재되었으며, '한국 고인쇄기술사'(탐구당/김두종)가 출간되었다.

또한, '현대판화교류전'(1975, 〈공간〉지/오광수), '판화의 기초개념'(윤명로), '동판화 기법에 관한 연구'(〈학술진흥재단〉/윤명로), '판화세계'(1977, 한운성)가 간행물로 발행되고, '한국의 고대판화-초장 어제비장전의 목판화'(1975, 〈계간미술〉여름호/천혜봉)가 게재되고, 1979년 〈공간〉지에는 '한국판화의 특질, 한국미술의 깨달음과 생명'(김철순), '한국현대판화 20년-소외와 외면 속에서 불붙은 의욕'(윤명로), '한국의 고판화'(판화를 모은 책, 〈한국정신문화연구원〉/안춘근), '판화소고'(〈주간조선〉/김정자) 등이 게재[10]되었다. 이처럼 1970년대에는 작가들의 다양한 활동뿐만 아니라 각종 저술과 논문발표 등을 통해 이론적으로도 한국판화를 성숙시키는 시기를 맞게 된다.

1970년대의 작품전시를 보면, '동서고금 세계 판화명화전'(〈한국판화협회〉의 주최로 신세계화랑)과[11], '서울국제판화 비엔날레'(동아일보 주최/동아일보 창간 50주년)가 개최되어 23개국, 80여 명이 참가하여 중국의 첸팅슈, 영국의 에드워드 파오로치, 일본의 요시다 가쓰로 등이 참가하였고, 한국의 김상유가 〈출구 없는 방〉으로 동아대상을 수상하는가 하면 김봉태, 송번수, 이항성, 서승원, 전성우, 이우환, 배륭, 윤명로 등이 참가하고, 명동화랑이 개관, '현대판화 그랑프리전'을 개최하여 서승원이 대상을 수상하였으며, 제7회 '도쿄 판화 비엔날레'에 김차섭, 하종연, 이우환 등이

출품하고, '한국미술대상전'(한국일보)에 판화부문이 신설되기도 했다.

또한, 이 시기에는 〈부산판화회〉가 결성, 창립전이 개최되어, 이후 〈부산판화가협회〉로 개명되어 현재까지 지속되고, 이듬해 '세계명작판화전'이 명동화랑 주최, 문화공보부, 동경화랑 후원으로 명동화랑에서 개최되었다.

1972년에는 '제2회 서울국제판화 비엔날레'가 개최되어 유고슬라비아 등 동구권 국가를 포함하여 31개국 158명이 참가하여 486점의 작품이 출품되어 포르투갈의 길 테이쎄이라 로페스, 미국의 피터 밀턴, 일본의 호다까 요시다 등이 참가하였고, 한국의 송번수가 포토스크린 판화 〈판토마임〉으로 동아대상을 수상하였으며, 국내작가로는 김봉태, 김상유, 김정자, 김종학, 김차섭, 김창렬, 김형대, 배륭, 서승원, 유강렬, 이우환, 윤명로, 전성우 등이 참가하였다. 같은 해 '현대판화그랑프리전'은 제2회를 끝으로 폐전되었으며, '밀라노 국제목판화전'(이탈리아)에 이성자, 서승원, 배륭, 윤명로 등이 참가하였고, 제8회 '도쿄 국제판화비엔날레'에 김상유, 김창렬, 곽덕준이 참가하는 등 '현대일본판화전'이 동경화랑의 후원으로 명동화랑에서 개최됨으로 왕성한 한 해를 보냈다.

1973년부터 70년대 말까지 '한국현대판화가협회전'(로스엔젤레스)이 로스엔젤레스의 판화협회와 교류전 형식으로 개최되었고, 제9회 '도쿄 비엔날레'부터 이우환, 김구림, 김창렬, 정찬승, 조국정, 이강소 등이 차례로 참가하였다. 같은 해 '73앙데팡당전'에 판화부문이 신설되고, '유럽 현대판화와 최근 파리에서의 제작전'과 '세계판화 소품전'이 한국예술화랑에서 개최되었다. 이듬해 '판화초대전'이 제2차 미술회관 개관기념전으로 열렸고, '현대불란서판화전', '미국현대판화작가전'이 개최되었으며, 연이어 '한미학생판화작품전'과 '현대국제판화전', '77한중현대판화교류전'이 개최되었고, '78동아국제판화 비엔날레'에 23개국이 참가하는 등 '서울국제판화교

류전'이 국립현대미술관에서 개최되어 헨리무어, 데이비드 호크니, 죠 틸슨 등 85명의 영국작가와 35명의 국내작가가 참가하였으며, 1979년에는 '한국현대판화가협회 창립10주년 기념전'이 국립현대미술관에서 개최되었다. 그해 황규백은 '르부리아나 국제판화비엔날레'(유고슬라비아)에서 스코에 미술관상을 수상하는 저력을 보이기도 하였다.

한편 1976년에는 제1차 초조대장경 초조본 중 '어제비장전(御製祕藏詮)'의 목판화 4점이 성암고서(誠庵古書)박물관에 소장되어 이듬해 공개되고, 이듬해 중 정현(僧 正玄)은 불교계통의 판화(탁본) 730점을 전시하였으며, '제1회 불교고미술판화전'이 성암고서박물관의 주최로 개최되었다.

4. 1980년대의 현대판화

1980년 창립된 제1회 '공간국제판화전'(공간사 주최)이 미니판화전으로 개최하여 비수교국인 동구라파 국가를 비롯해, 28개국에서 258명의 작품 758점이 출품되어 장영숙이 대상을 수상하였고, 같은 해 '한국판화드로잉 대전'이 국립현대미술관에서, '독일현대판화전', '현대국제판화전', 〈서울프린트클럽〉창립전이 개최되었다. 이 듬해 브룩클린미술관의 큐레이터 짐바로가 한국의 판화가들을 방문하여 판화 및 드로잉을 선정, '한국드로잉, 판화의 오늘전'을 개최하였으며, '불란서　영국판화전', 1982년에는 '랜드폴 프레스(Landfall Press) 1970~1980전'이 개최되고, 이듬해에는 성신여자대학교에 판화과가 신설되었다.

1983년에는 한영 수교 1백 주년 기념 '영국현대판화전-형상과 환상'전(국립현대미술관), 이탈리아 동판화 '로마100경 판화특별전(국립중앙박물관)', '유럽현대판화전Ⅱ'(서울미술관), '불란서 현대작가 판화전'(조파갤러리)이 개최되고, 유고슬라비

아의 유브리나 미술관의 큐레이터 지바가 한국을 방문하여 유고슬라비아 '한국현대 판화전'을 개최하였다. 이처럼 80년대 상반기는 외국미술관의 한국현대판화에 대한 관심이 고조되는 시기였다.

또한, 제1회 '중화민국 국제판화전'(타이페이 시립미술관), 제4회 '동아국제판화 비엔날레전'(국립현대미술관), '제4회 서울 국제 판화비엔날레'가 열렸다. 이듬해 '〈성신판화가협회〉의 창립전'(윤갤러리), '84국제현대작가판화전'(진화랑)과 '한강목판화전'(한강미술관) 등이 개최되었다.

1985년에는 '루오판화전', '터너판화전', '한국현대판화-어제와 오늘전'(호암갤러리), '동구의 현대판화전'(워커힐미술관) 등이 개최되고, 대학판화모임인 〈서울판화회〉와 〈광주현대판화협회〉가 창립되어 오늘에 이른다. 이듬해 '유럽의 동판화-어제와 오늘-지전(池田) 20세기 미술관 소장품전'(워커힐미술관), '제4회 공간국제판화대상전'(공간미술관)이 개최되고, 대한민국미술대전에 판화부문이 신설되었다. 다음 해에는 '한국판화의 새로운 물결전'(광주화니미술관)과 '일본현대판화 14인전'(수화랑)이 열렸다.

판화를 배울 수 있는 곳이 전혀 없었던 그 당시 1988년에는 서울대학교 대학원 서양화과 내에 판화전공이 신설되고, 홍익대학교와 추계예술대학교에 판화과가 신설되면서 판화에 대한 제도권의 교육으로 발전된다. 일반인에게 판화를 교육할 수 있는 곳은 최근에 다변화되어 국립현대미술관, 프린트아카데미, 예술의 전당 판화교실, 홍익대미술교육원, 경남도립미술관을 비롯한 국공립미술관들의 노력도 판화의 일반화에 이바지한 것으로 보아야 할 것이다.

이듬해의 주목할 만한 전시는 '프린트엔카운터: 한국-젊은 시각-일본전'으로, 열린 장으로서의 판화시대를 예고하게 된다. 그뿐만 아니라 '중국의 목판수인(木版水印)

전'이 그림마당 민에서, '88국제현대작가판화전'이 진화랑에서 개최되었다. 해를 거듭하면서 미주, 유럽, 동구권 등의 판화전이 소개되는데 '60년대 독일판화전'(조선일보미술관), '소련현대판화 5인전'(현대화랑)이 연이어 열렸다.

1980년대에는 지난 10년 못지않게 현대판화에 대한 이론적 정립에도 활기를 띤다. '한국현대판화의 급진적 전개'(공간지, 김인환), '판화시장은 왜 고민하고 있는가'(계간미술, 박영남), '석판화 기법에 관한 연구'(서울대학교 출판부, 윤명로), '고려화엄판화의 연구'(아세아문화사, 장충식), '지상감상: 판화, 회화, 조각성 구축한 복수예술'(경향신문, 윤명로), '회화적 메시지로서의 판화의 의미와 문제점'(공간지, 오광수), '삽화로서의 옛 판화'(월간종합디자인, 이양재), '대담: 현대판화의 실정은 어떻습니까'(미술세계, 이상욱, 윤명로, 서승원), '판화가 현대미술에 끼친 영향'(선미술, 이경성), '중국의 목판수인'(유홍준), '현대판화의 동향-찍는 미술과 그리는 미술'(유준상), 대담 '뜨거운 눈빛-한국의 목판화'(이섭, 김진하) 등이 대표적인 예이다.

이 시기의 현대판화 중 목판화의 추세를 가늠해보면 사회, 문화운동의 활성화와 소통의 확산에 적합한 매체로서의 장점으로 이용된 측면과 전통과의 연계성이라는 의미부여에 힘입어 반모더니즘적인 해석을 가해서 미술계의 주목을 받았으며, 우리나라뿐만 아니라 중국의 근대 목판화도 작가의 주관성을 중요시한 독일표현주의 시기의 독일 목판화의 영향을 받아 표현영역이 확대[12] 되어가는 현상이었다. '뜨거운 눈빛-한국의 목판화'전에 출품한 김진하는 이에 대해 '형식과 내용의 완벽한 일치가 여타 회화장르보다 더 절실히 요구된다'라고 밝힌 바 있다.

또한 시시각각으로 변하는 시대상황에 부합하여 전시와 더불어 이론적인 준거를 제시하며 그 당위성을 확립하였으며, 대규모의 국제전들이 물밀듯 소개되어 전 세계 판화가 유입되는 형국을 맞이하게 되어 현대판화에 대한 일반화 현상이 강하였고, 공모

전이 활성화되어 대학에서는 판화 교육이 제도권 속으로 편승하면서 한국현대판화 발전의 전성기를 이루었다고 해도 과언이 아닐 것이다.

5. 1990년대의 현대판화

1990년대 이후 오늘에 이르기까지의 한국현대판화는 현대판화사 정립을 위한 학계의 관심이 고조되면서 관련 연구 자료와 노력이 돋보이는 시기이며, 미술시장과 판화의 관계성 정립을 위한 노력도 가세하였다.

1990년 국립현대미술관 기획으로 '한국현대판화 스페인 순회전'을 개최하여 26명의 작가가 참가한 것을 필두로 '서울판화 90전'과 'EDITION 50-생활 속의 판화전'이 신세계미술관에서 개최되고, 이듬해 '케테 콜비츠전'이 워커힐미술관에서 개최된 데 이어 '서울현대판화전'(서울시립미술관), '판화를 사색하는 판화전'(코아트갤러리)과 1993년에는 한국현대판화 40년을 정리하는 '한국현대판화 40년전'이 국립현대미술관에서 개최되어 이구열, 윤명로, 신장식, 윤동천, 유홍준 등에 의해 한국현대판화와 전통판화, 목판화 등에 관한 논문들이 발표되기도 했다.

같은 해, '한국목판화의 단면, 나무의 숨결전'(현대아트갤러리/무역센터), 파리에서 개최된 판화전문 아트페어인 'SAGA'전에 이우환에 이어 김희경이 참여했다. 이듬해 국내에서는 처음으로 '컴퓨터 판화전'(청남아트갤러리)이 개최되었으나 그다지 호응을 얻지는 못하였다.

1995년에는 판화의 시장성 확보에 대한 대안으로 〈판화진흥회〉가 결성되어 예술의 전당에서 개최된 '서울판화미술제'에 57개 국내외 화랑과 공방, 유관업체가 참여하여 판화의 대중화에 기여하였으며, 시대의 흐름에 부합하여 변모를 시작하게 된다. '일렉트로 이미지아트'라는 새로운 용어가 '국제복사미술제'에서 사용[13]되고, '내일

의 판화' 전 등을 통해서 한국현대판화는 '멀티플 시대'라는 또 다른 전기를 맞게 된다. 이듬해인 1996년부터는 '96현상과 형상-판화를 위한 제언전', 'ASIAN WEEK 96', '서울현대판화초대전' (서울신문사), '경주 천년의 향기전', '한국현대판화전' (국립현대미술관), '한국현대판화의 전개와 변모전' (대전시립미술관)이 개최되었으며, 특히 1998년 '한국현대판화 30년전' (서울시립미술관) 개최 시 이경성, 윤명로에 의하여 한국현대판화의 정착과정과 역사에 대한 논문이 발표되기도 하였고, 서울대, 홍익대, 성신여대 등 3개 대학판화모임에 추계예술대학이 가세하면서 대학 판화모임은 4파전의 양상으로 변모하였다.

이 시기부터 본격적으로 한국현대판화의 역사, 특성, 전개과정 등을 통해 판화의 해석이 확장되기 시작하였다. 그 대표적인 예로 'Off Print전' (갤러리 상)과 '한국현대판화의 전개와 변모전' (대전시립미술관), 'Crossing Gene 한미판화교류전' (한전프라자갤러리), '국제판화네트워크-헤이리 INK', '우리사회를 찍다', '판의 공간-Ontological Space: Plate', '소재로부터의 발견전'에 이어 2007년에는 '경남국제아트페스티벌(GIAF)'의 본전시로 '국제현대멀티플아트전'을 들 수 있다. 특히 경남도립미술관의 멀티플아트전시는 전통 판화로부터 확장 해체로 해석된 현대판화, 통합미디어에 이르기까지 판화의 다양한 현대성을 보여주었다. 이 전시의 학술세미나를 통해 김용식은 '현대멀티플아트의 개념과 전망'이란 주제를 발표하면서 멀티플아트로서의 복제예술에 대한 정의를 규명하였다.

한편, 급속히 유입된 디지털 문화에 의한 멀티미디어의 편승과 더불어 판화의 새로운 개념정립을 위한 측면과, 시장으로 진출한 판화의 대중화, 판화에 대한 교육개념의 변화, 한국의 고판화에 대한 새로운 조명 등 한국현대판화 역사와 문제점에 대한 재인식 등 다각적인 변화와 발전을 거듭하게 된다. 현대판화로 편승한 디지털판화의 출력방

식은 판화의 가치를 폄하시키는 요소로 전락하기 쉬운 단점을 가지고 있으나, 실험적인 창작정신과 고유의 전통이 깃든 '한국적인 판화'의 정착이 요구되는 시기로서 관련된 노력이 각계에서 보였으며 당시의 기고, 논문 등을 살펴보면 다음과 같다.

'외국작가의 국내전의 문제점과 화랑의 역할'(한국문화예술진흥원 예술총서/곽남신), 'Encyclopedia of Prints: 판화사전'(도서출판 새롬/장순만), '미술교육-이대로 둘 것인가: 의식변화에 따른 미술교육의 변화'(가나아트/박광열), '한국현대판화 40년전을 통하여 본 한국판화의 사적 고찰'(국립현대미술관, 최은주), '현대판화의 위상과 전망'(월간미술/윤동천), '한국판화의 독자성과 자율성을 위한 제안'(문예연감/박광열), '축제처럼 치러지는 판화전문 아트페어'(월간미술/김상구), '한국현대판화의 형성과 전개'(월간미술/윤명로), '새로운 영상세대를 환영하는 서울 국제복제미술제 전시리뷰'(공간/조셉카타르), '현대판화의 흐름과 확장상황-프린트 미디어'(미술세계/박광열), '현대판화의 개념 및 정체성'(미술세계/고충환), '탈장르지향의 판화미술과 신세대 미술의 출현'(월간미술, 임영길), '한국판화시장의 현황과 대안모색'(월간미술/김영호), '디지털 복제시대에서 판화의 개념적 정체성과 실제'(성신여대 조형연구소 학술심포지엄) 등을 예로 들 수 있다.

한편, 한국출판문화주식회사의 '조선의 고판화'를 통하여 '고판화의 특성과 미술사적 의의'(유홍준, 이태호), '조선시대 고판화'(이양재), '능화판(菱花板)'(임영주), '목판본 지도의 특성과 대동여지도'(이우형), '한국현대 목판화의 가능성'(박암종) 등이 발표되었으며, 가나아트를 통하여 '한국고판화에 대한 재인식(이양재), '조선시대 목판화의 매체적 특성연구'(홍익대학교 논문집 〈미술디자인〉 제7호, 임영길, 임필효) 등이 발표되면서 고판화에 관한 연구도 활발히 진행되고 있다.

그렇다면 서울 중심의 한국현대판화사에서 소외되어온 대전, 광주, 대구, 제주, 그리

고 부산과 경남에서의 현대판화의 태동과 발전과정은 어떠했는가?

6. 대전의 판화

대전의 판화는 1984년 창립된 〈대전판화가협회〉와 1990년 창립된 〈46번가판화가회〉의 회원이 현재 100여 명이 활동하고 있다. 유병호, 정장직, 정길호, 홍용선, 김진, 백철 등 6명의 회원으로 〈대전판화협회〉 창립전을 반도화랑에서 시작한 이래 지난해까지 25회째 개최되고 있고, 그중 1993년에 개최된 'IAGA국제판화제-대전 EXPO기념전'(한밭도서관)과 1999년의 'BOOK-PRINTMAKING전'(이공갤러리), 2003년에 대전시립미술관에서 기획전으로 개최된 '대전판화의 오늘전'이 개최되어 성황을 이루었으며, 올해 3월에 열린 타임월드갤러리에서의 '대전판화의 오늘과 내일전'이 주요전시로 꼽을 수 있다.

대전판화의 활성화에 결정적 계기를 제공한 것은 〈46번가판화가회〉라고 할 수 있는데 대전 중동지역 46번지에서 판화공방을 열고 후학을 지도하면서 동호인들과 함께 결성한 그룹으로서 독일과 제주, 청주 등과 교류를 하고 있으며, 현재는 그 이름에 걸맞게 46명의 회원을 두고 있다.

창립당시 김지태, 김홍덕, 신동국, 이명희, 이성규, 이종협, 이창인, 정길호, 정장직, 한현숙 등 10명의 회원으로 대전 현대화랑에서 창립전을 개최한 이래 지난해까지 14회전을 개최하였다. 그중 2002년 3월에 갤러리 프리즘과 우연갤러리에서 국내작가 16명, 독일작가 9명으로 개최된 '46번가 뒤셀도르프 판화가들전'을 가장 획기적인 전시로 꼽을 수 있다.

〈46번가판화회〉는 대전을 중심으로 하여 활발한 미술운동을 하던 설치미술단체 〈19751225그룹〉의 창립멤버였던 이종협이 도쿄 다마미술대학원에서 판화연구를

하면서부터 일본에서 보내준 판화시설들과 자료를 토대로 당시 은행동에 작은 공방을 만들게 되고, 그 공방과 신동의 화실을 합병하여 1990년 〈19751225판화 연구회〉가 출범한 후, 중동 46번지에 〈대전판화공방〉을 열면서 그 무렵까지 미미하였던 대전 판화계에 새로운 활력을 불어넣게 된다. 판화작품에 있어서 특히 요구되는 장인적인 기질과 아울러 미술로 성립되기 어려웠던 그 시기에 〈대전판화공방〉을 통해 판화인구의 저변을 서서히 넓히게 되는 계기가 되었다.[14] 고 볼 수 있으며, 그 후 대학에서도 판화강좌가 개설됨으로써 대전판화는 활성화되었다.

같은 시기에 〈대전미술대전〉에 판화부문이 신설되고 그 분야의 출품자가 생겨나기 시작하는 시기도 〈대전판화공방〉의 활동과 무관하지 않으며, 한남대학교의 지역개발대학원 조형미술학과에 판화전공 석사과정이 개설되어 더욱 전문적인 국제 판화 교류, 학술적인 교류, 판화사 연구가 이루어지고 있다.

7. 광주의 판화

1990년대 중반쯤의 광주는 현대미술로서의 판화가 갖는 복수성에 관심이 높아지면서 판화의 수요층이 자연스럽게 창출되었고 생활 속의 예술로 사랑을 받기 시작했다. 이 지역의 판화도 다른 지역과 마찬가지로 판화에 대한 이해 부족과 경제적 어려움 등으로 1980년대 중반에 와서야 자리 잡을 수 있었다. 1983년 조선대에서 조대 판화전이 열린 것이 광주최초의 판화그룹전이며 김익모, 고길천, 이민 등을 비롯한 조선대 졸업생과 재학생 작품 60여 점이 전시되었다.[15]

1985년에 창립전을 가진 〈광주판화가협회〉에 고길천, 김익모(회장), 김순기, 이민, 신양호, 최민호 등이 참여하였다. 그해 6월에는 화니갤러리에서 동판, 지판, 목판, 석판 등의 작품 30여 점을 선보였으며, 서로의 정보교환과 창작활동 그리고 저변확대에

이르기까지 하나의 운동차원의 형태를 띠게 된다.

그 후 매년 1회씩의 정기전을 가져왔으며 타 지역과의 교류전 및 기획전에도 활발히 참여해 왔는데 광주, 대구, 대전, 부산 등의 〈한국현대판화가협회〉 회원들을 초대하여 1980년대 화니갤러리에서 열렸던 '한국판화의 새물결전'과 대전에서 열린 광주, 대구, 충남지역의 작품전, 대구에서 열린 '영호남 판화교류전' 등은 지역간의 문화교류 및 판화예술에 대한 활성화 방안이 논의된 중요한 행사들이라 할 수 있다.

한편, 〈지바시(日本)판화가협회〉와 광주시립미술관, 지바시립미술관에서 번갈아 국제 교류전을 가지면서 창립당시 6명에 불과하던 회원이 지금은 40여 명에 달하는 큰 규모를 갖추게 되었다. 이런 양적이고 질적인 성장을 보여주는 전시로 1990년 '부산국제판화제'에 회원다수가 참여하는가 하면, 1996년 초 광주시립미술관에서 열린 '광주판화 10년전'에서는 회원전체가 참여하여 대표작 1점과 신작 1점 등을 출품하는 대규모 전시가 열려, 말 그대로 광주판화 10년의 발자취와 성과를 보여주었다. 이 전시는 판화도구 전시회, 원판 전시회, 제작시연 등 판화대중화에 일조한 행사라고 할 수 있다. 같은 해, 신세계갤러리에서 '판화시장전'을 열어 '현장판매제'를 도입하고 약 100여 점의 소품 위주로 상당한 성과와 호응을 받았다.

1994년에는 대구와의 판화교류전으로 '영·호남 판화의 만남전'을 조흥갤러리에서 개최하고, 이듬해에는 대구문화예술회관에서 개최하는 등 활발한 교류전을 갖는다. 또한 1995년 개관한 송원갤러리(김윤기)는 '정예판화 15인전', '수코 판화전' 등 판화 전문화랑답게 판화예술의 보급에 앞장섰다. '1996년 신세계갤러리가 기획한 '광주-스페인작가 판화전'은 스페인 출신의 미로, 따삐에스, 달리, 끌라베, 피카소 등의 작품과 광주작가인 강연균, 오승윤, 우제길, 최영훈, 황영성 등 중진작가들의 작품을 한자리에 전시했는데 대단한 관심을 불러일으켰으며, '광주현대판화가협회 창립 10

주년 기념전'이 광주시립미술관에서 개최되어 성황을 이루었다.

1997년부터는 조선대학교에 판화전공이 신설되어 광주판화계의 발전을 거듭해 오면서 판화예술이 내포하고 있는 많은 가능성을 보여주었다. 이후에는 1999년의 '새천년을 위한 광주판화전'(광주 인재갤러리)과 2001년의 '타이페이-광주 국제판화교류전'(조선대미술관)과 '광주판화-내일의 전망전'(신세계갤러리), 2002년의 '대만, 일본, 한국 국제판화교류전'(전라남도 옥과미술관) 등이 연이어 개최되었으며, 이듬해에는 '광주, 부산 판화협회 교류전'이 조선대학교 미술관과 부산시청 전시실에서 번갈아 개최되었고, 2004년 '한국현대판화 조명전'(광주 일곡도서관 갤러리), 2005년 '현대판화의 변화와 모색전'(광주 상계갤러리) 등이 개최되어 쉼 없는 발전을 보여 왔다.

그뿐만 아니라 2006년 '현대미술에서 판화찾기전'(갤러리송, 옥과미술관), 2007년 '판화미술의 미래와 제시전'이 우제길미술관에서 개최되고, 금년 3월에는 '현대판화의 흐름전'이 신세계갤러리에서 개최되어 김익모, 우제길, 임병중, 장원석 등 30여 명 참여하는 열의를 보임으로써 광주현대판화의 역사를 이어가고 있다.

8. 대구의 판화

대구의 판화계는 1981년 〈대구판화협회〉가 창립되면서 이루어졌다고 말할 수 있다. 그 당시에는 독학으로 자생적으로 목판화 작업을 한 김우조, 박휘락 등이 있었지만 향토의 판화는 거의 불모지였다고 할 수 있다. 1978년 계명대학교가 미국 콜로라도 대학과 자매결연을 하면서 판화에 관한 관심이 생겼으며, 미국에서 유학하고 돌아온 조혜연의 판화에 대한 애정으로 분위기가 조성되었다. 당시만 해도 등사잉크를 칠하고 빈 콜라병으로 문질러 작업하던 이루 말할 수 없이 어려운 형편이었지만, 판화에 관한

관심이 조성되었다.

이러한 상황 속에서 1981년 삼보화랑에서 '대구판화협회 창립전'이 개최되었다. 창립회원은 구자현, 권영식, 김영진, 김진, 남상조, 노중기, 박현기, 배인호, 신동태, 신지식, 이강소, 이명미, 이향미, 차경애, 최인자, 조혜연, 최병소 등 17명이었다. 당시에는 판화를 전문으로 하는 작가들이기보다는 한국 현대미술계를 이끌던 작가들이 대부분이었다. 이 단체가 대구 판화계를 주도하는 구심체 역할을 톡톡히 했다. 이후에 일본과 독일, 미국에서 판화를 전공하여 귀국한 젊은 작가들이 판화 개인전을 열거나 판화교육을 담당하여 향토 판화발전을 위한 큰 토양이 되었다.

창립전 이후에도 많은 어려움은 있었지만 해마다 정기 판화전이 열렸으며, 1983년 5월에는 한·영수교 1백주년기념으로 '영국현대판화전-형상과 환상전'이 대구시민회관 전시실에서 개최되었고, 1984년에는 충남판화협회를 초대해서 전시했으며, 1986년에는 대전 계룡미술관에서 광주판화협회원, 충남판화협회원과 함께 전시했다. 1987년에는 광주 화니미술관에서 광주, 부산, 대구의 판화가협회 회원들이 모여 '한국판화의 새로운 물결전'을 열어 호평을 받았다. 이후에도 해마다 전시를 통해서 일반 시민의 좋은 호응과 함께 판화작가들의 교류의 장이 되면서 판화발전을 꾀하게 되었다.

1995년 4월에는 서울 예술의 전당에서 개최되었던 '95서울판화미술제 특별전-한국의 고·근대판화전'이 대구문화예술회관에서 개최되었고, 1998년에는 조혜연의 도움으로 '미국 로드아일랜드 대학 초대전과', 9월에 경주세계문화엑스포 기념으로 '경주 천년의 향기전'이 맥향화랑에서 열렸으며 그 외에도 영호남 판화의 만남전과 회원전을 통해서 꾸준한 발전을 하였다. 1992년에는 신진 작가들을 발굴하고 지원하고자 전국판화공모전을 개최했다. 전국에서 그해 70여 명의 신진 작가가 참여해서

좋은 반응과 함께 2007년까지 제16회의 판화공모전을 통해서 많은 신진 작가를 발굴했으며 현대미술작가로서 성장하고 있다.

또한 2006년부터 국제전에도 관심을 가져 '뉴욕-대구 현대판화제'를 개최하여 뉴욕에서 활동하는 작가 20여 명의 50여 작품을 울산에서도 순회전시를 할 만큼 좋은 호응을 얻었으며, 같은 해 12월에는 '두산국제판화아트페어 2006전'이 6개국 작가 14명의 100여 작품으로 두산아트센터에서 개최되기도 하였다.

또한 '뉴욕-대구 현대판화제'를 통해서 제기된 국제판화전에 대한 필요성이 대두되어 2007년에는 대구 '세계판화비엔날레'를 대구문화예술회관에서 개최하여 중국, 일본, 미국, 독일 작가들의 작품 130여 점을 통해 국제 현대판화를 살펴볼 수 있는 좋은 계기가 되었다. 현재 대구에서는 대구판화협회 40여 명의 회원과 각 대학의 판화 동아리 회원들이 작업하고 있는 현실이며, 예술 가치를 지닌 판화예술의 대중화에 앞장서고 있다.

9. 제주도의 판화

한편, 제주도에서는 1984년 동인미술관에서 세미나와 함께 개최된 〈프린트미디어〉 그룹의 제주전시가 판화전시로서는 시발점이 된다고 볼 수 있는데, 이듬해 '홍익판화회전 제주전'이 개최되어 〈브롬코지 판화동인〉의 민중미술계열의 목판화를 선보이게 되면서 강태봉, 김수범, 문행섭, 박경훈, 부양식, 양은주, 한재준, 허순보 등에 의해 〈브롬판화동인〉을 결성하게 된다.[16]

1987년 '인탈리오 2인전'이 동인미술관에서 개최되어 고길천, 양영근이 참여하게 되고, 1990년에는 '판화90-섬에의 각인전'이 세종갤러리에서 개최되어 고길천, 박광열, 윤동천이 참여하였는데 그해 주목할 만한 일은 중국 목판화가 '장망 초대전'이

세종갤러리에서 개최된 것과 제주도미술대전에 판화부문이 신설되었다는 것이다.

1991년에는 또 하나의 판화그룹이 창립되었는데 백희삼, 정윤광, 안진희, 양혜순, 현경용 등에 의한 '5그루 창립판화전'이 그것이고, '한일판화교류전-섬에서 섬으로 전'이 일본 삿뽀로 작가들과 제주도문예회관에서 개최됨으로써 일본과의 국제교류를 시작하여 연차적으로 개인전의 교환교류방식으로 진행되게 된다. 그 대표적인 예로써 1995년 고길천의 개인전(삿뽀로 다이도오 갤러리)과 삿뽀로작가 가스미 야자끼가 갤러리 제주아트에서 개인전을 개최한 것, 1999년에 있었던 김연숙 개인전(삿뽀로의 살롱 도랄갤러리) 등이 있다.

그뿐만 아니라 대만과도 교류를 시작하게 되는데, '중화민국국제판화비엔날레'에 제주작가 고길천, 김연숙 등 6명이 참가하면서부터이다. 이듬해 제주 신천지미술관 개관5주년 기념전으로 '판화작품특별전'이 개최되었고, 그다음 해부터 1994년까지는 '판화-내일을 위한 제안전'이 세종갤러리에서 개최되어 강정수, 강태봉, 고길천 고동원, 김연숙, 김은숙, 송순주, 이은혜, 유은자, 정윤광, 허순보, 현경화, 현덕자, 홍진숙 등이 참여하였으며, '제주-광주-동경 10인 판화전'과 일본 '와까야마 국제판화비엔날레'에 김연숙, 정윤광 등이 참여하게 된다.

한편, 대외적인 전시참여도 활발하게 되는데 1994년부터 '판화도시탐험전'이 서울, 갤러리21에서 개최되어 제주작가 13명이 초대되었고, 시마네엑스포 '한국, 중국, 대만, 러시아 4개국 그래픽아트전'에 김연숙, 정윤광이 참여하였으며, 미국 하와이대 미술관이 주최한 '환태평양 그래픽아트 페스티벌'에 송순주, 1996년 '서울국제판화비엔날레'와 '서울국제판화비엔날레'에 고길천, 박성진, 1997년 '유망판화작가 순회전'에 홍진숙, 1998년 '아시아 프린트 어드벤처'에 고길천, 1999년 '투즐라 국제초상드로잉 및 그래픽비엔날레'에서 박성진이 대상을 수상한 것 등이 그 좋은 예이다.

2000년에는 마침내 〈제주판화가협회〉가 창립되어 창립전을 개최하고, 현재까지 활동하고 있으며, 그해 9월에는 청주문화회관에서 개최된 '한국현대판화의 위상전'과 이듬해의 '핀란드 미니프린트 2001전' 및 '장서표전'(관훈갤러리), 2002년 서귀포 칠십리플라자 야외전시공간에서 개최된 '월드컵기념 특별전-바람섬의 미를 찾아서' 전에 〈제주현대판화가협회〉가 참여하게 됨으로써 제주판화는 새로운 도약의 전기를 맞게 된다.

그런 가운데 2003년에는 신천지미술관 기획으로 '제주판화로의 여행전', 제주도문예회관에서 '충북중점제주판화 교류전'이 개최되었는데 그해에는 판화가 홍진숙이 판화공방 〈홍판화공방〉을 열어 제주판화의 대중화에 원동력이 되었다. 그뿐만 아니라 2004년부터는 '찾아가는 문화활동'을 전개하여 탁본과 프로타쥬, 드라이포인트 등 체험활동을 통한 교육적인 영향력을 과시하게 된다.

2005년 이후의 주요전시를 보면 2005년 3월에 제주도문예회관에서 개최된 '제주·대전판화가협회 교류전'과 2006년 2월의 '아트벼룩시장-그들의 작업을 훔쳐보게마씸!!전'(제주도문예회관), 4월의 '제주판화아트페어-내곁의 판화전'(제주도문예회관), 6월의 '아시아의 색채: 폴 자쿨레 판화특별전'(국립제주박물관), 2007년 '판화속을 거닐다전'이 제주도문예회관에서 개최된 것들이라 볼 수 있다.

10. 부산의 판화

〈부산국제판화제〉로 현대판화가 정착된 부산 지역은, 1950년대 중반으로부터 근대판화의 역사가 뿌리내린다. 1955년 개최된 '부산상업고등학교 미전'에 이용길이 판화 2점 출품을 시작으로 이듬해 '제1회 부산공업고등학교 미전'에 김청정이 출품하는가 하면, 그다음 해에는 '청맥동인미전'에 김경과 김영덕이 출품한다. 1960년까지

'제1~3회 경남미술전'에 이용길이 참가하였고, 1960년에 이용길이 34점으로 판화 개인전을 개최함으로써 부산 최초의 판화 개인전으로 기록된다.

그리고 한국전쟁 당시에 미군에 의해 유입된 실크스크린기법이 서면지역에 주둔한 하야리야 부대에서부터 시작함으로써 후일 중구 대청동 일대에서 일반화되어 주로 타월이나 기념 패넌트 등에 적용되고 미술인들의 관심을 끌면서 판화에 도입되었다.[17]

부산에서 중·고 시절을 보낸 강국진이 서울에서 대학생활을 할 때 실크스크린을 이용하여 생활비를 마련한 것도 이러한 시절을 부산에서 보냈기 때문이다.

그리고 1965년 6월에 서면의 하야리야 워크숍에서 '이용길·김인환 2인전(찍그림, 유화)'을 열면서, 미술용어를 우리말로 바꾸려 한 이용길이 판화를 '찍그림'이라 부르기 시작한다.[18]

2년 후 7월에는 부산시전시관과 상업은행 화랑에서 '제6대 대통령취임 경축 부산종합예술제'가 개최되어 이용길이 유일하게 판화작품을 출품하였는데 1969년 1월에 개최된 '부산·대구 합동전'(부산미국문화센터)에도 이용길만이 판화를 출품한다. 오늘날까지도 목판화를 즐기는 이용길은 김경에게서 판화기법을 배운 것으로 추정된다. 경남도립미술관이 2007년 소장하게 된 김경의 판화가 이용길에 의해서 소장되어온 것도 이를 뒷받침할 근거가 된다.

1968년 1월에는 미국 스미소니언 박물관 주선으로 부산미국공보원에서 '미국현대판화전'이 개최되어 글랜 앨프스, 개로 앤트리아시안 등 30여 명의 30여 작품을 전시[19] 함으로써 부산최초의 국외 판화전으로 기록된다.

또한 1970년대 부산 판화계는 두 개의 판화전문단체가 창립되는 의미 있는 시기이다. 그해 8월에 고수길, 김청정, 배해윤, 양철모, 윤경선, 이용길, 정도화 등에 의해 〈부산판화회〉 창립전이 부산미국문화센터 화랑에서 개최되어, 이후 〈부산판화가협회〉로

개명되어 현재까지 지속되고 있고, 이듬해에는 김봉태 판화개인전이 개최되기도 했다. 1974년 10월에는 김만철, 박춘재, 서상환, 엄미진, 유의낭, 이성재, 이용길, 이추관, 허기봉, 허종하 등에 의해 〈요철판화회〉 창립전이 부산탑미술관에서 개최되었다. 1975년에는 부산미술대전에 판화부문이 신설되었으며, 이듬해 '김수석 판화전'과 '김구림 판화전', '78년 '이용길 판화전'과 '현대판화 50인전'이, 1979년에는 '이성자 판화전'과 '김봉태 판화전', '판화 3인전', 1981년 '전수창 판화전', '82년 '황규백 동판화전', '김수석 판화전', '김정임 귀국개인전'이 연이어 개최되었다.

1983년에 '동아판화전' 창립전이 개최되었고, '한성희 동판화전', '김상두 실크스크린전', '이용길 목판화초대전'이 개최되었다. 1985년에는 '85부산판화제'가 〈부산요철판화회〉 주최로 개최되었으며, 1988년에는 '부산현대판화전', 1989년 '경성판화창립전'과 '낙동강보존 부산의 판화전', '판화사랑전'이 개최되었다.

1990년에는 현재의 부산국제판화제의 뿌리가 된 '제1회 부산국제판화전'이 개최되고, 〈요철판화회〉와 〈부산판화회〉가 합쳐져서 〈부산판화가협의회〉가 창립되어 창립전을 개최하며 부산현대판화의 새로운 전환기를 맞는다. 또한 1991년에 〈창작판화가회창립전〉과 1995년 '동아판화아카데미 창립전' 및 '판화가 걸린 우리집전'이 개최되었고, 1998년에는 '98기획 부산판화축제'가 2부에 걸쳐 개최되기도 하였다.[20]

부산판화는 이러한 과정을 거쳐 마침내 1990년에 개최된 부산미술협회 주최로 치러진 '부산국제판화전'이 2002년 9월에 '부산국제판화제'로 부활하여 본격적인 국제전 시대를 이룬다. 부산시청전시실에서 개최된 이 전시에는 20개국에서 172명의 작가가 참여하였고, 전시도록에 당시 부산시립미술관 학예사 故이동석이 '현대판화의 위상과 진로'에 대한 소론을 쓰기도 했다.

APEC문화축전의 일환으로 개최된 '2005부산국제판화제'는 별도의 운영위원회를

구성하여 주최한 행사로서 APEC 회원국 모두가 참여하는 유일한 문화행사로 개최하였으며, 우리나라에서 처음으로 APEC회원 21개국 판화가들의 작품을 한자리에 모은 판화전시이다. 이 행사는 109명(국내 59, 해외 50)의 판화가들이 2점씩 출품하여 모두 218점의 작품들로 부산시청전시실 전관과 부산시민회관 전시실 전관에 각각 1점씩 나누어 전시하면서, 동시에 국내 최초로 전국학생판화공모전을 개최하며, 현대판화세미나를 함께 하였다.[21] 그러나 재원의 확보가 어려웠던 '2007부산국제판화제'는 13개국 79명 160점으로 같은 장소에서 개최하였고, 2008년에는 부산판화가협회로 운영권을 이양한 상태이며, 2008부산국제판화제의 변화된 새로운 모습을 기대해본다.

11. 경남의 판화

한편, 부산과 인접한 경남판화의 역사는 문화유산으로서의 고려대장경이 보존된 지역특성을 바탕에 두고 있으나 근대를 거치면서 판화에 대한 인식이 없었던 지역으로서의 아쉬움이 크다 하겠다. 그러나 이성자, 강국진, 김용식, 지석철 등 서울과 국외로 진출한 미술인들이 판화공부를 하면서 그나마 경남판화의 명맥을 유지해 왔다고 볼 수 있다.

1979년 창원대학교가 개교되면서 미술학과 내에 판화강좌가 개설되어 경남 대학판화교육의 시발점이 되었고, 그로부터 15년 후인 1994년경에 이웃한 경남대학교 미술교육과에도 판화강좌가 개설되어 대학의 판화교육은 양대 체제로 발전하게 된다.

이미 서울, 대구 등지에서는 현대판화의 중요성을 인식하고, 판화 활성화가 되고 있던 1991에 이르러 최붕현에 의해 경남대학교 판화회인 〈다라니판화〉 동아리를 창립하여 창립전을 개최하고, 졸업생들에 의해 〈후다라니판화회〉로 개명하여 지속되다가

해체된 실정이며, 이듬해에 비로소 최붕현, 백순공 등 판화에 관심 있는 타 미술 분야의 작가들에 의해 〈경남판화협회〉가 창립되고, 1993년 10월에 〈경남판화협회(회장 백순공)〉 창립전이 마산예인화랑에서 개최되어 최붕현, 백순공, 조현경 등이 참여한 이래 2006년에는 16회째 '경남판화협회전'이 창원갤러리에서 개최되어 50여 명이 참여하였다.

2003년에 일본에서 박사 과정을 마친 정원식이 귀국하여 경남판화 및 대학에서의 판화교육에 대한 인식이 전문화되기 시작했다고 볼 수 있다.

2007년 10월에는 경남도립미술관에서 '2007경남국제아트페스티벌(GIAF)'의 본 전시로 '국제현대멀티플아트전'이 개최되어 국내외 작가 117명의 340여 점에 이르는 사진, 디지털프린트, 멀티플, 영상 등 확장 및 해체된 판화와 뉴미디어 계열의 새로운 판화를 선보였다.[22] 또한 이 전시의 학술심포지엄에서 커미셔너로 참여했던 김용식은 '현대멀티플아트의 개념과 전망'이란 주제로 발제하여 판화의 새로운 지평을 열었다. 또한 특별 전시로 '거장들의 명품판화전'이 동시에 개최되어 칼더, 마송, 드가, 도미니크, 아르망, 레제, 브라크, 마티스, 무어, 미로, 샤갈, 피카소, 루첸버그, 달리 등의 외국명품판화 60여 점이 전시되었다.

그러나 오늘의 경남판화는 대학의 판화과 개설을 통한 교육 및 공방의 활성화, 지역판화계의 국내외적 교류 활성화 등의 현대판화계의 미래지향적 과제를 안고 있으며, 경남도립미술관은 이러한 과제 해소와 지역미술사 정립이라는 기치 아래 2007년도에는 240여 점의 판화를 수집하였는데 경남출신 강국진의 판화 200여 점이 시대별, 기법별로 분류되어 있을 뿐만 아니라, 이성자, 이우환, 유강렬, 이상욱, 김청정, 곽덕준, 곽인식, 석영기, 안영일, 최영림, 이철수, 이강소, 황규백, 노재황, 김경, 이용길, 채경혜, 김용식 등의 판화작품이 소장되어 있으며, 외국작가는 구로자키 아키라, 고바야

시 케이세이, 쿠사마 야요이, 기무라 코우스케 등의 작품을 소장하고 있다.

맺음말

이상에서 살펴본 바와 같이, 한국판화사는 세계 유수 문명국에 비길 만큼 장구한 역사를 자랑한다. 그러나 제도화된 현대미술로서의 한국현대판화는 1958년을 기점으로 하여 올해가 반세기에 해당하는 의미 있는 해이다. 올해 초 국립현대미술관과 전북도립미술관에서 개최된 '〈1958~2008〉한국현대판화전'을 통해 한국현대판화사가 상당 부분에 걸쳐 심도 있게 조명되어 정리되었다면, 경남도립미술관의 「복제시대의 판화미학-에디션(Edition)展」은 한국 현대판화의 50년 역사를 바탕으로 한국현대판화사에 대한 개괄적인 재정립을 거쳐, 오늘의 한국현대판화의 현황을 정리하는 의미 있는 전시로 기획하였다. 세계문화유산으로 등재된 고려장경판전의 본향인 경남에서 판(Edition)에 의한 조형양식을 총망라하여 현황을 정리하게 된 것은 한국현대판화사에 있어서 역사적인 일이라 아니할 수 없다.

이번 전시는 한국현대판화의 태동기인 1950년대로부터 현재에 이르기까지의 대표적 전통판화 작가의 작품으로 한국현대판화의 흐름을 포함한 현황을 정리하고, 전통판화를 확장해석하거나 해체한 판화작가의 작품전시와 판화의 간접성, 복수성과 현대의 첨단조형요소가 혼용된 통합미디어 판화의 흐름과 현황을 연구하는 데에 그 목적이 있다.

전통판화는 복제미술의 대표적인 장르로써 시대적 상황을 대변하듯 복제미학에 대한 명쾌한 해답을 보여주는 장르이다. 의사전달의 수단을 위한 간접성의 예술이고, 복수예술이자 복제된 시각예술이며, 고유성이 녹아있는 전통적 기법에 따른 판화로써, 대량생산이 가능한 발주예술 또는 직인예술화로 인한 위조를 방지하기 위하여 에디션

넘버링으로 작가의 책임성을 강조한 예술장르인 것이다.

확장해석 및 해체된 판화와 통합미디어의 개념은 판화의 간접성, 복수성, 고유성 중 어느 일부분적인 특성에만 포함되어도 판화로 인정할 수 있다는 것이며, 테크놀로지의 발달로 인한 새로운 매체의 출현과 탈장르화 흐름에 의해 새로운 표현에 대한 창작욕구의 발로[23]인 것이다. 그러나 19세기말과 20세기 초 새로운 매체의 등장으로 인해 예술개념의 변화를 가져왔듯이 21세기에도 첨단 미디어 매체의 발달로 또 한 번의 개념변화가 진행되고 있으며, 이러한 현상은 판화의 고유특성과 장점을 통해서 현대미술이 요구하는 철학과 담론을 어떻게 담아서 공론화할 수 있느냐에 따라 판화의 본질적 개념으로서의 위기를 넘길 수 있으리라 본다.

판화는 원작의 특성과 특질을 보호하는 일이 중요한 일임을 1960년 I.A.A.(국제조형예술협회)총회 때 판화의 오리지널 문제를 규정한 항목[24]과 '비엔나 조형예술에 관한 국제회의(The Internationale Kongress für Bildende Kunst)'에서 명시[25]하였으며, 미술가가 창작목적으로 제작하고, 오리지널 재료로서 작가가 직접 또는 감독 아래에 제작되거나, 완성된 작품에 대하여 작가가 직접 서명했을 때 오리지널 판화로 규정하고 그 가치를 부여하는 것이다. 그와 반하여 한국의 판화의 추세는 작가의 원고에 의해 제작되어 자기상술의 수단으로 사용됨으로써 판화로서의 오리지널리티가 결여된 문제성을 안고 있다고 해도 과언이 아니다.

현대 산업사회의 급격한 발달로 인해 판화의 형식이 다변화되고 있다. 이번 전시에서는 그러한 시대적 변화와 맞물려 예술의 본질적 목적에 부합한 '변화'를 한눈에 볼 수 있다. 이번 전시는 전통 판화 부문과 전통 판화를 확장해석하거나 해체한 판화부문, 그리고 첨단시대의 동반자 혹은 선도자로서의 예술적 특성을 보여주는 통합미디어로서의 새로운 판화부문으로 분리 구성되어 있다.

국내외에서 활동하는 한국의 대표적 판화가로 평가된 작가 128명에 의한 242점의 작품으로 구성된 이번 전시는 전통판화 60명의 113점과 확장 및 해체판화 40명의 79점, 북아트를 포함한 통합미디어 28명의 50점이 각각 다른 전시장에서 분리 전시됨으로써, 판화예술에 대한 고정관념을 부수고 신선한 충격을 선사하게 될 것이다.

그중 전통판화는 목판화류, 리노 커트, 꼴라 그래피, 리도 그래피, 동판화류 등이고, 확장 및 해체판화는 목판화와 컴퓨터 프린트 혼용, 디지털 프린트와 혼합재료 혼용, 리도 그래프와 드라이 포인트 혼용, 리노 커트와 동판화 혼용, 엠보싱과 스크린프린트 혼용, 캐스팅에 의한 작품, 평판과 모토타이프에 의한 작품, 공판(스텐실)과 혼합재료의 혼용 및 혼합재료에 의한 작품이 주류를 이루며, 통합미디어 판화는 목판화와 콜라주 혼용, 디지털프린트와 혼합재료 혼용, 영상이나 설치를 이용한 작품, 사진을 이용한 작품, 오프셋 프린트나 오브제를 이용한 작품, 아트북으로 제작된 작품 및 혼합재료를 이용한 작품 등으로 구성되어 있다.

이렇듯 경남도립미술관에서의 이번 전시를 통하여 지역판화미술계에 새바람을 불어넣을 수 있으리라 확신하며, 한국현대판화사의 또 다른 전환점이 되는 중요한 미술사적 의미가 있다 하겠다.

복제시대의 판화미학 표지

1) 국립현대미술관 개최 「한국현대판화의 담론과 현장 1958~2008」, 전시와 담론, 2007

2) 이호재, 앞의 책, p.63

3) 1985년 11월에 개최된 「한국현대판화-어제와 오늘」 전시서문

4) 김윤수, 김용식 공저 「한국현대판화의 담론과 현장」, 국립현대미술관, 한국현대판화가협회, 2007, p.59

5) 앞의 책, p.60

6) 앞의 책, p.59

7) 앞의 책, p.102

8) 앞의 책, p.129

9) 앞의 책, p.130

10) 앞의 책, p.566

11) 앞의 책, p.341

12) 앞의 책, pp.20~25

13) 앞의 책, p.413

14) 유근영, 「제4회 46번가판화회전에 부쳐」, 전시서문, 1999

15) 김익모, 「광주판화의 오늘」, 판화전문 무크지 Vol.4, December, 1996

16) 김윤수, 김용식 공저, 「한국현대판화의 담론과 현장」, 국립현대미술관, 한국현대판화가협회, 2007, p.527

17) 김윤수, 김용식 공저, 「한국현대판화의 담론과 현장」, 국립현대미술관, 한국현대판화가협회, 2007, p.527

18) 이용길, 「부산미술일지(Ⅰ)」, 신흥인쇄사, 1995, pp.65~67

19) 김윤수, 김용식 공저, 「한국현대판화의 담론과 현장」, 국립현대미술관, 한국현대판화가협회, 2007, pp.80~87

20) 이용길, 「부산미술사료」, 부산발전연구원 부산학연구센터, 2006, pp.102~116

21) 박은주, '부산을 세계판화의 중심도시로 키우자-2005 부산국제판화제의 성과와 과제 그리고 세계화를 위한 기초적 준비', 「예술부산」, 한국예총부산지회, 2005

22) 경남도립미술관, 「2007경남국제아트페스티벌」, 김용식 '2007 국제멀티플아트전-전통과 혁신의 공존으로부터…', 2007, pp.26~29

23) 앞의 책, p.27

24) 앞의 책, P.26

25) 앞의 책, p.137

※참고문헌은 "김윤수, 김용식 공저, 「한국현대판화의 담론과 현장」, 국립현대미술관, 한국현대판화가협회 2007, pp.11~572"에 수록된 아래 저술가 및 작가들의 인터뷰와 좌담, 고·근대 판화사 관련 논문 및 서문, 현대판화 관련 논문, 판화매체 관련 논문, 한국현대판화의 현장, 1963년 이후의 연대표 등을 망라하여 재정리가 된 것임을 밝힙니다.

1. 인터뷰와 좌담(pp.16~54)

 - 1985 : 이상욱, 윤명로, 서승원, 「미술세계 9월호」

 - 1989 : 이섭, 김진하, 「뜨거운 눈빛-한국의 목판화전」

 - 1995 : 윤명로, 서승원, 하동철, 곽남신, 김용식, 정영목, 「판화비전 1호: 기획좌담 I」

 김상구, 문창식, 황용진, 이영욱, 「판화비전 1호: 기획좌담 II」

 - 1996 : 김형대, 윤명로, 김태수, 김용식, 김승연, 「자유토론」

 - 2003 : 김봉태, 서승원, 윤명로, 임영길, 강승완, 「한국현대판화의 현황과 전망 도록」

2. 한국 고·근대 판화사 관련 논문(pp.58~117)

 - 1992 : 이양재, 「조선시대의 고판화」/ 유홍준, 이태호, 「고판화의 특성과 미술사적 의의」

 - 1993 : 신장식, 「한국전통판화」/ 최은주, 「한국현대판화 40년 전을 통하여 본 한국판화의 사적 고찰」

 - 1995 : 고충환 「한국 고·근대 판화 중 유교와 관련된 판화에 대하여」/ 황인, 「한국의 근대판화」

3. 한국현대판화 관련 논문 및 서문(pp.120~195)

 - 1980 : 오광수, 「한국현대판화의 오늘」/ 김인환, 「한국현대판화의 급진적 전개」

 - 1985 : 이경성, 「한국현대판화 - 어제와 오늘」

 - 1993 : 이구열, 「한국판화예술의 흐름」/ 윤명로, 「한국현대판화의 형성과 전개」

 윤동천, 「한국현대판화의 전개과정과 전망」/ 유홍준, 「'80년대 목판화 운동의 성과와 미래」

 - 1998 : 이경성, 「한국현대판화의 정착과정」/ 윤명로, 「한국현대판화가협회 30년」

 - 1999 : 최은주, 「한국현대판화의 특성과 역사적 전개」

 - 2002 : 곽남신, 「변모하는 판화-1990년대」

 - 2004 : 고충환, 「한국현대판화의 어제와 오늘」

 - 2006 : 임대근, 「약사-한국현대판화 반세기」

 고충환, 김복기, 임대근, 이건수, 「2006프린트 스펙트럼-from plate to digital」

4. 판화매체 관련 논문 및 서문(pp.198~333)

 - 1979 : 김철순, 「한국판화의 특질」/ 김정자 「판화소고」

 - 1983 : 오광수, 「회화적 메시지로서의 판화의 의미와 문제점」

- 1994 : 박광열, 「한국판화-독자성과 자율성을 위한 제안」
- 1995 : 이우환, 「판화에 대하여」/ 김영호, 「확산된 현대판화의 영역-컴퓨터 프린트」

 임영길, 「판화인식의 역사적 변천」/ 김용식, 「확장된 개념으로서의 현대판화의 동향」

 곽남신 역, 「피에르 슐라즈와의 대담」/ 고충환, 「판화의 본질」

 임영길, 전진삼, 황인, 「현대판화의 확산공간」/ 전진삼, 「건축구조에서의 판화공간」

 황인, 「월인천강지곡으로 노래하는 판화」/ 정종환, 「예술가의 아트북과 예술가에게 필요한 판화」

 윤동천, 「판화의 개념 및 범위규정에 관하여」
- 1996 : 박광열, 「판화의 신체성-형을 통한 신체의 인식」
- 1997 : 고충환, 「현대판화의 개념 및 정체성」
- 1998 : 고충환, 「한국현대판화의 지형도-정통적인 판화개념의 경계」
- 1999 : 임대근, 「존재의 흔적, 확장된 가능성-최근 20년간의 한국현대판화」
- 2005 : 고충환, 「디지털 복제시대의 판화의 개념적 정체성과 실제」
- 2006 : 김정락, 「매체미술시대와 판화의 원리적 개념」/ 윤명로, 「판화는 죽어가고 있는가」

 임영길, 심희정, 「판화와 재생산의 관계-기술 복제에 근거해서」
- 2007 : 임영길, 「디지털 시대의 매체-판화와 사진: 복제와 텍스추어로 읽는 세계」

 김창수, 「판화의 지평을 넘어서 Future in Printmaking-Digital City」

 김용식, 「멀티플아트의 의미와 전개양상」

5. 한국현대판화의 현장(pp.334~565)

6. 연대표(pp.566~572)

7. 이용길, 「부산미술일지(Ⅰ)」, 신흥인쇄사, 1995

8. 이용길, 「부산미술사료」, 부산발전연구원 부산학연구센터, 2006

9. 유근영, 「제4회 46번가판화가회전에 부쳐」, 전시서문, 1999

10. 김익모, 「광주판화의 오늘」, 판화전문 무크지 Vol.4, December, 1996

11. 박은주, 「부산을 세계 판화의 중심도시로 키우자-2005 부산국제판화제의 성과와 과제 그리고 세계화를 위한 기초적 준비」, 「예술부산」, 한국예총부산지회, 2005

현대미술의 동향: SMART(Super Message of Art)

현대미술의 동향: 스마트, 표지

"예술은 커뮤니케이션 기술이다. 이미지는 모든 커뮤니케이션의 완벽한 기술이다(Art is a technique of communication. The image is the most complete technique of all communication)"라고 주장했던 클래스 올덴버그의 말처럼 대중과의 소통에 대한 예술의 중요성이 간과될 수 없는 것으로 본다. 예술의 시대성에는 이러한 특수성을 염두에 두어 넘쳐나는 정보의 홍수를 조절하는 순기능으로서의 조형적 특성을 살펴본다.

현대미술은 하나로 규정될 수 없는 다양한 형식과 의미를 양산해 내며, 또한 그 의미 생산의 수단으로 다양한 매체를 이용하며 다채롭게 전개되어왔다. 일렉트로닉 아트, 디지털 아트, 비디오 아트, 인터렉티브 아트, 네트워크 아트, 멀티플아트 등의 명칭들이 나타내는 현대예술의 특징은 무엇보다도 첨단 기술공학에 의지한 예술표현이라고 할 수 있을 것이며, 오늘날 많은 예술가가 첨단 과학기술이 만들어 낸 여러 가지 매체

를 이용하여 작품을 창작하고 있고, 이는 다양한 테크놀로지 미디어 환경에서 사는 우리들의 시각에서는 이미 자연스러운 것이 되었다.

이제는 첨단 기술의 시대를 넘어서 '스마트 시대'가 도래하여 시대성을 대변하는 아이콘이 되었다. 세상은 점점 똑똑해지고 있고, 스마트 폰, 스마트 TV, 스마트 카, 스마트 카드 등 '스마트'라는 이름으로 포장된 제품과 기술이 이 사회를 지배하고 있다. 예술은 시대변화에 가장 민감한 분야라고 해도 지나침이 없으므로, 이제 이러한 스마트 시대에 예술가들이 관객과 어떠한 방법으로 커뮤니케이션을 시도하려 하는지에 주목하는 것은 흥미로운 일인 동시에 반드시 짚고 넘어가야 하는 과제이다.

이번 「현대미술의 동향」 전시는 예술이 갖는 시대성의 흐름과 단면 진단에 주목한다. 즉 현대미술로서의 설치미술과 미디어를 이용한 미술의 전개양상과 동향, 사진이 주류를 이루는 현대미술의 시대적 양상, 평면 추상회화의 동양철학적인 사유세계를 미학화한 작품성향의 진단, 21세기 현대미술이 지향하는 철학적인 조형성에 대한 단면을 짚어 봄으로써, 이 시대의 아이콘으로 부상한 'SMART'를 소통수단으로 하는 현대미술의 시대성을 타깃으로 하는 것이다. 이는 20세기의 미술이 새로운 형식이 각축하여 범람하던 시대였다면, 21세기는 그 기반 위에 철학을 어떻게 가시화할 것인가가 주요 쟁점으로 떠오를 전망이기 때문이다.

이번 전시 SMART는 Super Message of Art의 줄임말로 세 가지의 소주제로 구성된다.
첫 번째 주제는 21세기 소통방식으로의 예술성을 설치미술과 인터렉티브를 통해 구현

전시 장면

된 현대미술 작품들로써 소통의 시대성을 일컫는 Super Communication이다.

선사시대 사람들은 현실에 대한 마음속 이미지를 모방해 현실의 이미지로 바꾸고, 그것과의 교감을 통해 현실을 바꿀 줄 알았다. 이때의 예술은 이미지를 현실로 바꿔놓는 매개장치이자 부적과도 같은 것이었다. 우리는 원래의 형상을 본떠 재현된 형상을 원형과 동일시하는 경향이 있다. 그러므로 예술은 인간이 세계와 맺고 있는 관계 속에서 얻은 이미

지를 형상화하는 데서 비롯된 것이라 할 수 있다. 자연으로부터 받은 내적인 이미지를 외부적인 도형 같은 것으로 표현하면서 인간은 자연과 화해할 수 있었다. 그것은 자신하고도 마찬가지이다. 그린다는 것은 바로 형상을 통해 신성과 소통하는 것이다.

원형은 이데아의 세계, 즉 참된 형상의 세계이다. 특히 집단성을 지닌 원형은 인간이 강력한 파토스를 경험할 때 만나게 되면 더 큰 힘을 발휘한다. 그러한 힘을 얻은 원형적 이미지들은 종교적 주술적 상징으로 쓰인다. 그러한 원형적 이미지들의 몇 가지 예를 들어보자. 뱀과 새는 한 세계와 다른 세계를 매개하는 동물의 상징이다. 뱀은 지상과 지하를 오가며 특유의 음습함으로 오랜 시간 여성성과 지모신의 상징이 되어왔다. 새는 지상과 천상을 오가며 하늘의 에너지와 영성을 실어 나른다. 이러한 동물적 원형들에게서 인간들은 원초적인 생명력에 대한 암시를 받는 것이다.

이러한 일련의 상징성은 상호 간의 소통을 전제로 하며, 현대에 이르러서는 그 양상을 달리하여 인간과 인간, 인간과 자연, 정보와 정보, 인간과 정보, 시스템과 시스템, 미지와 또 다른 미지 등과의 교감을 통해서 인간의 예술적 상상력을 자극한다.

두 번째는 사진매체를 통한 예술의 은유성이 구현된 현대미술 작품들로써 현대미술의 사진적인 은유에 대한 Photographic Metaphor이다.

이 전시에 출품되는 두 작가의 작품형식은 프랑스 베르나르 포콩(Bernard Faucon, 1950~)의 구성사진(Constructed Photo)에 연원한다. 이는 미장센(mise en scene) 혹은 메이킹(making) 포토로서 설치적 개념과 현장적 개념 및 연출적 개념을 동반한다.

가장 현실적이고 직관적인 예술형태로서의 사진은 현대미술의 초현실주의적인 형식과 부합하여 그 당위성을 인정받아 영원히 소멸할 수 없는 장르로 구축되었다. 20세

기 후반 이후 베니스비엔날레를 비롯한 상파울로비엔날레와 휘트니비엔날레 등 전 세계 현대미술의 추세만 보더라도 사진을 빼놓고는 현대미술을 논할 수 없는 상황에 이르렀다.

롤랑 바르트(Roland Barthes)는 1980년 간행된 그의 저서 「사진에 관한 명상」에서 '사진은 존재론적 의미에서 메카니즘적인 차원과 그 응용력으로 얻을 수 있는 확증을 초월하는 깨달음을 의미하는 것'이라고 정의한 바 있다. 그 외에도 수많은 사람의 저술로 다양한 정의가 내려졌지만, 이 정의야말로 현대사진을 통한 미술적인 은유는 시각적이고 물리적인 차원을 넘어선 개념으로서 예술이 동반해야 할 철학적 해석을 가능케 한다.

전시 장면

세 번째는 동양철학적 창작근거를 통해 표출된 조형성이 구현된 현대미술 작품들로써 21세기 향후 미술의 전개양상을 예측하기 위한 동양의 사상과 철학적 사고를 다루는 Oriental Idea이다.

중국 청말 중화민국 초 계몽사상가이자 문학자인 양계초는 과학과 예술은 모두 하나의 근원에서 비롯되었으며 그 근원은 자연이라 하였다. 그뿐만 아니라 21세기가 시작되던 2001년 뉴욕타임스는 20세기를 빛낸 가장 위대한 예술가로 피카소와 백남준, 잭슨 폴록 등을 선정하면

서, 21세기를 빛낼 가장 위대한 예술가로 한국의 사진작가 김 모 씨를 첫 번째 인물로 거론했는데, 그 이유인즉 '현대미술이라는 수단으로 동양철학과 사상을 유사 이래 가장 완벽하게 표현한 예술가'라는 것이다. 20세기가 서양철학을 기반으로 하여 새로운 형식이 각축 되던 시대였다면, 21세기는 뉴욕타임스가 예견한 것과 같이 동양철학과 사상을 기반으로 하는 미술시대가 도래한다는 사실은 짐작하고도 남는다.

전시 장면

따라서 이 전시는 과학과 예술, 자연의 힘이 내면에 전제되어 활기를 띠는 동양사상적 기반을 둔 현대미술 작품들의 동향을 살펴보고자 했다. 특히 평면추상회화와 미디어 아트가 상통하는 자연스러운 만남을 꾀하였으며 전통의 가치를 어떤 방법으로 표현할지 고민한 작가들을 한자리에 모았다. 다변화된 시대에 동양인으로서의 자부심을 품고 최첨단 기술과 정신적 기술, 이 모든 것을 놓치지 않고 표현한 작품들이 관객들과 유연한 소통의 구조를 형성할 것이다.

자연의 소나타 _휴고 바스티다스(Hugo Xavier Bastidas)

1956년 에콰도르, 쿠아이토에서 출생하여 4년 후 미국으로 이주, 현재 뉴욕과 뉴저지에서 거주하며 활동 중인 휴고 바스티다스(Hugo Xavier Bastidas)는 뉴욕의 프랫미술대학에서 그래픽 프로그램을 수학하고, 룻걸스대학을 졸업, 브루클린 미술관학교와 스토컨 주립대에서 작가와 교사과정을 수학하고 1987년 헌트대학에서 석사과정을 마쳤다.

그는 이미 학창시절에 로버트 스미슨 장학금과 뉴저지 시의회 예술장학금, 풀브라이트 장학금을 수혜 받았으며, 스케윌츠와 호플치 상과 예술가 길드 은상을 비롯하여 미국 내 콜럼비아 에콰도르인 협의회 미술부문 상, 뉴저지 시립미술관과 시장이 수여하는 Award of Merit 상을 수상한 바 있는 예술가로서의 기본적인 저력을 갖춘 입증된 작가이다.

1986년 뉴욕의 헌터 칼리지 아트 갤러리에서의 개인전을 시작으로 E.T.S.갤러리(프린스턴, 뉴저지), 노하라 하이메 갤러리(뉴욕), 코트니 갤러리, 큐시시 아트 갤러리, 버몬트 HVCC 아트갤러리 등에서 10여 차례의 개인전을 다양한 테마로 개최하였으며, 특히 노하라 하이메 갤러리의 전속작가로서 왕성한 활동을 하고 있는 작가이기도 하다. 또한 SFCC 갤러리(뉴욕)와 라웨이 등지에서 허드슨 발리, 드라퍼, 멕칼레브 등과 각각 '땅', '풍경 안에서', '흑과 백'의 주제로 2인전을 개최한 바 있다.

1983년부터 뉴욕을 중심으로 하여 시카고, 도미니카 공화국, 에콰도르, 샌프란시스코, 코펜하겐, 벤닝톤, 아르헨티나, 텍사스, 프랑스, 일본 등지에서 자연 속의 오브제인 돌, 막대기, 동물, 암벽, 인체 등의 주제로 단체전을 가진 바 있으며, 뿐만 아니라 조형예술의 기본요소인 점, 선, 면을 통한 색채표현 등과 도시의 풍경, 동시대의 민중의 소리를 대변하는 대중의 시각적 이미지 등 다양한 주제와 형식으로 현대미술과 자연의 상관관계에 대한 탐구를 지속하고 있는 현대미술의 본향인 뉴욕의 작가인 셈이다.

휴고는 정치, 경제, 사회 등과 그 외의 모든 것들이 국제화 시대의 문명의 충돌에 의해 각각의 양상을 띠고 있는 것으로 인식하며, 그것은 곧 그가 그의 예술세계로 끌어들이는 창작의 모티브가 되는 것이다. 망망한 대해 속의 작은 보트 속에서의 인간미와 누구에게나 일어날 수 있는 모든 현상 역시 그에게는 관심의 대상이다. 예컨대, 인디언의 삶과 풍광을 리얼하게 끄집어내는 표현력 등에서는 일관성을 가지고 열중한 표현기법을 엿볼 수 있다.

그의 작품은 현대미술 속에 내재된 잠재된 혼란과 무질서를 그의 작업을 통해서 세상의 풍자와 구조, 그리고 가상현실을 결합한 변증법적 시각을 갖게 한다.

그는 이번 전시에서 보여주는 것처럼 단색의 모노크롬 회화를 즐긴다. 특히 그의 회화에서 블랙과 화이트를 주조로 사용하는 이유를 추상성을 강조하기 위함이라고 단언한다. 그가 추상성을 강조하는 이러한 기법은 작가가 원하는 것을 곧바로 드러낼 수 있기 때문이며, 블랙과 화이트를 추상 그 자체로 인식하기 때문이다. 그가 현실적으로 혹은 있는 그대로, 실제로, 그리고 현실처럼 채색하여 재현하지 않는 것은 흑백자체가 회화적인 추상성을 유지시켜 준다고 믿기 때문이다.

휴고 바스티다스 표지

그에게 있어서 회화를 결정하는 요인은 개념과 정신적 우선순위에 따른 선택과 전제조건, 구성을 얻기 위한 이미지의 파일을 통한 여행, 오래된 잡지의 보관함, 지적자본의 컨셉 사용, 항해와 탐험으로 얻어지는 우연을 위한 조사, 정의의 요소와 우연적인 그림 등의 관계들이다. 다시 말하면 그러한 개념과 작가의 정신적 우선순위에 따라 제목들을 선정한다. 가끔 그것들은 창작의 전제조건이 되며, 그러한 구성으로 얻어진 이미지들의 파일을 통해서 여행을 시도한다.

또한 오래된 책과 잡지는 창작에 있어서 지성이라는 개념과 탐험의 장을 제공한다. 결국 우연과 필연의 상관관계가 그의 창작의 원천이 되는 셈이다.

그는 작품을 통하여 가끔 미완성의 이미지를 제공한다. 그것은 다분히 의도적인 것이며, 그것은 결국 관람자에 의해서 결말을 맺게 하기 위함이다. 그럼으로써 작품이 때로는 우연적인 사건이 되기도 하고, 또 다른 연속성을 제공하며, 때로는 개인적 해석과 판단을 유도하는 대화의 창구이기 때문이다. 특히 여성이 소재로 등장하는 그림은 더욱 그러하다. 즉 물성을 배제하고 물성의 흔적을 그리는 것이다. 따라서 이러한 시도는 모두 관람자에 의해서 번역 혹은 재해석 또는 재창조되는 열린 구조를 갖는다. 이러한 열린 구조는 모든 예술의 본성이 그러함을 잘 대변하고 있는 것이다. 예술이 갖는 감성과 상상에 의해 철학이 갖는 이지와 논리를 통하여 과학의 실험과 실증으로 인류가 발전되어 간다는 사실을 인지하고 예술이 그 첫 번째 공적자라는 자명함을 통

찰하고 있다는 반증이다.

휴고에게 있어서 회화 속에 존재하는 선(lines)은 상징적 의미를 갖거나 그렇지 않기도 한다. 그것은 지극히 창작자 개인적인 것이며, 그것은 곧 그에게 있어서 창작물을 통한 메시지의 표현방법을 분리 또는 분할하는 수단으로 사용된다. 이러한 수단은 최상의 존재를 추출하여 나누기 위한 통제이며, 그러한 통제를 가함으로써 구현되는 사실성이자 실재성 즉 그의 창작적 리얼리티이며 그것들은 예술의 영원성을 제공할 수 있는 것으로 해석한다.

예를 들자면, 남성성과 여성성이 그것이다. 남성성은 자신이 통제 속에 있다고 느끼지만 실은 여성성이 더욱 그러하다. 남성성에 반해서 여성성은 환경적인 차원에서만큼은 침략적인 존재가 아니다. 여성은 다양한 능력을 위임받지만, 곧 그러한 능력을 버린다. 물론 상황에 따라 다르지만 모든 것이 그가 예술가로서 감지하는 예언대로 이루어진다면 아마 세상은 지루해질 것이다. 어쩌면 이러한 주장은 거짓말(lies)일 수 있다. 휴고에게 있어서 선(lines)과 거짓(lies)은 이와 같이 형식과 내용의 유기적 상관관계를 갖는다. 그러나 이러한 예술가로서의 거짓말은 예술에 있어서 진보적이며 혁신

휴고 바스티다스

적인 상황으로 인간의 삶의 길을 안내할 것이며, 이국적인 새처럼 대체된 존재로서 또 다른 아름다운 인생길로 안내할 수 있지 않을까.

휴고는 다음과 같이 말한다. "얼룩말이 가진 줄무늬는 그들이 그것을 원했기 때문이다. 그러한 결정은 의식적인 것이다. 우리는 자기보호를 위하여 위장하거나 따뜻한 외투를 입는다. 그것은 우리가 어떻게 주위의 환경과 삶을 제어하는가에 관한 것이다." 그러나 이처럼 우리는 그것을 내적인 것보다는 외적인 것으로 해석하고 치부한다. 그것이 그가 작품 속에서 다루는 그 '어떤 것'이다.

그가 말하는 '환경과 삶을 제어하는 것'은 오늘날의 문화에 대한 경고이다. 다양한 문화가 국제적으로 통일된 규격문화라고 하더라도 그것은 본질적으로 자연과는 결별된 것들이 대부분이며, 자신의 변화보다도 주변의 환경변화에 더 제어적인 관심을 기울여야 하며 그렇지 못할 때 인류의 재난을 예고하는 메시지이기도 하다.

이처럼 휴고 바스티다스는 이번 전시의 주제처럼 "자연의 소나타"를 그린다. 이러한 자연이 가져다주는 축복을 느끼고 본 것을 새롭게 연습하여 재현하는 것을 예술로 규정한다. 그것은 시각적으로 새로운 재현이며, 그러한 예술은 자연 속의 축복된 인생을 가져다준다고 그는 믿는다. 그런 의미의 이번 전시작품은 관람자에게 새로운 경험을 제공할 것이며, 이것은 곧 미술을 통한 교육적 의미를 부여할 것이다.

휴고 바스티다스 〈샘〉

현대섬유미술의 단면을 보다

섬유공예는 과학기술의 거듭되는 변화와 발전을 낳은 산업혁명을 거치면서 재료나 기법의 다양한 장점을 가지게 되었다. 그런데 1920년대 초에 '산업디자인'이라는 대체분야가 생겨났음에도, 바우하우스의 직물공방의 예에서도 잘 드러나듯이, 다른 공예분야와는 달리 대량생산으로 나아가는 데는 분명한 한계가 있었다. 이러한 섬유공예의 산업화에 대한 한계는 새로운 방식의 기능적 역할을 모색해옴으로써 1970년대의 포스트모더니즘을 맞아 순수조형예술의 한 영역으로 확고하게 자리 잡게 되었다.

바우하우스는 구조적인 직조의 개념으로 건축과 기능적인 미의 결합을 보편적으로 추구해 왔지만, 이러한 섬유미술의 발전은 최근에야 이루어졌다. 또한 섬유미술의 형식이 다양하므로 이미 수용된 양식으로 분류되는 것이 불가능할지라도, 섬유미술은 예술로서의 가능성에 대한 확신을 가지고 스스로 '예술작품'이라고 공언할 수 있게 되었다. 그러한 예술로서의 섬유미술은 1973년 밀드레드 콘스탄틴(Mildred Konstantin)과 잭 레너 라이센(Jack Renner Raisen)에 의하여 공동 집필된 「공예를 넘어서: 섬유예술(beyond craft: the art fabric)」이라는 저서에서 '섬유예술'이라는 새로운 용어를 낳기도 하였다.

공예와 디자인의 개념이 포함된 섬유미술은 마티에르의 추구로 발전되면서 다양하고 섬세한 작가의 주관적인 표현의식, 즉 주제의식과 회화, 조각, 사진, 드로잉 등 장르의 한계를 넘나든다. 이러한 과감한 실험을 통해 현대미술의 장르 경계가 허물어진 광의

(廣義)의 예술 개념 속에 섬유미술이 포함된 것이다. 공예의 차원을 극복하려는 풍부하고 복잡다단한 현상을 소유하고 있는 섬유미술은, 우리 시대의 강력하고 생동감 넘치는 예술의 한 분야이다.

실용적 측면에서 발달해온 섬유공예가 섬유예술 또는 섬유미술로 확장된 시점은 아마도 1980년대 이후일 것이다. 이것은, 다른 이유도 없지 않겠지만, 그 무엇보다도 표현기법의 확장에 따라 오브제 미술의 경향과 현대미술의 영역확장에 따른 영향일 것이다. 거기다 미술시장에서도 섬유미술이 예술영역의 중요한 형식으로서 인식됐기 때문일 것이다. 그것은 1960년대를 중심으로 섬유라는 오브제가 순수예술을 위한 표현방법의 하나로서 수용 가능해졌기 때문이다.

현대섬유미술의 단면 표지

이러한 섬유미술은 섬유나 천을 소재로 한 예술형태를 포괄하는 것으로 타피스트리, 직조, 염색, 자수, 패치워크, 아플리케, 퀼트, 펠트나 종이작업, 더 나아가 오브제작업이나 섬유조형으로 형식의 확장이 진행됐다. 이러한 현상은 예술의 본질 즉 인간의 자유창작의지의 발로로 이해될 수 있다. 이처럼 섬유예술 개념의 변천과정은 현대미술의 그것과 매우 유사한 특징을 가지고 있다. 또한 예술 개념의 급속한 변화와 표현으로 전통적인 장인(丈人) 개념과는 다른 순수 조형적인 개념으로 정립되어가고 있다.

박남성(섬유미술가, 상명대 교수)은 이미 1996년에 〈섬유미술에 사용된 산업용 재료의 미술사적 의의〉[1]에서 "섬유공예는 이제 그 본질과 현주소를 가늠하기 어렵게 되었고, 이는 궁극적으로 예술적 표현이란 당대의 역사적, 사회적, 문화적 가치를 담보하면서 예술가의 의식 속에 침투된 사상과 정서를 여러 가지 다양한 표현방법을 통해 표현하는 것이라 했을 때, 섬유미술 또한 그 영향권을 벗어날 수 없으며 다양한 소재로 개성적인 표현을 하면서 설치미술 또는 환경미술로까지 확대되는 상황"으로써 조형예술의 한 영역으로 확고히 자리매김하고 있다고 밝힌 바 있다. 실제로 오늘날의 섬유예술은 실용적 목적의 기능적 섬유공예에 머물지 않고 순수예술의 영역에 들어섰으며, 또한 그 조형적 공간성에서도 평면뿐만 아니라 입체, 설치에 이르기까지 다양하게 표현되는 경향을 띠고 있다.

이러한 섬유미술의 급변하는 동향을 이신자(섬유미술가, 예술원회원)가 2007년 1월에 발표한 논문 〈섬유미술의 특수성과 오늘의 현황〉[2]에서도 확인할 수 있다. 한국 섬유미술의 현대적 전환을 1950년으로부터 시작하고 있는 그녀는, 오늘날까지의 발전단계를 4기로 나누고 있다.

제1기는 1950~60년대로서 전통자수의 퇴조와 염색공예의 등장기다. 이 시기에는 1940년 전·후세대인 일본 유학파 출신들의 일본자수법 작품들이 주종을 이루며, 1953~54년 유강열이 국전에서 아플리케 작품과 판화풍의 염색작품으로 문교부장관상과 국무총리상을 수상하였다. 또한 1954년과 1957년에는 백태호가 염색작품으로 문교부장관상을, 1956년과 1958년에는 이신자가 아플리케스티치로 된 작품으로 문교부장관상을 수상하는 등 현대적 창의성이 엿보이는 작품들이 성행하였다. 이후 국내 미술대학에서 전문교육을 받은 공예 작가들의 참여가 증가하여 점차 변모되면서 1960년대에는 조형성을 띤 응용자수와 염색작품이 증가하고 새로운 디자인

교육을 바탕으로 한 다양한 기법과 재료를 활용한 현대적인 자수·염색공예로 탈바꿈해간다.

제2기인 1970년대는 염직공예가 확산하고 타피스트리가 등장하는 시기로서 현대공예 전반에서 신선한 표현의 작품들이 형성되고 작가들의 끊임없는 창조 의욕도 재료와 기법 면에서 다양화되었다. 1950~60년대에 걸쳐 열악한 환경 속에서 뿌리내린 자수·염색공예는 점차 감소하였고, 서구 문명 유입으로 지금껏 보지 못했던 새로운 유형의 염직 작품들이 국전에 출품되었다. 이때 가장 새로운 장르로 등장하게 된 타피스트리 작품들이 소수 작가에 의해 발표되면서, 직조인구가 증가하고 각 대학에 정규과목으로 확산하였으며, 예술개념에 대한 작가들의 의식변화와 조형성 추구 양상으로 전개되면서, 주로 염색·직조 등의 작품들이 출품되어 '염직'이라는 새로운 용어가 등장하게 된다.

제3기는 1980년대 섬유미술의 전성기로써 우리나라에서 섬유미술이라는 명칭이 생겨난 시기로 볼 수 있다. 개방적인 조형의식이 확대됨으로써 기존의 전통적인 재료나 기법을 탈피한, 실용적 염직공예를 넘어선 새로운 조형 흐름이 만들어져 염직이라는 용어가 퇴조하고, 'Fabric'과 'Fiber' 등의 용어가 도입되면서 섬유미술과 섬유예술 또는 섬유조형은 전성기를 맞게 된다. 이 시기에 재료의 독창성과 표현의 혁신, 실용성을 벗어난 자유로운 미학을 선택하게 된다. 또한 오브제와 조각, 입체적인 표현에 이르는 다양한 작품까지 점차 수용하게 되면서 설치에 관한 관심이 높아졌다.

제4기는 1990년대 이후 조형예술로서의 새로운 모색기로 설정하고 있다. 현대기술의 발달로 컴퓨터를 이용한 직조작품들과 디지털프린트로 이어지면서 다양한 형식으로 발전되어진다. 오늘날 섬유미술을 현대 조형예술로써 순수미술과의 경계가 허물어지고 있다. 또한 한국이미지로서 조각보가 해외에 소개되면서, 순수회화에도 접목

되고 있다. 특히 디지털 프린트의 보급이 늘면서 여러 작업 분야에서 활발하게 작업이 이루어지고 있다.

이러한 한국현대섬유미술의 발전단계의 구분은 1931년생으로서 현 대한민국예술원 미술분과회장을 맡은 섬유미술계의 원로인 그녀 자신이 섬유미술의 영역확대와 독자적인 양식을 구축해오면서 직접 목격하고 느낀 체험적 분석에 따르고 있다고 믿어지기에 매우 설득력이 있는 구분일지도 모른다.[3]

이러한 한국현대 섬유미술의 발달단계에서 알 수 있듯이, 그 무한한 가능성이 이미 예고됐을 뿐만 아니라 1960년대까지 우리나라 섬유미술이 염직공예의 선구자들과 그 뒤를 이은 제2대를 거쳐 제3대의 젊은 작가들에게 이어져 이제 국제적으로 발전될 많은 가능성을 보여주고 있음을 알 수 있다. 이러한 이신자의 구분법을 수용하는 것이 타당하냐의 여부는 앞으로 미술사의 과제로 남기더라도, 적어도 그녀가 조형예술로서의 새로운 모색기로 설정한 제4기(1990년대~현재)의 상황적 내용을 통해서 그 이전의 시기와는 확연히 구분되는 한국현대 섬유미술의 특성을 찾을 수 있을 것이다. 이에 본 연구자는 한국현대 섬유미술의 특성을 그녀의 제4기에 대한 해명을 통해서 다음과 같이 5가지로 구분해 본다.

①컴퓨터를 이용한 직조작품들과 다양한 염료의 개발로 나타난 디지털프린트에 의한 기법적 혁신

②의상과 연계되어 종이·누비의 응용으로 설치 병치·찢기·쌓기·감기 등의 다양한 형식

③섬유미술에 대한 조형예술 내지는 순수미술의 시각에서 재검토되어야 하는 필요성의 대두

④공예적인 표현방법이긴 하나 한국의 이미지로 해외에 소개되고 있는 조각보의 확산

⑤설치미술의 영향과 순수회화에도 다양하게 연결되고 있는 양상

이 분류를 하면서 그녀가 특히 주목하고 있는 한국현대 섬유미술의 특성들로서, 디지털 프린트의 보급이 늘면서 작품의 확대·축소 등 자유자재의 표현에 따라 설치·병치·배열의 반복을 통해서 음악적 리듬감을 연출하기도 하는 새로운 접근 방법을 시도하고 있음과, 종이를 꼬아 지승을 하던 1980년대의 공예적 작품과는 달리 반복적으로 연결된 대작에 이르는 작업으로까지 이어지고 있는 종이 조형화, 특히 기존의 종이 재료의 가변적인 물성을 이용해 다양한 부조적인 표현을 하는 작가도 증가하고 있음에 주목한다.

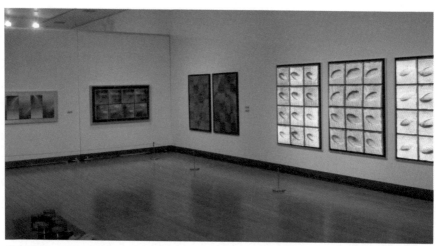

현대섬유미술 전시 장면

이번 우리 미술관에서는, 전시명이 가리키듯이, 우리나라 현대섬유미술의 단면을 제시하고자 『현대섬유미술의 단면』전을 기획하였다. 이를 위한 섬유미술가와 작품을 선정하면서 몇 가지 기준을 두었다. 그것은 최근 국내뿐만 아니라 국외에서 작품을 발표한 작가로서 섬유미술의 현주소를 통한 미래를 제시한다는 뜻에서 40대의 젊은 작가로 구성하였다. 또한 한국의 전통성을 바탕으로 한 현대 조형적 특성을 표현한 작품을 제작하는 작가와 향후 전통미술을 현대적 시각으로 발전시킬 비전 있는 작가로 선정하였으며, 지역과 출신학교, 현직교수, 전업 작가 등의 중복을 최소화하는 범위 내에서 선정하였다. 작품 또한 시대적 단면을 제시한다는 차원에서 최근 5년 이내 제작된 작품으로 제한하였고, 작가 간의 작품 형식이 다른 다양성을 보여주고자 하였다. 향후 한국섬유미술이 이들에 의해 진일보하여 현대미술로서의 입지를 더욱 굳히기를 바라며, 작가의 작품세계에 대한 면면을 들여다본다.[4]

김성민(金成玟)의 작품을 빗대어 미술평론가 김종근은 '평면을 넘어선 옵티칼의 아름다운 부활'이라 했다. 또한 미술평론가 오세권은 '전통적 섬유 표현 방법들에서 벗어나 회화적 수법이나 입체적 표현 방법을 이용하고 있어 섬유예술의 다양함을 엿보게 한다'고 밝힌 바 있다. 이를 바탕으로 생각하면 김성민의 작품은 별도의 장르인 섬유미술 혹은 섬유공예의 개념보다는 탈장르의 시대적 상황과 맞물려 현대미술의 새로운 형식으로 확장되어 있음을 알 수 있다.

또한 미술평론가 김성은은 김성민의 작품의 근저에 대하여 '생명성에 대한 탐구로 시작되는데, 착시(錯視)에 의한 작품의 바탕에는 섬유 속에 알과 같은 근원적인 생명의 탄생이 감추어져 있으며, 결국은 클래식과 모던, 동양과 서양의 조화로움으로 사유의 세계로 이끈다'라고 했다. 이것은 생명의 잉태가 암시적으로 표현된 형상과 깃털, 그

음달 형상에서 감지할 수 있다. 그는 그만의 독특한 조형성으로 착시효과를 극대화해 회화의 영역으로 확장, 발전시키고 있는데, 그가 한국화를 전공한 후 미국과 영국에서 섬유미술과 텍스타일 디자인을 공부한 까닭으로 보인다.

그의 작품은 형식적으로는 옵티칼 아트적인 요소 즉 착시현상에 의한 시각적 즐거움을 주는 동시에 예술가로서의 자유의지가 표출된 회화적 조형성을 갖추고 있으며, 내용상으로는 희망과 긍정의 메시지를 통한 염원이며, 깊은 서정과 열정이 표출되면서 회화 이상의 감미롭고 격조 있는 화면을 구사하고 있다. 현대미술의 최전방인 미국과 고전미술의 본향인 유럽에서의 경험을 바탕으로 새로운 형식을 제시하며 장르를 초월하여 새로운 회화의 양식을 접하는 듯한 미적 쾌감까지 준다.

박태현(朴兌玹)은 비움과 채움의 동양적 사유를 통한 관조적 섬유미학을 중요시하며 전통성을 절대적 근간으로 현대성을 추구하는 작가이다. 따라서 그가 작품제작의 전 과정에 있어서 가장 중요시 하는 것은 바로 오리지널리티(originality)이며, 이것이 작가 자신의 관조적 표현효과를 배가(倍加)시키는 원동력이다.

그는 유년기와 아프리카의 닮음, 예스러움, 베를 통한 모성적 편안함을 작품표현의 모티브로 삼는다. 또한 천연염색 모시를 단순화된 혹은 절제된 조형양식으로 빛을 투과하는 투명성을 강조하여 들꽃의 하늘거림을 표현하는가 하면 청사초롱과 같은 전통적인 등(燈)의 이미지를 이용한 오브제를 공중에 매달아 공간파장을 감지하게 하여 미학적 공간을 구축한다.

또한 거칠고 다듬어지지 않은 원시적인 아프리카를 이미지화하여 유폐되었던 유년기 기억 속의 모성적 편안함을 베나 흙의 이미지로 전환하고, 한지를 여러 장 겹쳐서 물에 적셔 뭉친 다음 손으로 두드려가면서 강도를 강화한 '줌치 기법'을 통하여 청실, 홍

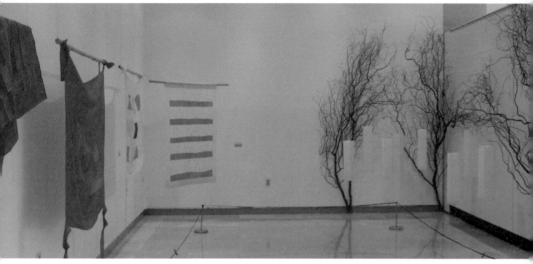

현대섬유미술 전시 장면

실의 배합으로 예스러움을 이야기하고자 한다.

그에게 있어서 또 다른 창작 모티브의 하나는 생명의 나무이다. 고대로부터 내려온 정령신앙의 산물인 생명의 나무는 풍요, 다산, 행복 등을 상징하는 심벌과 같은 의미로써 19세기 우리나라 자수문양인 '생명의 나무' 패턴 중 일부를 12가지 색실로 재구성하여 보여주고 있다.

그의 작품은 감물염색, 삼베, 모시, 남해베 등 전통적 오브제와 기법으로 뿜어내는 예술적 조형성을 통해 고요와 적막 속에 간직된 역사를 음미하는 시적(詩的) 표현이라고 할 수 있다. 그러나 이러한 전통적 오브제보다 그가 중요하게 인식하는 것이 바로

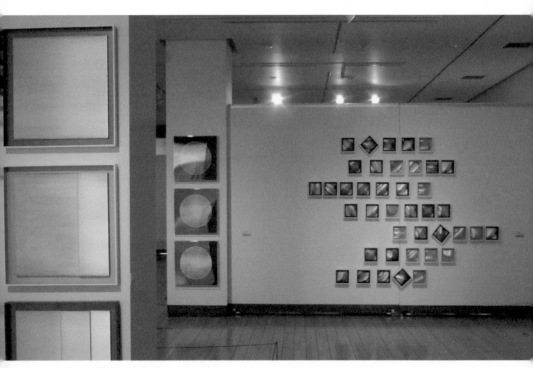

현대섬유미술 전시 장면

흙이다. 불교의 윤회적인 사유(思惟)를 근간으로 하는 그의 일련의 작품에는 흙을 통한 영양분 공급으로 작품에 생명력을 불어넣어 반복적 연속성과 함께 자연과 대지로 회귀하고자 한다.

유경아(柳敬娥)는 인간관계의 다양한 방식을 소통하는 수단으로서의 조형관을 강조한다. 즉 작가와 관람자의 소통방식이 그것이다.

그의 작품은 사실적 표현이 주류를 이루지만 주제의 구도적(求道的) 시각성을 통한 사유적 이미지와 관념을 배제한 자기 성찰적이며, 철학적 사고를 동반하는 창작의지를 표출해내는 작가이다. 시각적 메시지에 의한 사회고발성을 내포한 개념적인 표현 경향에 근접하고 있으며, 이성과 감성의 대립을 근저에 둔 이분법적 표현을 통한 이중 구조를 확립한 작가로 대변할 수 있다.

여성의 문제, 물질화되어가고 있는 현실에 대한 비판, 생명의 비가치화, 인간과 인간과의 소통에 대한 절망감, 성적인 욕구와 도덕성 등은 그의 창작모티브이다. 이로써 미학적으로 접근하고자 하는 창작의지가 표출된다고 할 수 있겠다.

그의 작품을 통해 보이는 예술적 관점을 살펴보자. 〈비상구-EXIT〉, 〈신(神)의 마음〉에서 보이는 개념은 선택적 수용을 통한 도덕적 행위이다. 이것은 인체를 통한 토템(totem)적 의식이 수용된 것이며 지극히 구상적 해석을 요구한다.

모든 작가가 그러하듯이 그의 구상적 이미지들은 소통의 매개체이며 작품의 내외적으로 운용되어 은유 된다. 이는 현실세계로부터 탈출을 추구하는 이원론적 개념의 표현이기도 하며 미술의 언어적 기능을 확장코자 하는 의도로 분석된다.

〈crossover cable〉 역시 소통의 이미지이다. 상충(相衝)된 사회적 모순과 실상의 소통, 그리고 조형적 해석을 통한 표현범주를 확장코자 하는 의지가 보인다. 이 작품에 투과되

는 빛은 인간에 의해 창조 또는 조작된 빛으로 색채의 미학적 가치를 내포하고 있다.

전경화(全敬華)는 오브제가 갖는 물성적 특성을 통한 경험체계에 의해 섬유라는 장르개념을 초월하여 '빛을 통해 투영된 표면 공간'을 구축하는 작품의 형식을 취함으로써 재료의 영역을 확장하고 있다. 이러한 형식은 각각의 요소들과 작품자체 시리즈의 조합과 조화에 의해 모색된다.

비닐 실이라는 재료의 유연함과 부드러움을 통해 상반된 이미지인 딱딱하고 강한 금속성을 인지시키는 시각적 질감을 통해 현대미술이 갖는 단순함과 모던(modern)함

현대섬유미술 전시 장면

을 지향한다. 기하학적인 추상형태, 즉 흑백을 통한 직선과 곡선의 조화, 원판과 공간성을 확보한 변형된 육면체 등을 통한 음악적인 리듬마저 감지됨으로써 섬유공예의 순수미술화를 추구하는 작가로 보아야 할 것이다.

작품에 있어서 내용적인 측면을 살펴보면, 그의 말처럼 동양적 종교사상을 바탕으로 할 뿐만 아니라 문인화가 갖는 사유적 여백과 유사한 절제에 의한 단순한 미적 가치를 보이면서 우주 속에 있는 자기 자신 또는 서로 다른 삶의 모습을 작가적 상상력을 통하여 보여주고자 하는 것이다. 이러한 내재적 표현방식은 '투영된 빛으로 공간감을 형성'하는 것으로 함축된다. 결국 이것이 움직이는 내적인 힘을 표현하는 그만의 메타포인 셈이다.

최주현(崔柱鉉), 이 작가의 탐구대상은 예술 활동 속에서 "만물의 원천을 이해하기 위해 존재의 상생과 소멸의 연속적 관계"이다. 따라서 존재하기 위한 '공간'과 생성 및 소멸을 전제로 하는 '시간'의 유기적 상호관계와 조화에 의한 작품의 기본구조를 이루고 있다. 또한 조합과 해체, 생성과 소멸, 공생과 상생, 윤전(輪轉), 반전(反轉) 또는 공전(空轉) 등 불교에서 말하는 소위 윤회적 조형관이 은유적으로 표현되고 있다.

〈상생소멸〉에서 보이는 그의 조형적 관점은 개별적 형상들을 상호 조화시킨 집단구조 속의 점, 선, 면은 포괄적인 상생관계를 이룬다. 양방 또는 사방연속 문양같이 반복적이고 연속적인 표현방식은 무언의 질서와 무한 공유의 장이며, 그 속에서 표출되는 운율과 유희에 의한 시각적 리듬감은 섭리적인 원초적 질서 내지는 규율을 의미한다. 예술에 있어서 작가의 상상력은 미지의 세계에 대한 동경이자 표현의 절대적 수단이다. 최주현은 미지에 대한 동경뿐만 아니라 이미 수천 년 아니 수십억 년 전의 세계에 대한 동경을 포함하고 있다. 〈처음에는〉이 그 대표적 예가 되는 작품이며 태초의 존재

에 대한 작가만의 상상적 해석에 의한 결과물이라 할 수 있다.

그 외 〈열(裂)〉, 〈99-2001〉, 〈붕(崩)〉, 〈탈(脫)〉 등의 작품은 전술한 바와 같이 공생, 상생 등의 이미지이다. 작품 속에 있는 요소, 이미지들은 관계성을 전제로 하여 진화하고, 윤회를 통해 비약하며, 다양한 자연구조로서 시공간의 형상을 만들어 내기도 한다.

이상으로 작가 5인의 작품을 통하여 현대섬유미술의 단면을 살펴보았다. 한국섬유미술의 새로운 미래가 제시되기를 바란다.

1)박남성, 「섬유미술에 사용된 산업용 재료의 미술사적 의의」, "디자인학 연구", 한국디자인 학회 논문지, 한국과학기술정보연구원, 1996. pp.237~252

2)이신자, 「섬유미술의 특수성과 오늘의 현황」, 공예전문지 "월간 crart" 2007. 1

3)그녀가 서울대 미대 응용미술과를 졸업한 후 홍익대 산업미술대학원에서 직물디자인을 전공할 때까지도 우리나라에는 섬유예술이란 어휘 자체조차 없었다. 이러한 섬유미술의 초창기에 「타피스트리」 미술을 일구어내고 대학교육과정으로 보급한 한국섬유미술의 산증인인 그녀 자신의 창작활동의 역사를 토대로 구분한 것이지도 모른다. 그녀는 1959년부터 국전·공예부 추천작가로서 계속 출품하면서 각종 소재를 입체적으로 구사하여 추상화 같은 멋을 내었고, 새로운 표현과 재료의 연구개발에 힘쓰며 염색에 스티치 콜라주와 함께 평면적인 것에서 볼륨 있는 표현의 타피스트리에 관심을 두며 현대적인 작업에 심취하였으며, 1960~70년 사이에는 섬유미술의 영역확대와 새로운 재료의 활용에 몰두하였으며, 특히 1965년에는 전통자수를 현대화시킨 타피스트리를 처음 선보였다. 1980~90년에는 실험적이고 독특한 기법과 양식에 앞장섰으며, 그 이후로도 섬세하고 정적인 타피스트리 표현에 정성을 다하고 있다.

4)* 작가 및 작품에 관련된 내용은 작가가 제공한 자료를 참고로 하였음.

회화와 조각의 리얼리티

가야 문화권의 뿌리를 둔 경남지역은 한국전쟁의 마지막 피난처로써 한국 현대미술의 기초 토양을 구축한 근간이 되는 지역적 특성을 갖는다는 것이 일반론이다.

경남은 미술뿐만 아니라 음악의 윤이상, 문학의 김춘수, 박경리, 김상옥 등 다양한 예술 장르에 이르기까지 거장의 성장터전을 일궈왔다.

또한 21세기 남해안 시대를 표방하는 이즈음 남방문화권역 중 가야문화가 찬란히 꽃피웠던 지역적 특성상 일본을 통한 서양의 현대미술 유입의 가속화 현상을 통해 전통과 현대가 어우러지는 시대성과 역사성을 갖는 곳으로서의 뿌리를 내려온바 서양화의 강신호, 한국화의 박생광, 조각의 김종영을 필두로 경남 현대미술이 전개되어 오는 과정에서 문신, 이성자, 전혁림, 이준 등 한국현대미술의 1세대 거장을 배출한 예향이기도 하다.

이러한 유서 깊은 예향에서 한국현대미술 2세대의 향토 태생 작가들의 작품이 선보이는 이 전시는 예술이 갖는 본질적 다양성을 시대와 역사 그리고 사회의 눈으로 오늘의 현대미술에 대한 현주소를 짚어보는 계기를 부여하고 고향을 떠나 국내외에서 오늘의 미술계 현장 속에 왕성하게 활동 중인 작가들의 수작이 첫선을 보인다는 점에서 그 의의가 크다 할 것이며 시대성이 부여하는 현대미술의 정체성, 그것이 이 전시가 전제하는 리얼리티이다.

작가 저마다의 리얼리티를 들여다보자.

김아타(1956~, 거제)의 The Museum Project는 사전적 의미의 박물관 개념을 해체(deconstruction)하여 그의 사적인 박물관을 만들어가는 프로젝트이다. 모든 사물을 유리 박스에 세팅하여 박물관의 그것처럼 오브제에 존재의 의미를 부여한다. 동시대의 환경과 사람, 원초적인 폭력과 성, 정치와 종교적 이데올로기를 유리 박스 속에 설치한다. 이 프로젝트에서 유리 박스는 시간을 박제하는 포르말린으로 현재와의 거리두기이며 시간 차이다. 이는 이 프로젝트에서 중요한 개념으로 작용한다. 박물관의 사전적인 정의가 "죽어야 살아나는 곳"이라면 그의 사적인 박물관은 "살아있는 것을 영원히 살게 하는 사유의 공간"이다.

김영원(1947~, 창원)의 등신대의 인체 작업은, 후기산업사회의 환경 속에서 기계화되어 버린 기능적 인간에 근간하여 신체에 대한 다각적인 관점을 제시하고 있다. 그의 인체 조각은 인간의 내면세계에 관심을 갖는 개념적 작업이며, 현대를 살아가는 오늘날 우리의 모습을 담고 있다. 합성수지 등의 산업적 재료와 수사학적 기법을 최대한 절제한 매끈한 마무리는 즉물성을 강조하는 동시에, 서양 조각에서는 발견할 수 없는 한국적인 특유의 페이소스를 보여주고 있다. 한편, 이차원의 평면구조에서 적출되어 입체 공간으로 옮겨 나온 부조이자 환조가 된 인체는 시공간을 해체시키면서 관람객과의 소통 구조를 확장시키고 있다.

김용식(1954~, 마산)은 현대미술의 현란한 개념, 화장 짙은 연출과 물질의 과장된 치장, 표피적이고 감각적인 작업들에 대한 나름의 대안으로써 일종의 치유력을 지닌

예술, 정신과 내면에 여전히 호소하며 인간성의 고양을 충족시키는 그런 미술에 대한 염원을 지향한다. 특정의 시대 및 삶의 한계를 초월하는 인간성을 보여주고 싶은 것이다. 그의 작품에는 표면적인 아름다움을 넘어서는 정신적인 깊이와 생명력이 있고, 이를 통해 작품의 공간은 점차 내면의 빛으로 물들어 정신적인 분위기를 고양시키는 성전으로 변모된다.

김정숙(1953~, 마산)의 작품은 자연의 인상을 유년 시절의 한 토막의 기억이나 추억의 그림으로 되돌리고 있는 듯하다. 그녀가 어렸을 적에 보았던 시골의 정결(淨潔)을 짙게 담고 있는가 하면, 우리 옛 여인들이 색실을 엮고 천에 수를 놓아 그림을 그렸던 '자수(刺繡)' 그림도 생각나게 한다. 영락없이 우리 옛 선인들의 향수 어린 그림을 현대회화로 되살려 놓은 것이다. 그녀의 그림을 보는 사람들은 과학기술 시대의 경직된 인간상을 떠나 우리가 아직도 찾지 않으면 안 될 미지의 세계가, 아니 신화의 세계에서나 볼 수 있는 신비한 세계가 여전히 우리 앞에 남아 있음을 믿게 된다.

신동효(1958~, 마산)의 작품에는 그의 추억 속에, 꿈속에 늘 존재하고 있는 합포만의 폐선과 닻, 그물과 부표, 그리고 낚시꾼 등에 의해 잡힌 물고기들이 주요 작품 소재로 등장한다. 그의 작품 이미지들은 자연스럽게 철의 표면이 산화되면서 생긴 녹의 붉은 빛을 그대로 드러내면서 농축되고 단순화된 형태로서 과감하게 절제된 모습으로 드러난다.

오수환(1946~, 진주)의 회화는 서구 현대회화의 어법을 유연하게 받아들이면서 그것을 동양사상의 바탕에서 치환하여 흡수하려는 시도로 해석된다. 마치 상형문자와

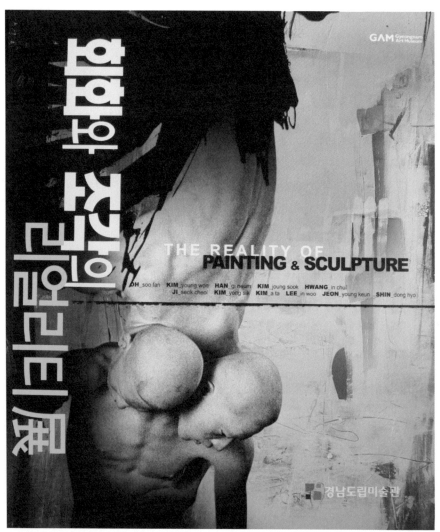

회화와 조각의 리얼리티 포스터

도 같은 이미지는 그림과 문자가 서로 분리되기 이전, 즉 원초적 기호로서의 상징이다. 화면에는 돌발적인 행위가 등장하고 여백이 공조하고 있다. 색채와 내던져진 기호, 비어있는 공간과 우연, 동양의 전통적인 붓질에서 터져 나오는 비어있는 공간이 무질서의 의식으로 살아 있다. 모든 사실은 이미 거기에 있으며 관조적 표현으로 이루어진 회화는 아무것도 지시하지 않는다.

이인우(1957~, 남해)는 인간이나 자연을 향한 관조와 포용의 세계를 극도로 단순화된 형태나 추상적으로 평면화시킨다. 장식적인 요소를 가능한 한 배제하고 다양한 색채와 내밀한 구성의 응집력이 핵심적인 조형 요소로서 공간은 점, 선, 면에 의한 구성으로 대칭되며 결국은 완벽한 조형성으로 연결된다.

전영근(1957~, 통영)은 현란한 색채와 우리 전통문화 여러 곳에서 쉽게 볼 수 있는 문양이나 이미지 등을 구성적이고 도안적으로 화면을 분할하고 배열한다. 목판으로 찍은 듯한 굵고 단순한 형태들과 자연스러운 선의 리듬들이 어울려 유아적 환상과 정서를 환기시킨다.

지석철(1953~, 마산)의 부재적 의미의 의자는 인간과 동의어이다. 다양한 기법의 마티엘을 배면으로 주연하고 있는 그 의자들의 허무와 실존은 늘 그의 화면을 구성하는 메타포로써 그 조형의 골간이라 할 수 있다. 그것이 지석철 조형의 리얼리티이며 그의 메시지는 명료하면서 빛나는 언어의 연금술을 보여주고 있는 것이다.

한기늠(1952~, 진양)은 구체적인 형상을 드러내는 조각 작업을 하면서도 상징적인

도상화를 위해서는 대상을 닮게 묘사하거나 재현하는 것이 아니라 생략과 절제의 과정을 거친다. 또한 그는 개인적인 시간과 자기 일상 공간에서의 체험을 조각적으로 구체화시킨다.

황인철(1952~, 함안)은 이미지를 직접적으로 지칭하는 대신에 동물이나 식물, 혹은 해부학적인 어떤 형태 등을 도용하면서 최대한 단순화시키는 작업을 한다. 육감적인 선과 열려 있거나 두툼하게 감싸인 볼륨들은 자연의 지배와 풍요를 나타내는 함축적인 의미를 간직하면서 어떤 내적 질서를 작품에 부여하고 있다.

회화와 조각, 그리고 현대미술의 또 하나의 장르로 유입된 사진에 이르기까지의 다양한 전시구성과 현대미술이 관객에게 던지는 새로운 형식과 내용을 통해서 세계 현대미술이 유입된 경남미술의 현주소에 대한 이해의 폭을 넓힐 수 있다.

「회화와 조각의 리얼리티」展은 경남도립미술관 태동 이래 지역 미술의 역사적 의의를 정립하는 초석이 될 것으로 생각하고 그에 따라 경남미술은 역사적 흐름의 관점에서 일맥을 이루게 될 것이며, 경남 출신으로서 고향에서 발표할 계기를 찾지 못했던 상황에서 보여지는 수작들의 첫선은 지역 미술계에 신선한 자극제가 될 것이다.

젊은 시각, 현대미술의 단면

경남의 문화는 가야문화권에 뿌리를 두고 있다. 남방문화권역 중 가야문화가 찬란히 꽃피웠던 지역적 특성상 일본과의 교류는 밀접한 관계에 있다. 근대 이전까지는 주로 일본에 선진 문화를 전수해온 경남이지만, 유감스럽게도 근대 특히 일제 통치기에는 일본을 통해 서양의 예술양식을 도입하게 되었다. 여하간 근대의 경남은 서양예술의 유입이 가속화되는 현상을 통해 전통과 현대가 어우러지는 시대성과 역사성을 갖는 예향으로서의 위상을 이루게 되었다.

또한 한국전쟁의 마지막 피난처가 된 현대의 경남은 한국 현대예술의 기초토양을 구축한 근간이 되는 지역적 특성을 갖는다. 음악의 윤이상, 문학의 김춘수, 박경리, 김상옥 등 다양한 예술장르에 이르기까지 거장의 성장터전을 일궈왔다. 미술의 영역에 있어서는 다른 예술분야보다 더 많은 훌륭한 예술가를 배출하였다. 서양화의 강신호, 한국화의 박생광, 조각의 김종영을 필두로 문신, 이성자, 전혁림, 이준 등 한국현대미술의 1세대 거장

젊은시각, 현대미술의 단면展 포스터

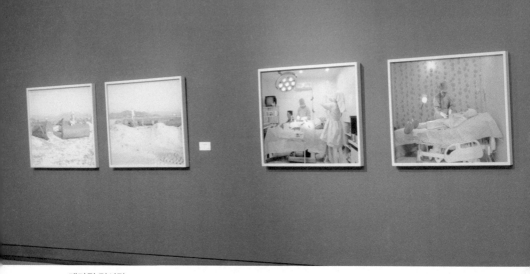

메타킴 전시작

을 배출하였다.

이러한 유서 깊은 예향에서 2004년 개관한 경남도립미술관은 개관전으로 〈경남미술의 어제와 오늘〉展을 개최한 이후로 2005년 〈오늘의 경남미술〉展, 2006년 〈회화와 조각의 리얼리티〉展과 2007년 〈동질성의 모색〉展을 통해 경남현대미술의 정체성과 동질성을 찾는 작업을 해오고 있다. 이른바 지역미술의 정체성을 확립하고 경남미술사 정립 및 지역미술의 활성화를 도모하기 위하여 현대미술을 중심으로 지속적인 연구를 통한 기획전시를 추진해오고 있다.

이러한 맥락에서 개관 5주년을 맞은 경남도립미술관은 한국현대미술 3세대 미술인들 가운데서 향토연고 미술인들의 최근 작품을 선보이는 〈젊은 시각, 현대미술의 단면〉展을 기획하게 되었다. 경남을 같은 토색(土色)으로 하는 동질성을 전제로 하는 〈젊은 시각, 현대미술의 단면〉展은 경남미술의 본질적 조형성과 다양한 현대적 조형성을 모색하기 위하여 기획된 전시이다.

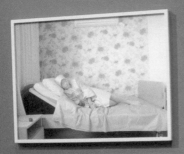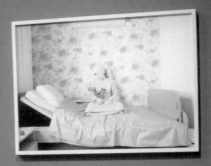

따라서 〈젊은 시각, 현대미술의 단면〉展은 21세기 남해안시대를 추구하는 경남의 조형예술이 갖는 본질적 다양성을 시대성이 부여하는 현대미술의 정체성에 대한 탐구를 전제로 하여 기획한 것이다. 그렇기에 이 전시는 시대와 역사 그리고 사회의 눈으로 오늘의 현대미술에 대한 현주소를 짚어보는 계기를 부여하고 국내외에서 오늘의 미술계 현장 속에 왕성하게 활동 중인 경남 연고 미술인들의 수작이 첫선을 보인다는 점에서 그 의의가 크다 할 것이다.

그리고 관람자들에게는 이 전시를 통하여 경남미술의 현주소와 역사적 의의뿐만 아니라 관점적 일맥을 형성하게 될 수 있는 계기가 마련된 셈이다. 다시 말해서 〈젊은 시각, 현대미술의 단면〉展은 회화와 조각, 그리고 현대미술의 또 하나의 장르로 유입된 사진에 이르기까지의 다양한 전시구성과 미술이 관객에게 던지는 새로운 형식과 내용에 대해 새로운 제안을 하고자 한다.

특히 탈장르의 추세가 가속화되고 있는 이 시대의 다양한 조형성을 보여주고자 한다.

따라서 이 전시는 서양화·한국화로 대변되는 회화를 비롯하여 현대성을 표방하는 멀티플아트 개념 속에 자리 잡은 사진을 포함한 혁신적인 평면작업과, 설치적 요소를 포함한 조각, 현대도예에 이르기까지의 다양하고 복합적인 미술양식을 포괄하도록 기획하였다. 이로써 관람자들에게는 현대적 미감을 통해서 새로운 미학에 접하게 하며, 미술인들에게는 저마다의 예술세계와의 상호작용으로 상승 및 심화하여 향후 세계미술의 중핵적 위치를 점하게 될 것을 기대한다.

26인의 174점의 작품으로 구성된 이 전시는, 시대적 향방을 제시하는 개념의 작품들로서 크게 평면과 입체로 구분하였다. 그리고 평면은 3개 분야로 세분하고, 입체분야는 2개 분야로 세분하였다. 이렇게 모두 5개 분야로 세분함으로써 정통적인 평면 분야와 설치적 요소가 강조된 평면분야, 퍼포먼스의 과정을 거친 평면설치 작품, 그리고 전통의 지류를 현대화시킨 한국화 분야, 각기 독특한 철학을 겸비한 사진, 조각분야,

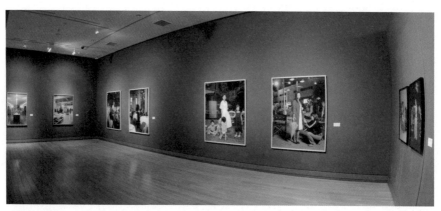

정연두 전시작

현대미감을 담은 도예를 만나도록 하였다.

이번 전시작품은 참여 작가군을 살펴보면 다음과 같다.

전통과 실험이 혼용된 「평면 I 」분야에는 구윤선, 금몬당, 김은주, 김혜련, 배달래, 박대조, 성영미, 임채섭, 장성복 등 9명으로 구성되어 있고, 멀티플아트로써의 사진은 「평면 II 」분야로 메타킴, 세오조, 유기룡, 정연두 등 4명이며, 전통적 방식 위에 세워진 한국화는 「평면 III 」분야로 김은순, 박상복, 우순근, 임덕현 등 4명으로 구성되었다. 한편, 「입체 I 」분야는 현대조각으로 강원택, 김근재, 김종호, 안시형, 탁영우 등 5명으로 구성되었고, 현대도예로 구성된 「입체 II 」분야는 강경화, 김은정, 김제우, 송광옥 등 4명이다.

이 작가들은 50대 이하 연령층의 현역작가들이다. 그리고 경남지역 뿐만 아니라 서울을 비롯한 국내와 독일, 프랑스, 영국, 미국, 일본을 활동무대로 삼고 있는 작가들로서 문화전쟁터의 최전방을 넘나들며, 부단한 노력으로 자신만의 조형세계 모색에 대한 집념으로 자기세계를 분명히 하는 작가들이다. 또한 이들에게 있어서 창작에 대한 자유의지는 지역적 토양의 기반 위에서 체득되고 구축된 것이다. 이 전시를 계기로 그 총체적 개념은 더욱 확장될 것이며, 시대의 선두에 서는 진정한 모더니스트로서의 특별한 의미를 부여받게 될 것이다.

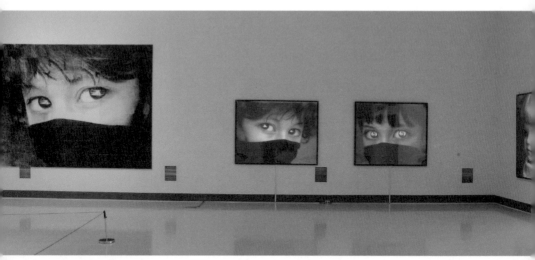

박대조 전시작

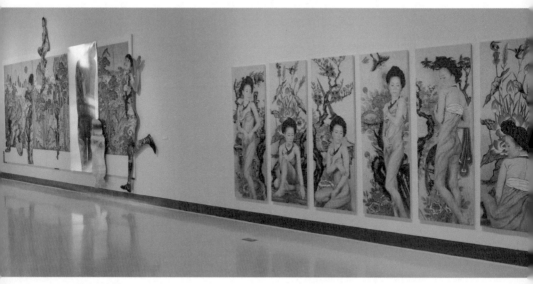

배달래 전시작

동시대미술 '판'

3부 / 글로 보는 미술

Three Keywords of Art-Proposed by Art Trendsetters

1. 미술의 키워드는 〈사진〉이다

현대미술에 있어서의 미(美)는 감관경험의 세계를 초월하는 다양한 체계를 통하여 나름의 유토피아를 미술로 재해석하는 것이다. 오늘의 복잡한 현실에서 바라보면 이것은 현실과는 유리된 세계이지만 이러한 체계의 구성과 표출을 통하여 작품에는 새로운 개념이 주어진다. 이러한 작품을 통하여 관습이나 이성에 의해서 구성되는 현실과는 현저하게 다른 세계, 이를테면 합리적 논리에 의해 훼손된 세계를 순박하고 단순한 세계로 복원하거나 재구성하여 예술의 세계로 끌어 올릴 뿐만 아니라 미래의 조형성에 대한 제언적인 역할을 한다.

이러한 미적 체계들은 실재성을 두드러지게 해주지만 그것은 또 다른 특권을 지닌다. 즉 예술적 창조를 통해 작용하는 의식은 이미 구성된 어떤 대상물의 드러내기에 그치지 않고 거기에서 훨씬 더 나아가 그 대상물을 변형 또는 왜곡(Deformation)시키는 일종의 문제 삼기를 통한 역설의 과정인 것이다.

이러한 현대미술의 역사는 새로운 형식의 역사이다. 언제나 새로운 형식을 제시한 예술가만이 역사에 기록되어 있는 것이다. 고흐, 세잔, 피카소, 백남준, 이우환 등이 그러했고, 금세기에 들어서는 사진으로 현대미술의 최전방인 뉴욕을 경악케 한 김아타를 들 수 있다.

20세기 현대미술이 장르의 벽을 허물고, 매체와 영역을 확장하여 토탈 아트 개념의

전위성을 중시하게 되자 현대미술의 정체성을 모색하던 시각예술은 국가나 지역에 국한된 단위적인 정체성에 대한 해석에서 벗어나 보다 총체적인 시각을 추구하게 되었다.

따라서 현대미술이 그림이나 조각에서 한걸음 더 나아가 공공미술, 설치미술, 퍼포먼스, 비디오와 같은 영상미술 뿐만 아니라, 지난해 개최된 제53회 베니스비엔날레 특별전에 사진예술가 '김아타'가 선정됨에 따라 사진의 현대미술적 가치를 입증하고 있다. 〈뉴욕타임스〉는 20세기를 빛낸 가장 위대한 예술가로 선정된 '백남준'과 '피카

퍼블릭아트 기고문 내지

소', '잭슨 폴록'에 이어 21세기를 빛낼 가장 위대한 예술가로 그를 지목했다. 유사 이래 동양철학을 가장 완벽하게 표현한 현대미술가라는 게 그 이유이다. 이러한 전반적 상황은 지금의 예술이 갖는 시대성이 '탈장르의 시대'임을 반증하는 것이기도 하다.

2. 미술의 키워드는 〈멀티플아트〉이다

현대 첨단과학기술의 테크놀로지와 신소재 등을 도입, 제휴하여 에디션(Edition)이라는 이름으로 복수의 작품을 기획하고 생산하는 일을 멀티플아트(Multiful Art)라고 한다. 이러한 멀티플아트는 예술작품에 있어서 평면작품뿐만 아니라 입체작품에 이르기까지 생활공간을 연출하는데 새로운 자극을 주는 측면에서 보면 디자인적인 요소를 포함한 전방위적인 측면으로 치닫고 있는 상황이다.

퍼블릭아트 표지

지금까지의 미술장르로 반추해 본다면 전통적 기법이나 재료에 의해 제작된 판화를 확장 해석하거나 해체된 개념으로 보지만 멀티플아트는 판화에 비하여 전통성을 벗어나 21세기에 접어들면서 새롭게 대두된 장르라고 할 수 있다.

이것은 회화의 일품적 오리지널과 판화의 한정된 복수적 오리지널을 뛰어넘어 한계가 초극된 다중 구조적 형태이지만 뉴미디어의 등장과

복제의 시대성, 새로운 하이 테크놀로지의 범람, 예술의 탈장르 가속화 현상으로 인한 회화, 조각, 판화, 사진, 디지털프린트, 프린트미디어, 영상, 레이저 등 형식의 혼재에 따르는 불투명한 미학과 예술윤리의 부재가 함께 빚어낸 결과로 보인다.

멀티플아트는 새로운 형식추구에 골몰해 온 자생적인 현상이다. 이러한 현상은 오래 전부터 지속되어 왔으며, 급기야는 기존 미술개념의 기반까지 뒤흔드는 그야말로 '예술혼돈시대'를 도래시켰다.

디지털과 아날로그의 상충적 대립에 따르는 의식의 변화, 사이버, 인터넷으로 인한 기존 정신세계는 이미 혼돈의 상태에 돌입해 있다. 즉 전통과 정통의 구분이 사라져 가는 것이다. 물론 인류역사에서 당대에 정통인 것은 훗날 반드시 전통이 될 것이다. 그래서 언제나 전통은 남아있으나 정통은 사라지는 것이다. 정통과 전통은 엄연한 고유의 정체성이다. 정체성을 잃은 예술에 대하여 우리는 긴장하여야 한다. 왜냐하면 예술 분야의 정체성은 타 분야 즉 과학이나 철학에 있어서 선도적인 역할을 하기 때문이다. 이러한 예술에 있어서 무정체성적인 혼돈의 시대성은 길 잃은 작가와 미술학도를 양산할 것이 분명하다. 인간이 추구하는 생활과 종교, 과학 등과 더불어 예술도 미학적인 기반위에서 정립되어 진보될 때 혼돈에 의한 시대성의 예술형식은 정통과 전통이라는 정체성이 수반된 미래지향적 자리를 구축할 것이다.

3. 미술의 키워드는 〈국가정책에 의한 국가경쟁력〉이다

3년 전, 미술시장 경매에서 소위 빅3로 일컬어지는 대한민국의 대표작가 박수근의 '시장의 사람들'이 25억원이라는 초유의 기록을 세웠고, 김환기의 '항아리'가 12억 5천만원, 이중섭의 '통영앞바다'가 9억 9천만원을 기록했다. 이러한 현상은 미적쾌락에 의한 욕망표출의 결과로써 인간의 본능적인 것이다.

피카소와 더불어 20세기를 빛낸 위대한 예술가로 선정되었던 백남준은 전 인류를 속여 넘긴 '고등 사기꾼'이고, 비운의 천재화가 이중섭은 '낭만 사기꾼'이란 말이 있다. 치욕과 자존이라는 고뇌와 갈등을 넘어 창작된 이들의 작품이 주는 감동은 값으로 환산되고, 결국 작품 값과 감동의 크기는 비례한다. 일반적으로 시장의 소비적 재화에 비해 예술품은 향유를 통해 공공적 재화성을 가질 뿐만 아니라 그 가치와 의미는 더욱 확산되어 최고의 부가가치를 창출한다.

퍼블릭아트 기고문 내지

2008년 구스타브 클림트의 '아델레 블로흐 I '이라는 작품이 1억 3,500만 달러에 팔리면서 피카소의 '파이프를 든 소년'이 세웠던 1억 400만 달러의 기록을 경신하였고, 2009년에는 잭슨 폴록의 작품 'No.5.1948'이 1억 4,000만 달러에 팔리면서 사상 최고가를 기록하였다. 이 가격은 세계에서 가장 비싼 집으로 알려져 있는 뉴욕 맨해튼의 타임워너센터 76층 팬트하우스보다 무려 2.6배에 달하는 가격이다.

이것은 국가와 기업이 협력하여 국가브랜드의 최고수단으로 문화예술을 선택하느냐 아니냐의 차이로 볼 수 있다. 한 나라의 그림값은 그 나라의 문화수준의 척도로 볼 수 있다. 필자가 특별전 큐레이터를 맡았던 베니스비엔날레를 한마디로 말하자면 단언컨대 '고등사기로 무장된 문화전쟁터'라고 말할 수 있다. 그러나 우리는 어떤가. 국가를 이끌어가는 리더그룹이 이를 인식하지 못하고 있는 실정이다. 세계 각국의 왕족들과 부호(富豪)들이 줄을 잇고 있는 것은 무엇을 반증하는 것인가.

이젠 바뀌어야 한다. 우선은 정책적인 문제이다. 국외에 유학하지 않아도 대한민국의 작가가 세계무대에 진출할 수 있는 정책을 마련하여야 한다. 문예진흥기금이라는 명목으로 예술가들을 달래는 방식은 국내·외로 구분하여 새로운 정책으로 전환되어야 하며, 문화예술 전쟁에는 국가가 나서서 출전한 전사들을 지원하여 승리토록 이끌어야 한다.

동양철학을 말하는 김아타의 "On Air"

현대미술이라는 수단으로 동양철학(사상)을 가장 완벽하게 표현한 작가 김아타의 "On Air Project"에서 던지는 메시지는 '존재하는 모든 것은 정체성과 존엄성을 갖는다. 그러나 결국은 사라진다'이다. 즉 색즉시공 공즉시색(色卽是空 空卽是色)이란 얘기다.

이 작품은 경남도립미술관이 소장하고 있는 김아타 작품 중의 하나로써 0.5인치 두께의 유리를 사이에 둔 연인들의 섹스행위를 표현한 것으로 21세기 연인들의 참을 수 없는 가벼운 사랑이야기를 담고 있다.

이러한 작품들은 8×10인치 필름 1컷에 장시간의 노출을 통하여 움직이는 것을 그 속도만큼 사라지게 하는 프로세스와 각각의 정체성을 가진 여러 컷의 이미지를 포개어 쌓아가면서 그 경계를 허물어 새로운 아이덴티티를 창조해 나가는 프로세스를 거친다. 예컨대 대통령 취임식 현장을 5시간 동안 촬영하여 절대 권력의 세레머니를 먼지 같은 부유물로 남게 한 것이나, 종정스님의 다비식을 6시간 노출로 제(祭)의식마저 사라지게 한 것도 마찬가지로 볼 수 있다.

얼마 전 총리로 내정된 김태호 당시 도지사께서 미술관을 방문했을 때 나는 이 작품의 발동작 부분을 가리키며 '움직이는 속도만큼 빨리 사라집니다. 즉 까불수록 빨리 망하는 법과 유사합니다'라고 개그적인 설명을 하였다. 그날 미술관을 떠나는 김 지사께서는 '오늘 그 말을 잊을 수 없다. 기억에 오래 남을 것이다'라고 답했던 적이 있는 이 작

품은 경쟁구도 속에 사는 현대인의 겸양의 미덕을 가르치고 있다.

김아타를 처음 만난 지난 2006년 5월경, 곧 뉴욕으로 떠난다며 그가 보내온 각종 자료를 받아들고 작가에 대한 공부를 시작했다. 그는 2000년에 이미 영국의 파이든 프레스를 통해 세계 100대 사진예술가로 일약 스타덤에 올랐고, 2002년에는 세계3대 비엔날레인 상파울로 비엔날레에 참가하였으며, 2009년에는 세계 최고권위의 베니스비엔날레에 특별전에 초대됨으로써 그는 뉴욕타임스가 예견했던 것처럼 20세기의 피카소, 잭슨 폴록, 백남준의 뒤를 이어 21세기를 빛낼 세계 최고 위대한 예술가에 바짝 다가서고 있다.

필자는 업무 차 서울로 출장을 가고 있는 열차 안에서 깜짝 놀랄만한 글을 보게 되었다. 그것은 다름 아닌 KTX메거진에 실린 김아타의 귀국전시 소식이었다. 모든 출장 일정을 바꾸어 로댕갤러리로 방향을 틀었다. 그는 이미 세계적인 탑 스타였기에 만나기도 쉽지 않았다. 스텝의 도움으로 만나게 된 김아타와 그의 작품들을 보고 나는 경악을 금치 못했다. 왜냐하면 그동안 내가 알고 있던 김아타가 아니었고, 작품들은 나의 머리를 마비시켜 버렸기 때문이다. 두 시간여에 걸친 그와의 만남은 큐레이터의 직업적인 승부근성을 건드리고 있었다.

뉴욕으로 스튜디오를 옮긴 김아타는 필자가 도립미술관 전시추진을 위하여 뉴욕을 방문했을 때 또 하나의 도전장을 준비하고 있었다. 그것은 다름 아닌 맨하탄 소재의 구겐하임미술관 개인전이다. 이러한 야망표출에 대하여 나는 경남작가의 무한성공을 위하여 우리미술관 전시를 미루기로 하였고, 3년후 쯤 경남도립미술관에서 열릴 김아타 전시에 전세계의 이목이 다시 한번 집중될 것임을 예감한다.

김아타 〈On Air Project 055-2 'Rhythm & Blues'〉

미래의 문을 여는 예술의식

경남은 한국현대미술사의 중요한 맥을 형성한 지역이다.

경남의 앞바다는 이은상의 '가고파'가 떠오르는 남방문화의 온화한 기운이 충만한 지역이며, 한국전쟁 때에는 부산과 마산일대에 대한민국의 미술인들이 모여들어 성시를 이루었던 지역으로써 한국 현대미술의 과도기는 경남, 특히 마산을 빼놓고는 거론될 수 없는 특수성을 내포하고 있다. 즉 자긍심을 가져도 좋을만한 사람들이 사는 곳이라는 얘기다.

시대가 급변하고, 의식이 변화하면서 미술계의 기류는 장르의 경계를 허물고, 세계 최고의 역사를 자랑하는 아트바젤과 아트퀼른, 아트시카고, 그리고 국내의 한국국제아트페어(KIAF) 등 아트페어를 통한 시장적인 일반성과 지방자치단체마다 학술적 연구기관인 공립미술관이 속속 건립되면서 미술관의 특수성 및 성격 찾기에 골몰함으로써 미술이 갖는 공공성이 대두되어 확산에 확산을 거듭하였으나 미술계의 총체적 변화는 종지부를 찍지 않을 것이다. 이러한 역사의 소용돌이 속에 서있는 우리는 무엇을 해야 할 것인가?

예술이 사회에 기여하여야 할 절대적 임무는 역사와 사회, 그리고 시대의 선도이다.

그러므로 국민정서와 역사적 정서 등을 고려하여 우리만의 새로운 무엇을 만들어 내

어야 한다. 그럼에도 불구하고 우리는 문화선진국이라는 외국의 과거형태를 뒤따르고 있는 실정이다. 대한민국의 수많은 예술인을 비롯한 정치인, 경제인, 공무원 등이 프랑스 여행을 한 경험이 있다. 특히, 복합문화공간으로서 세계적 위상을 갖고 있는 퐁피두센터는 의례적으로 들르는 곳이다. 누구나 현대적 감각에 탄성을 자아낸다. 문제는 감동이 아니라 시각적 충격이라는 것이다.

전술한 여행자들은 고국에 돌아와 그 시각적 충격을 감동으로 착각, 환산하여 문화예술정책에 도입하려 든다. 그래서 주장된 것이 전문연구기관들의 특수성을 외면한 유사기관의 복합문화공간화이다. 참고로 퐁피두센터는 공공정보 도서관(BPI), 공업창작센터(CCI), 음악·음향의 탐구와 조정연구소(IRCAM), 파리 국립근현대미술관(MNAM), 브랑쿠시아틀리에 외에도 수많은 단위시설이 밀집해 있는 복합문화공간이지만 단위기관들은 저마다 전문적 영역을 다루고 있다.

전문연구기관으로의 국내 단위미술관들이 왜 복합문화공간화 되어야 하는가? 이 문제는 단지 미술관의 운영이나 관리의 문제가 아니라 문화예술정책을 수립하고 이끌어가는 수많은 관리자와 이를 향유하는 국민의 문화예술의식 전환에 있다. 문화예술은 국가의 천년지대계(千年之大計)의 밑천이다. 따라서 문화예술정책은 국가의 항구적인 발전을 염두해야 한다.

경남의 남해안시대라는 거대 발전적 프로젝트는 이러한 장기적 마인드의 문화 예술적 프로젝트를 결합하여 향후 천년을 내다보는 경쟁력 있는 미래의 문을 열어야 할 것으로 보인다.

21세기 경쟁력의 핵심어, 창조(creation)

문화예술의 주요 키워드인 창조(creation)는 21세기 경쟁력의 핵심어이다. 문화 대국인 미국은 1997년 대통령 직속기구인 '예술인문학위원회'가 제출한 보고서 「Creative America」에 '20세기에 이어 21세기에도 세계 초일류 강대국이기 위해 서는 미국 사회의 창조력을 어떻게 극대화할 수 있는가'에 대한 방안을 제시한 바 있 고, 영국은 1997년 정부의 각 부처장관들로 구성된 '창조산업특별위원회'에서 창조 산업의 기원을 '인간의 창조성(creativity)과 기술(skill), 재능(talent)에 두고, 경 제적 부와 일자리를 생성할 수 있는 잠재력을 가지며, 세대(generation)에 걸친 지 적 재산의 활용을 통해 이루어지는 일련의 활동'이라고 정의하였다.

일본의 경우는 21세기 유망직종의 영역에 '생활문화, 인력(개발)' 등을 언급하여 창 조력과 상상력의 원천이 문화와 예술이라는 것을 강조하였다. 뿐만 아니라 네덜란드 는 문화정책보고서(1997~2000)와 1999년 시행된 '예술가 소득지원 법(WIK)'을 통해서 '직업으로서 예술을 새로이 시작하거나, 전문적인 예술영역에서 활발한 활동 을 벌이고 있는 예술가들의 노력을 지원'하고 있다. 그 외에도 독일 문화부 내의 '아마 추어 예술활동위원회'나 루마니아의 '음악무용축제'와 '아마추어 연극그룹 축제' 등 이 있는데 이러한 일련의 상황들은 문화예술의 중요성이 이 시대와 부합함을 증명하 고 있다.

우리의 상황은 어떠한가?

지난 시대에 비하면 우리나라의 문화예술 정책은 급 진보된 상황이다. 그러나 그 이면에는 '문화예술의 이해가 부재된 지원정책'임이 드러난다. 예술이 철학이나 과학의 이성이나 논리에 의한 분야인 반면 '감성과 상상'이라는 전제로 시작된다는 간단한 사실의 이해가 결여된 것이다. 따라서 문화예술을 계량화된 수치로 판단하거나 적용할 수 있는 것이 아니므로 기존 척도로 보자니 판단이 서지 않을 것이다. 그러나 미국의 경우 문화예술을 전략적 용어인 소프트 파워(soft power)로 비유, 유연한 사고를 통하여 모든 정책에 적극적으로 반영하고 있는 실정이다.

소프트파워란 군사력이나 경제제재 등 물리적으로 표현되는 힘인 하드파워(hard power)와 달리 미국적 가치와 삶의 질, 그리고 자유시장경제의 흡인력으로 미국이 원하는 것을 얻을 수 있는 능력을 의미한다. 이제 21세기는 부국강병을 토대로 한 하드파워 시대가 아닌 인간의 이성적, 감성적 능력의 창조적 산물과 연관된 문화예술을 토대로 한 소프트파워가 주도하는 시대라는 것이다.

문화예술을 현대적 시각에서만 바라보자면 우리나라의 역사는 짧을 수밖에 없다. 우리나라의 고유 문화예술의 전통은 선진 외국에 비해 유구하지만 인간 삶의 주변은 시대성을 간과할 수 없는 게 현실이고 보니 이 시대에 부합하는 문화예술의 이해와 사고의 전환을 통한 적극적이고 긍정적인 대처가 필요하다고 하겠다.

문화예술은 인간의 활동 중에 가장 고급한 분야이며, 인간(human)이란 어휘의 근본적인 의미이다. 그리스어로는 관찰하다는 의미로써 이는 곧 '본다는 것은 살아있다는 것이고, 보지 못함은 죽음을 의미한다'는 것과 같다. 시각적인 특성을 지닌 문화예술은 바로 생명, 그 자체인 것이다. 이와 같이 인간의 삶 그 자체인 문화예술은 정책적으

로도 '창조적인 개념을 전제로 한 항상성'과 '상황에 따라 달라지는 탄력성'을 유지하여야 한다.

창조적 개념을 미션으로 삼고 있는 세계적으로 유수한 미술관들은 자국의 문화정책을 반영하는 곳으로 인식하기까지 한다. 왜냐하면 미술관은 과거와 현재의 시각적 산물의 보고이며, 미래를 제시하는 막강한 지적 에너지뱅크(energy bank)이기 때문이다.

세계의 대표적 현대미술관인 뉴욕현대미술관(MOMA)의 미션을 인용해 본다.

'Design is everything.'

그림값과 문화예술정책

2007년 봄, 대한민국의 미술시장은 경매로 몸살을 앓았다. 박수근의 '시장의 사람들'이 25억 원이라는 초유의 기록을 세웠고, 김환기의 '항아리'가 12억 5천만 원, 이중섭의 '통영앞바다'가 9억 9천만 원을 기록했다. 소위 빅3로 일컬어지는 대한민국의 대표작가의 그림값이 언론의 지면을 도배했다.

우리는 이러한 미술시장의 현실이 어떠한 의미를 내포하는지에 대하여 특별한 관심을 나타내지는 않는다. 부(富)에 의해서 누구든 구입할 수 있는 명품, 즉 자동차 '벤츠'나 'BMW'와 '프라다', '루이뷔통' 핸드백 등과는 달리 미술품은 경우가 다르다. 그것은 문화적 안목과 소양을 겸비해야만 가능한 일이기 때문이다. 이것을 혹자는 '차별화에 대한 강박'이라 부르기도 했는데, 이것은 욕망 표출의 결과로써 적절한 표현이 아닐 수 없다. 왜냐면 에피쿠로스는 미각의 쾌락, 성의 쾌락과 더불어 '아름다운 형태를 봄으로써 일어나는 달콤한 감정'을 행복의 본질 중 하나라고 말한 바 있으며, 이는 곧 인간의 본능이기 때문이다.

피카소와 더불어 20세기를 빛낸 위대한 예술가로 선정되었던 백남준은 전 인류를 속여 넘긴 '고등 사기꾼'이고, 비운의 천재화가 이중섭은 '낭만 사기꾼'이란 말이 있다. 이 말이 예술가의 선구자적인 고뇌와 갈등이 내포된 말임을 우리는 알아야 한다. 치욕과 자존이라는 고뇌와 갈등을 넘어 창작된 작품이 주는 감동은 값으로 환산되고, 결국 작품값과 감동의 크기는 비례하는 것이다.

일반적으로 시장에 나도는 재화는 소비적인 반면에 문화예술품은 향유를 통해 공공적 재화성을 가질 뿐만 아니라 그 가치와 의미는 더욱 확산하여 최고의 부가가치를 창출하는 것이다.

2006년, 오스트리아의 작가 구스타브 클림트의 '아델레 블로흐Ⅰ'이라는 작품이 1억 3,500만 달러에 팔리면서 피카소의 '파이프를 든 소년'이 세웠던 1억 400만 달러의 기록을 경신하였고, 금년에는 잭슨 폴록의 작품 'No.5.1948'이 1억 4,000만 달러(한화 1,300억 원)에 팔리면서 사상 최고가를 기록하였다. 이 가격은 세계에서 가장 비싼 집으로 알려진 뉴욕 맨해튼의 타임워너센터 76층의 펜트하우스보다 무려 2.6배에 달하는 가격이다.

아시아로 눈을 돌려보자. 중국의 쉬베이홍의 '노예와 사자'는 64억 원이고, 40대 후반의 작가인 쟝사오강의 그림은 22억 원이다. 인도의 경우 티엡 메타의 작품은 15억 원을 기록하고 있다. 뿐만 아니라 이러한 아시아 작가들의 그림이 연일 상종가를 치면서 100억 원을 넘기는 작품들이 이미 거래되고 있는 실정이라고 한다. 반면에 우리나라의 미술품 가격은 서구에 비해 '집값보다 싼' 형국이다.

이것은 국가와 기업이 동참하여 국가 브랜드의 최고수단으로 문화예술을 선택하느냐 아니냐의 차이로 볼 수 있다. 한 나라의 그림값은 그 나라의 문화수준의 척도로 볼 수 있다. 필자는 큐레이터 자격으로 베니스비엔날레에 다녀왔다. 그곳에서 느낀 모든 것을 한마디로 말하자면 단언컨대 '고등사기로 무장된 문화전쟁터'라고 말할 수 있다. 그러나 우리는 어떤가. 국가를 이끌어가는 리더그룹이 이를 인식하지 못하고 있다. 세계 각국의 왕족들과 부호(富豪)들이 줄을 잇고 있는 것은 무엇을 반증하는 것인가. 이

들은 문화예술이 막강한 국력이라는 사실을 이미 알고 있다는 것으로 보아야 한다.

문화 대국이라는 유럽은 그동안 무엇을 먹고살았는가. 단연코 그것은 고급한 문화예술이다. 그들에게 이것은 최상의 국력이다. 과거에 이 국력을 얻기 위해 전쟁을 감행했던 이들의 목적은 문화예술의 수탈이다. 우리 민족의 치욕적인 과거도 마찬가지이다. 왜침(倭侵)으로 인한 문화재 수탈이 우리에게는 뼈저린 기억으로 남아있다.
이젠 바뀌어야 한다. 우선은 정책적인 문제이다. 국외에 유학하지 않아도 대한민국의 작가가 세계무대에 진출할 수 있는 정책을 마련하여야 한다. 문예진흥기금이라는 명목으로 예술가들을 달래는 방식은 국내·외로 구분하여 새로운 정책으로 전환되어야 하며, 문화예술 전쟁에는 국가가 나서서 출전한 전사들을 지원하여 승리토록 이끌어야 한다.
말로만 하는 문화의 세기가 아니라 시대에 맞는 혹은 시대를 선도하는 개념의 문화예술 정책이 절실하다.

-본 원고는 K옥션 김순응 대표의 '미술시장' (2009미술관 문화행정교육 교재/국립현대미술관)을 일부 발췌, 활용한 것임을 밝힙니다.

예술가는 향기로만 사는가?

한국문화관광연구원의 문화예술인 실태조사 보고서에 의하여 우리나라 예술가들의 빈곤한 삶에 대한 실태가 밝혀진 바 있다. 이는 조사대상이 중산층을 주 대상으로 조사된 것인데, 전체예술가의 56%정도가 창작활동에 의한 소득이 월평균 100만원 이하에 불과하였고, 창작활동 관련 지출은 60% 이상이 24만원 정도이며, 전체평균지출은 58만원 정도이다. 이 수치는 2003년의 보고서에 비하여 다소 나아진 형편이지만 세상의 변화속도와는 거리가 멀다.

그럼에도 불구하고 예술인은 자신의 예술 활동에 대하여 55%이상이 만족을 표시했다. 이 수치 또한 옛날보다 현저히 떨어진 것이다. 예술인들도 반복되는 악몽 같은 현실을 더 이상 수용할 수 없기 때문이다. 예술인의 삶이 이 지경에 처한 것은 국민의 예술에 대한 관심과 수요가 적기 때문만은 아니다. 일반적인 경제적 관점에서 본다면 문화예술이 직접적인 생산과 무관한 낭비나 사치로 치부되고, 계량화될 수 없는 정책의 부재도 한 몫 한다는 생각이다.

인간의 생산적 경제활동에서 정신의 작용이 얼마나 중요한지를 간과해서는 안 된다. 경제를 하는 사람은 경제가 세상을 바꾼다고 말하고, 정치하는 사람은 정치가 세상을 바꾼다고 말한다. 그러나 정치와 경제의 바탕을 이루는 것은 문화다. 즉 인류 발전의 핵심이자 근본이 문화라는 의미이다.

미국 뉴욕연방 상원의원이었던 대니얼 패트릭 모이니핸은 문화의 위상에 대하여 다

음과 같이 말했다. "가장 핵심적인 보수의 진리는 사회의 성공을 결정하는 것은 정치가 아니라 문화이다. 가장 핵심적인 진보의 진리는 정치가 문화를 바꿀 수 있으며, 그리하여 정치를 정치 자신으로부터 구할 수 있다."

예술을 잡기(雜技), 말예(末藝), 천기(賤技)라 하며, 완물상지(玩物喪志: 물건을 즐기면 뜻을 잃는다)라 하여 회화감상을 군자의 금기로 여기던 조선시대 후기의 사상가 박제가는 일찍이 경제적 이득과 정신적 이득을 동시에 간파하고, 조선의 후진성과 가난함에 대하여 다음과 같이 역설했다. "재물이란 우물에 비유할 수 있다. 퍼내면 늘 물이 가득하지만 길어내기를 그만두면 물이 말라버림과 같다. 화려한 비단옷을 입지 않으므로 나라에는 비단을 짜는 사람이 없고, 그로 인해 여인의 기술이 피폐해졌다."
이처럼 예술을 즐기고 사치해야 나라가 잘살게 된다고 역설하여 세계화를 위하여 부국과 문명세계로의 길을 열고자 했던 그의 뜻은 작금의 유럽 프랑스나 이태리, 영국 등의 생활전반에 걸친 문화예술의 양태를 보면 쉽게 납득할 수 있는 대목이다.

85%가 대졸 이상인 우리나라의 예술가들!
이들 중 상당수가 기초생활보장 대상자로 분류되며 도배, 집수리, 막노동, 일용직 등으로 생계를 꾸려간다. 돈이 인격이 되는 세상 속에서 문화의 세기에 걸 맞은 시대는 올 것인가? 그리고 이러한 현실을 극복할 수 있는 대안은 없는가? 이러한 대안을 찾기 위한 조사에 따르면 예술가나 예술단체에 대한 경제적 지원이 32%로 가장 요구되는 항목으로 나타났으며, 다음으로 이를 위한 법률과 제도정비, 문화예술행정의 전문성 확보, 예술진흥 관련 정부기관 기능 확대 순으로 나타났다.
그럼에도 불구하고 우리는 문화정책에 대하여 관대하게 수용하지 못하고, 현실과 문

화의 괴리를 극복하지 못하고 그 속에서 방황하고 있는 형국이다. 이제 방황은 끝내야 한다. 빠를수록 좋다. 모든 국가정책에 적극적으로 반영하여야 한다.

국가의 미션이 '잘살고 강한 나라'라면 그 중간 목표들이 무엇이어야 하는지 다시 생각해 볼 일이다.

현대미술의 진실

예술작품은 무엇을 본질로 하는가?

현대예술 작품의 본질은 한마디로 '상상의 산물'이다. 그래서 예술은 시대를 열어가는 선두에 위치하며, 예술창작자는 선구자적인 활동을 하는 사람으로서 존경을 받는다. 왜냐하면 늘 새로운 형식을 연구하여 작품으로 제시함으로써 새로운 세계에 대한 리더의 역할을 수행하는 시대의 선구자이기 때문이다. 예컨대 백남준이 비디오아트라는 새로운 형식으로 당대의 문화전반을 방증하여 20세기 세계최고의 작가로 자리매김 되었고, 조선후기의 화가 단원 김홍도는 당시 중국화 일색이던 국내화단에 한국적인 인물과 관습, 풍광을 리얼하게 풍자적으로 표현해 냄으로써 오늘날 '한국화'라는 형식을 최초로 제시하여 중국화의 틀을 탈피한 위대한 업적을 남긴 인물로 평가할 수 있다.

뿐만 아니라 그러한 형식에는 표현코자하는 메시지가 내재된다. 그것이 바로, 예술이 무엇을 표현하느냐의 과제와 동일시되는 것이며, 추구하고자 하는 철학이다. 이 철학에는 표현코자하는 대상의 본질과 핵심이 포함되며, 이것은 가시적일 수도 있고 비가시적일 수도 있다.

예컨대, 대중가요는 멜로디, 리듬, 가사, 혹은 영상 등으로 직접적인 메시지를 전달하지만, 현대음악은 현대미술과 같이 무제한의 오브제, 테크닉, 심지어는 베토벤바이러스처럼 무음까지도 포함하여, 표제음악의 차원을 넘어선 형식으로 대중의 생각의 폭

을 제한 없이 넓혀주기 위하여 간접적인 메시지를 전달하고자 하며, 이는 고도의 추상성을 동반한 상징적 철학이 깃들어 있는 것과 같다.

경남이 낳은 세계적인 작가 이우환(1936~, 함안)의 작품을 보면 서양의 조형론을 동양적 사상과 접목시킴으로써 새로운 형식을 통한 철학을 제시한 독자적 작품성을 갖고 있다. 그의 작품은 음악이 갖는 고도의 추상적 형태로 전환되어, 때로는 큰 북의 울림과도 같고, 때로는 많은 단타로 울림을 전달하는 작은 북의 소리와도 흡사하다. 이러한 조형성은 눈에 보이지 않는 사상과 철학을 집약한 형식으로 치환되며, 이는 곧 고도의 미학적 성과로 평가되는 것이다.

또한 '국내 소수의 작가군이 서양미술의 온갖 최신유행을 뒤따르느라 자신의 독창적인 예술형식을 구축하지 못한 채 원숭이와 같이 행동할 때, 한국의 피카소라 불리는 전혁림은 한국적 현대회화를 구축한 작가이기에 위대하다'고 메릴랜드 대학교 홍가이 교수는 지적한 바 있다. 전혁림은 한국적 전통성을 미술시지각적 왜곡(deformation)을 통해서 조직화된 평면적 조형성으로 현대화시킨 장본인으로 세잔의 구조적 조형론과 공통적 의미를 지니며, 피카소와 마티스적 평면성을 능가하는 예술적 경지에 이르렀다고 평론가들은 언급한 바 있다. 뿐만 아니라 뉴욕타임스는 경남의 작가 김아타(1956~, 거제)에 대하여 이례적으로 동양철학과 사상을 가장 완벽하게 조형화한 작가라는 이유로 21세기 최고의 예술가 첫 번째 인물로 지목한 예를 보더라도 현대 미술가는 단순한 '그리기'나 '재현적 묘사'에 그쳐서는 안 된다는 역설적 표현으로 보아야 할 것이다.

이처럼 예술가는 상상에 의한 몽상가이자, 평이하지 않은 시점과 관점을 가진 사람으

로서 역발상에 의한 뒤집어보기의 생활인이기도 하다. 이는 고정관념의 탈피이고, 기존의식에 대한 얽매이지 않음이며 세상과 대상을 보는 관점에 따라 삶에 대한 입장과 해석이 바뀔 수 있음을 시사한다.

그러나 일반적 관점도 있다. 예술의 장르는 다양하며, 재현에 의한 예술작품을 제작하는 작가도 많다. 이는 다만 미래에 대한 제시보다는 현시대와 사회, 역사성의 반영에 의한 반증에 초점이 맞춰져 있는 것이다.

현대미술의 주된 특성은 '시지각적으로 조형화된 철학'이라 단언할 수 있다. 따라서 예술작품은 당대의 인류에게 던지는 중요한 메시지를 담는 그릇과도 같은 산물이다.

기업과 예술의 만남, 메세나

세계적으로 유례없이 이룩한 급속적인 경제성장을 '한강의 기적'이라 부르며 '경제'라는 이름으로 돌진해온 우리나라는 얼마 전 원조수혜국가에서 원조지원국가로 공식 등록되었다. 그러나 그 힘의 원천인 엔진이 노후하여 창의성이라는 새로운 이름의 엔진을 장착, 가동시키고 있다. 마치 압축파일과도 같았던 근대화 과정에서 영혼이 제거된 물리적 발전만을 지향함으로써 발생한 오류를 바로 잡겠다는 것이다. 다행한 일이 아닐 수 없다.

우리나라 기업의 문화예술 분야 지원규모는 2006년도 1,800억 정도에서 크게 진전을 보이고 있지 않다. 이러한 재정적 한계를 극복하고 안정적이고 지속적인 재원확보 방안으로서 기업메세나 즉 기업과 예술의 만남(Arts & Business)이 활성화되고 있다. 이로써 일시적이고 단편적인 지원이 아닌 상호 공생을 도모하는 장기적인 방안이 마련되어가고 있는 셈이다.

기업과 예술의 만남은 기업과 예술단체가 1:1 결연을 통해 단기성 후원이 아닌, 장기적이며 전략적 파트너십을 맺음으로써 기업은 예술창작활동을 돕고, 예술은 창의적 기업 활동을 지원하는 것이다. 2007년부터는 문화관광부에서 국고 10억원을 지원하여 중소기업이 예술을 지원하는 금액에 비례하여 예술단체에 추가로 지원금을 제공하는 매칭 그랜트(Matching-grant) 제도를 운영하고 있는데, 기업에게는 수준 높은 예술정보를 제공하고, 예술가에게는 재원을 지원받을 수 있는 기회를 정부와 공

적기관이 나서서 지원하고 있다. 그 집행기관은 기업메세나협회가 주관하고 있는데, 매칭펀드의 적용기준은 기업의 지원금액 규모에 따라 차등 적용하게 되는 것이다.

이러한 제도는 기부금과 세제혜택으로 이어지며, 기부금은 국가를 대상으로 하거나 불우이웃돕기 성금에 해당하는 법정기부금과 조세특례제한법에 의한 특례기부금, 공익성으로 법인세법에 의한 지정기부금과 비지정기부금으로 구분된다. 문화예술단체에 대한 공익성 기부는 지정기부금이나 비지정기부금에 해당하고 이 경우 소득금액의 10%(법인은 5%)범위 내에서 소득공제 된다. 그 외에도 한국문화예술위원회에 대한 기부금은 특례기부금으로 법인은 연간소득의 50%, 개인은 100%한도 내에서 세제혜택을 받게 되는 것이다.

이미 100년 이전에 유럽에서는 정신적 풍요를 고민하는 예술마저도 돈의 문제에서 자유로워 질 수 없다고 했다. '은행원은 식사를 하면서 예술을 얘기하고, 예술가들은 식사를 하면서 돈을 얘기한다'는 영국의 문호 오스카 와일드(Oscar Wilde, 1854-1900)의 얘기가 새삼 떠오른다. 이와 마찬가지로 오늘을 사는 우리사회도 마찬가지이다. 다행히도 2007년 10월 출범한 지방 유일의 경남메세나협의회와 같은 성공적인 메세나 활동과 경상남도의 미술품경매시장 운영을 통한 시장 활성화 노력 등에 의해 근래에는 문화예술분야에 대한 재원확보의 길이 넓어지고 있다. 이것은 설득력 있는 계획서가 있다면, 펀딩(Funding) 내지 펀드레이징(Fund-raising), 즉 아트펀드(Art Fund)가 가능해졌다는 얘기다.

필자는 큐레이터로서 전시기획 업무에 많은 시간을 할애하고 있는데, 좋은 아이템과 정교한 기획능력, 전문화된 홍보마케팅, 사업운영의 선진화 등이 담보된다면 얼마든지 좋은 투자자를 구할 수 있다는 생각이다. 그러기 위해서는 투명한 재정집행과 최신

정보의 습득 및 선진운영 노하우 축적을 통하여 공공성을 제고시키고, 오락과 유희의 세계로부터 탈출해야 한다.

혹자는 예술을 '세계를 향한 개인의 고독한 외침'이라 했다. 예술현장의 자생력 확보와 문화예술단체의 역량강화를 통하여 예술이 기업과 상호교감하고 지원해야 하는 정당성은 단순한 시장경제에 의해 망가진 사회를 재창조하는 계기가 될 것이며, 예술은 그 힘의 중심에 서야한다.

시각예술의 저작권

저작권은 인간의 지적활동 성과로 얻어진 정신적·무형적 산출물에 대한 권리를 인정하는 무체재산권의 일종이다. 자신의 창작물을 이용하여 수익을 창출하거나, 이를 양도·처분할 수 있지만, 소유권의 객체가 물건이라는 점에서는 저작권과 엄격히 구별된다. 미술작품 자체는 소유권의 대상이 되는 반면, 그 작품의 내용은 저작권의 객체가 된다. 예컨대 작가가 지인에게 작품을 선물했을 경우, 작가는 자신의 저작권을 양도한 것이 아니고, 자신의 해당 작품 소유권을 이전한 것으로 보아야 한다.

저작권과 소유권은 각각 독립적으로 존재 양도될 수 있다. 한 작품을 사이에 두고 저작권자와 소유권자의 이해관계가 대립되는 경우는 미술저작물인 경우에 주로 발생한다. 이는 회화나 조각과 같은 미술저작물인 경우, 작품 자체가 소유권 대상인 동시에 창작적 가치가 발현되어 있는 일품 저작물로서 저작물의 이용을 둘러싼 이해관계가 서로 다를 수 있기 때문이다. 가격을 지불하고 작품을 구입한 자는 그 작품의 가치를 산 것이기 때문에 저작권까지 당연히 양도되는 것으로 이해할 수도 있겠지만 저작권자가 자신의 저작권을 양도한다는 명시적 의사표시를 하지 않는 한 구매자는 소유권만을 취득하는 것이 원칙이다.

다만, 작품 소유자의 권리도 보장해 주어야 하기 때문에 저작권법에서는 저작물의 원본 소유자를 위해서 저작권자의 권리를 일부 제한하기도 한다. 저작물 원본 소유자의 동의를 얻은 자는 저작권자의 허락 없이 그 원본을 전시할 수 있는 경우이다. 이 경우

에도 저작권자의 권한이 제한되는 범위는 저작재산권에 한정되기 때문에, 작품의 제목이나 작가명을 임의로 변경 기재하는 행위는 금지된다.

저작권 관련분야 중 패러디는 대중에게 널리 알려진 저작물을 과장하여 왜곡시킨 다음, 그 작품을 사회적인 상황과 대비하여 비평하는 것으로, 법적 허용범위는 풍자, 조소 등의 방법으로 비평하되, 보는 이가 그 원작을 떠올릴 수 있어야 하고, 인용되는 원저작물을 직접 비평하여야 한다. 원작의 시장가치를 감소시키거나 그 수요를 대체할 위험이 없는 이상 독립된 하나의 저작물로 인정되어 저작권 침해는 발생하지 않을 수 있다.

또한, 연출에 의한 피사체 사진은 작가의 창작성이 가미되었으므로 저작권법의 초상권 보호를 받게 된다. 따라서 어떤 사업목적으로 화보를 찍는 경우에는 사업자, 작가, 사진 속 인물이 해당 사진의 이용범위에 대해서 미리 협의를 하는 것이 바람직하다.

제품 디자인은 디자인 자체가 제품과 분리되어 예술적 가치가 있다고 판단되면 저작권법상 보호가 가능하다. 따라서 제품에 합체된 디자인이 독자적으로 예술적인 가치를 가진다면 그 디자인은 저작자 사후 50년간 보호된다. 반면, 디자인이 특허청의 심사를 거쳐 설정 등록된 제품디자인의 경우라면 등록된 시점부터 15년간 보호된다.

표절은 타인의 저작물을 자신이 창작한 저작물인양 공표하는 것으로 저작물을 무단으로 이용하여 저작권 침해가 되는 경우, 타인의 저작물을 접할 상당한 기회를 가진 '의거성'과 저작물의 전체적인 컨셉과 느낌(total concept and feel)인 '실질적 유사성'을 판단기준으로 하는 외관이론이 적용된다.

한편, 미술관의 실질적인 책임자로서의 큐레이터가 저작권법상 실연자의 지위를 갖기 위해서는 예능적 방법으로 실연하는 행위가 있어야 한다. 큐레이터의 전시방법 등

을 저작 인접권으로 보호하게 된다면 그 전시 후 50년간은 제3자가 이와 유사한 전시 방법을 이용하는데 상당한 제약이 따르게 될 것이다. 결국, 큐레이터는 고용계약에 의해 그 능력에 대한 보상을 받는다고 볼 수 있다.

또한, 유럽 여행중 박물관 소장 갑옷이나 무기류 사진들로 전쟁사 도록을 제작, 판매한다고 가정했을 때, 전쟁에서 쓰일 실용성을 강조하여 대량생산한 것으로 저작권법의 보호를 받기는 어려울 것이다.

그리고 유명화가의 작품 이미지를 블라인드의 배경으로 넣어서 판매할 경우, 화가로부터 이용허락을 얻어야 하고, 서(書)예술 작품도 저작물로서 보호되며, 컴퓨터용 글자체 파일은 컴퓨터 프로그램보호법에 의해서 보호된다.

미술관과 국가경쟁력

뉴욕의 메이저미술관들 중 뉴욕현대미술관은 최초의 현대미술관으로서 창설된 후, 1880년대의 혁신적 유럽 미술에서부터 전통적 매체와 영화, 산업디자인과 같은 현대적 매체를 총망라하며 현대 시각 문화의 최고 작품들만을 선보이며, 현재 약 15만 점에 달하는 소장품을 소장한 미술관이다. 뿐만 아니라 구겐하임미술관은 베네치아에 페기 구겐하임미술관도 운영하여 유럽진출로 국익을 도모하고 있는 실정이다.

특히 메트로폴리탄 뮤지엄은 맨하탄에 있는 대규모 종합미술관으로 이집트 조각, 그리스 도기와 조각, 폼페이의 저택, 페르시아 공예, 렘브란트, 엘 그레코, 마네, 세잔 등 동서고금을 망라한 거대한 컬렉션이다. 특별 컬렉션으로 의상연구소, 청소년 미술관 등이 있으며, 자크로이스터즈 중세부분의 별관도 있다. 이러한 미술관은 마치 그들만이 지구촌의 역사를 독차지하고 미래를 제시할 수 있다고 믿는다.

한편, 피치버그 앤디 워홀미술관의 경우, 작가 앤디 워홀의 작품연구 시스템을 완벽히 구축하고, 작가의 유품을 개봉, 분석 연구하여 끊임없는 문화재생산을 통하여 경쟁력을 강화하고 있다.

이처럼, 미술관은 당대의 문화와 역사를 반영하는 거대한 타임캡슐로서 문화를 국가의 최고경쟁력으로 인식할 뿐만 아니라 늘 앞서가기 위하여 타의 추종을 불허할 만큼의 파격적인 전시기획, 끊임없는 고가의 명품소장품 수집, 수준 높은 교육프로그램 운영을 통한 미술관 선진화에 박차를 가하고 있다.

이로써 그들의 미술관은 전 세계의 관광객을 밀집시키고 있으며, 이를 문화 산업화하여 문화로써 국민의 경제적인 부를 축적할 뿐만 아니라 국력을 신장시키고 있음을 우리는 간과해서는 안 된다. 또한 우리의 문화콘텐츠도 국민에 대한 문화 향유권을 제공하고 역사를 제대로 기록하기 위해서는 과감한 투자가 절실히 필요하다. 현재 우리나라의 미술관에 과연 국제경쟁력이란 단어가 있는지 궁금하다. 귀에 못이 박히도록 들은 얘기지만 실천 없는 슬로건은 메아리일 뿐이다.

수도권 미술관들이 흥행 목적으로 하는 블록버스터 전시를 유치하기 위하여 기획사를 끼고, 언론을 앞세워 경쟁적으로 움직이고 있는 반면, 지방이라는 이유로 기획사들이 지방전시 추진을 꺼려하고 있는 실정이다. 이러한 상황에서 유수 기획사들의 지방전시 추진을 마냥 기다리고 있을 수는 없는 일이다. 따라서 지방은 자체적으로 예산을 수립하고, 이 세상 어디든지 뛰어다녀서 스스로 창의적인 사업을 추진하여야 한다. 이러한 대안만이 지방의 낙후된 전시문화를 극복할 수 있는 길이다. 그렇게 된다면 굳이 서울이나 외국으로 떠나지 않아도 순도 높은 문화향유는 가능할 것이고, 외부인들이 지방을 찾음으로써 경제적인 이득도 챙길 수 있는 것이다.
세계적인 작가를 불러들이거나 유명전시 유치를 통해 지역민에게 새로움을 선사하는 미술관은 그 지역사회의 미술을 비롯한 문화예술 전반에 걸쳐 지대한 선도역할을 함으로써 지역 문화예술의 미래를 제시하게 되는 것이다.

우리나라 지방의 문화예술 현실이 열악한 근본적인 이유는 인프라와 재원부재이고, 그 바탕에는 문화예술 정책에 대한 관심 저조도 한 몫 한다는 얘기다. 인프라 구축은 막대한 예산이 소요되므로 먼 안목을 가지고 추진해야 할 사안이지만, 우선은 최소한

의 재원확보를 통하여 좋은 소프트웨어를 불러 들여야 할 것이다. 광주비엔날레를 국책사업으로 시작하여 수많은 유명작가와 작품, 전시 인프라 구축으로 그 나머지를 이루어가는 이치와 마찬가지이다.

우리나라의 공립미술관은 재원확보에 한계를 극복하지 못하고 있는 실정에 반해 소위 선진국이라는 미국과 유럽의 미술관들은 정부지원과 자체 펀딩을 통하여 재원문제를 해결하고 있다. 그들은 이러한 시스템을 통하여 속칭 '유명한 것'만 전시한다. 그것으로 그들은 돈을 버는 것이다.

우리는 이러한 문제를 해결하기 전에 세계와 경쟁하기 어렵다. 세계와 경쟁하려면 우수 문화예술을 동반해야 한다.

현대미술의 당연한 난해성

미술관을 찾는 많은 이들이 도대체 알 수 없는 그림 앞에 서 있지만 무식이 탄로날까봐 감히 물어보지도 않는다. 그런데도 광주비엔날레는 국책사업으로 시작해서 그런지 전국적으로 관광버스를 대절하여 찾는다. 현대미술에 있어서 새로운 형식의 각축장 내지는 경연장인 그곳에서 그들은 무엇을 보았는가? 오로지 관광지다운 면모 즉 사람구경만 하다 돌아가는 것이다.

지난해 말부터 전국적으로 새로운 일자리 창출차원에서 도슨트(Docent: 전시해설사) 사업을 정부의 지원으로 한시적으로 시행하고 있다. 특히 경남은 독자적으로 「도슨트 양성 및 운영사업」을 제안, 시행하고 있어 미술관을 찾는 관람객에게 수준 높은 서비스를 제공하고 있다. 도슨트란 교육자적 개념으로 미술관·박물관의 전시품에 대하여 이해를 돕거나 전시투어를 이끄는 사람을 말한다. 이 얼마나 다행한 일인가.

문화의 세기라고 일컫는 이 시대에 이러한 문화 선도적 차원의 사업은 칭찬받아 마땅하다. 그러나 이러한 문화저변을 다진 후 언젠가는 물고기를 줄 것이 아니라 물고기 잡는 방법을 안내하여야 할 것이다. 현대미술이 왜 난해한지, 나에게만 그런 것인지, 아니면 모두에게 그런 것인지 궁금하지 않을 수 없다. 결론적으로 말하면 모두에게 난해하다.

예술가는 자신만의 예술세계를 구축한다. 그러니 우리가 그의 독자적 세계를 어떻게 알 수 있겠는가. 미술관을 찾는 관람객에게 우선 배려해야 할 부분은 현대미술의 난해

성에 대한 배경 이해를 돕는 데에 있다. 배경이라 함은 곧 역사이기 때문이다.

미술의 역사는 새로운 형식의 역사이다. 언제나 새로운 형식을 제시한 예술가만이 역사에 기록되어 있는 것이다. 세계인이 모두 알고 있는 고흐, 세잔, 피카소, 백남준, 그리고 우리고장의 전혁림, 이우환 등을 포함한 위대한 예술가들의 면면을 보면 이해가 쉬울 것이다.

우리는 미술품의 내용에 관심을 갖는다. 이 그림은 무엇을 의미하는가. 또는 이 작가는 어떤 의도로 이러한 그림을 그렸을까. 도대체 무엇을 그렸다는 말인가…… 그러나 미술가는 내용보다는 형식에 골몰한다. 새로운 형식을 제시한 작가만이 역사에 기록되기 때문일까?

예술이 인류사에 있어서의 의미는 무엇인지, 혹은 어떤 상관성을 갖고 있는지에 대한 이해가 따른다면 보다 편안한 마음으로 미술관을 찾으리라 생각한다. 인류문화의 발전과정은 예술과 철학(여기서 말하는 철학은 일반 학문의 총칭), 그리고 과학의 상관관계 속에서 발전한다. 예술은 감성을 바탕으로 한 상상을 전제로 하며, 철학은 이지(理智)에 의한 논리를 전제로 한다. 또한 과학은 실험을 통해서 실증(實證)해 보이는 관계성을 갖고 있다. 최초로 인간이 달을 정복한 예를 들어보자. 이미 예술가의 상상에 의해서 표현되었던 것이 철학의 이지적 논리를 기반으로 과학의 실험을 통해서 실제로 증명해 보여준 것이다.

여기서 우리가 주목할 것은 예술이 갖는 '상상'에 있다. 상상이란 '이 세상에 없는 것을 꿈꾸어 대는 것'이라 할 수 있다. 그것은 곧 '창조'이다. 요셉 보이스는 "창조적인 모든 활동은 예술이며 따라서 모든 사람들은 예술가이다"라고 했다. 이 세상에 없는 것을 우리가 미술관에서 어떻게 상상할 수 있는가. 미술관에는 다만 그 해답을 찾는

키워드, 즉 정신을 가지고 있을 뿐이다. 관람객은 당연히 알 수가 없으나 이제부터 자신만의 독특한 상상력을 불어넣기 위하여 어딘가를 찾아야만 한다. 국민의 세금으로 세워진 공공미술관은 우리의 상상의 장(場)이다. 그곳에서 예술가의 감성에 의한 상상력으로 표현된 예술가적 정신을 배워보자. 이러한 예술가적 정신은 삶에 생명력을 불어넣는 원동력이 될 것이다.

멀티플아트와 예술혼돈시대

현대 첨단과학기술의 테크놀로지와 신소재 등을 도입, 제휴하여 에디션(Edition)이라는 이름으로 복수의 작품을 기획하고 생산하는 일을 멀티플아트(Multiful Art)라고 한다. 이러한 멀티플아트는 예술작품에 있어서 평면작품뿐만 아니라 입체작품에 이르기까지 생활공간을 연출하는데 새로운 자극을 주는 측면에서 보면 디자인적인 요소를 포함한 전방위적인 측면으로 치닫고 있는 상황이다.

지금까지의 미술장르로 반추해 본다면 전통적 기법이나 재료에 의해 제작된 판화를 확장 해석하거나 해체된 개념으로 보이지만 멀티플아트는 판화에 비하여 전통성을 벗어나 21세기에 접어들면서 새롭게 대두된 장르라고 할 수 있다.

이것은 회화의 일품적 오리지널과 판화의 한정된 복수적 오리지널을 뛰어넘어 한계가 초극된 다중 구조적 형태이지만 뉴미디어의 등장과 복제의 시대성, 새로운 하이 테크놀로지의 범람, 예술의 탈장르 가속화 현상으로 인한 회화, 조각, 판화, 사진, 디지털프린트, 프린트미디어, 영상, 레이저 등, 형식의 혼재에 따르는 불투명한 미학과 예술윤리의 부재가 함께 빚어낸 결과로 보인다.

복제성과 복수성을 전제로 확장 해석한다면 멀티플아트는 무궁무진하다 못해 경계가 아예 없어져서 예술이라는 장르자체가 없어질 것이다. 캐스팅에 의한 기계부품이나 복사기에 의한 복사물, 사진에 의한 복제물, 설계도면과 조감도에 의해 세워진 건축물, 틀에 의해 반복 생산되는 콜라병과 각종 유리컵, 우리 주변을 에워싸고 있는 무수

한 공산품…… 이 모두가 멀티플아트인가. 그렇다면 인간의 사랑에 의해 생산된 우리의 아이들도 생물학적인 논리근거를 들어 멀티플아트라고 우길 수 있는가? 그야말로 웃고 말아야할 확장된 해석이 아닐 수 없다.

예술의 역사는 새로운 형식의 역사이다. 그래서 그런지 예술가라면 누가 먼저랄 것도 없이 새로운 형식추구에 골몰한다. 이러한 현상은 오래전부터 지속되어 왔으며, 급기야는 기존미술개념의 기반까지 뒤흔드는 그야말로 '예술혼돈시대'가 도래한 것이다. 디지털과 아날로그의 상충적 대립에 따르는 의식의 변화, 사이버, 인터넷으로 인한 기존 정신세계는 이미 혼돈의 상태에 돌입해 있다. 즉 전통과 정통의 구분이 사라져 가는 것이다. 물론 인류의 역사는 당대에 정통인 것은 훗날 반드시 전통이 될 것이다. 그래서 언제나 전통은 남아있으나 정통은 사라지는 것이다. 정통과 전통은 엄연한 고유의 정체성이다. 정체성을 잃은 예술에 대하여 우리는 긴장하여야 한다. 왜냐하면 예술분야의 정체성은 타 분야 즉 과학이나 철학에 있어서 선도적인 역할을 하기 때문이다. 이러한 예술에 있어서 무정체성적인 혼돈의 시대성은 길 잃은 작가와 미술학도를 양산할 것이 분명하다. 인간이 추구하는 생활과 종교, 과학 등과 더불어 예술도 미학적인 기반위에서 정립되어 진보될 때 혼돈에 의한 시대성의 예술형식은 정통과 전통이라는 우리민족의 정체성이 수반된 미래지향적 자리를 구축할 것이다.

미래를 여는 힘: 예술적 사고

예술적 사고는 곧 미래를 여는 힘이다.

우리는 일반적으로 예술을 어려운 것 내지는 특정한 소수의 전유물인 것처럼 여겨져서 일반인이 접근하기가 쉽지 않은 것처럼 생각하는 경우가 많은 것이 사실이다. 그러나 이것은 많은 이들에게 참으로 불행한 일이 아닐 수 없다. 왜냐하면 예술이 인류역사상 인류의 발전에 있어서 첫 번째 공적을 지니고 있다는 사실을 망각한 까닭이다.

그 공적은 곧 미래에 대한 상상이다. 이러한 상상은 고정관념이 적은 어린아이일수록 활발하다. 어린아이의 순수한 그것은 곧 예술의 본질적인 성격을 포함하고 있다. 그러한 예술은 무한한 상상력과 열정적인 감성을 동반한다. 예술적 상상력의 확대는 주어진 현실을 뛰어넘는 피안의 세계이다. 이러한 피안의 세계를 현실화하는 것은 현실과 기존, 고정관념이나 인식의 세계를 초월할 때 가능한 것이기도 하다.

미국의 마르쉘뒤샹은 다다이즘을 통해 「기존의식, 고정관념의 타파」를 주장했었다. 이것은 그 목적이 기존의 파괴에 있는 것이 아니라 새로운 세계로의 도전을 의미하는 것이다. 이러한 다다이즘적인 사고로 성공한 대표적인 경우가 헐리웃 영화이다. 헐리웃 영화가 세계 영화가에서 흥행에 가장 성공하는 이유가 바로 여기에 있는 것이다. 혹자는 물질제국주의의 식민지화라고 표현하기도 하지만 필자는 여기서 긍정적이며

진취적인 사고, 즉 다다이즘적인 사고를 이야기하고자 한다.

헐리웃가에서 제작되어지는 대부분의 영화에는 의도적으로 사용하는 대사가 있다. 많은 사람들은 그것이 'Oh! My god', 'I love you' 정도로 생각하지만 실제는 그렇지 않다. 「Let's get out here(여기서 밖으로 나가자)」이 대사가 바로 가장 많이 사용하는 그것이다. 이것은 헐리웃가에서 영화를 제작하는 가훈과도 같은 그들의 이념이자 신념인 것이다.

여기서 here는 곧 현실 또는 기존의식, 고정관념을 의미한다. out은 초 현실 즉 미래를 의미하는 것이다. 미래지향적인 긍정적인 사고와 실천만이 전 세계적으로 뒤지지 않는 문화유산을 갖고 있는 우리민족이 다시 한번 선진문화민족으로 거듭날 수 있는 과제이다.

예술적 사고는 바로 이러한 이념에 있다. 예술세계의 이념은 곧 자유이다. 자유로운 사고 또는 황당하리만치 새롭게 느껴지는 사고는 불가지의 미래를 지각 가능케 하고 현실로 끌어당기는 힘을 갖는다. 예컨대 인간이 갖는 미지의 세계에 대한 동경의 하나로 우주 속의 달을 정복하였다. 이것은 오로지 예술가의 황당한 상상의 자유에서 비롯된 것이라 할 수 있다.

우리가 살아가는 지금의 주어진 현실도 마찬가지이다. 자유로운 사고와 다양성을 인정하는 자세만이 새로운 것을 창출해 낼 수 있는 유일한 길이다. 이러한 예술적 사고와 보다 미래지향적인 사고, 그리고 그것을 표현하고 실천함으로써 새로운 세계를 열

어 가는 선두의 자리에서 절대 다수의 대중을 안내하는 선구자적인 역할을 수행할 수 있는 것이다.

세상이 발전되어 가는 원리는 예술적 사고로부터 시작된다.
따라서 우리 모두가 예술가일 때 우리가 간절히 원하는 새로운 환상의 세계가 도래할 수 있는 것이며, 예술가의 초월적 상상력과 시대성, 사회성, 역사성이 수반된 뜨거운 감성, 철학의 다양한 논리와 잡다한 이론들을 일원화시키는 힘을 갖춘 이지적사고, 과학의 실험과 증명 등이 상호 교감하는 속에 인류의 발전을 꾀하고 새로운 세계를 맛볼 수 있는 것이다. 그렇다면 예술가인 우리 모두는 이러한 논지에서 볼 때 예술의 독자적인 장르뿐만 아니라 철학과 과학에 이르기까지 실로 광범위한 정신적 지식체계를 갖추어야 할 것이다.

그러나 분명히 전제되어야하는 것이 '인간에 의한, 인간을 위한' 것이다.
세상에 존재하는 모든 것은 인간을 중심으로 이루어진다. 예술도 그 예외가 될 수는 없다. 인간에 의해서 탄생된 예술은 결국 인간을 위해서 존재하게 되는 것이다. 그렇다면 예술이 어떠한 이념을 가져야 할 것인가. 이미 전 세계인에게 잘 알려진 피카소나 고흐와 같은 예술가의 작품과 유사한 작업에 아직도 몰입하고 있다면 미래의 인류에게 무슨 비전을 제시할 수 있겠는가. 물론 다양한 형식과 내용으로 예술이 표현되고 있다. 그러나 전술했듯이 인간의 미래에 대한 비전을 생각해 보라.

기업인에게 있어서 새로운 상품은 예술작품과 같은 것이어야 오래토록 선두의 자리를 지켜낼 수 있다. 진정코 위대하고 훌륭한 예술작품은 그 주제가 제시하는 새로운

형식과 내용에 있다. 즉 지구상에 존재하는 어떤 곳에서든지 인간은 존재한다. 그들 모두가 공감하는 것이 무엇인가. 그것은 곧 '사랑과 평화'이다. 오늘의 이토록 척박한 삶의 현장에서 예술인뿐만 아니라 정치, 경제, 사회전반에 걸쳐 종사하고 있는 우리 모두는 우리의 미래에 대한 사랑과 평화의 실현에 그 목적을 두어야 할 것이다. 그것은 곧 우리의 후손에 물려줄 무엇보다 소중한 정신적인 유산이기 때문이다.

기업하는 사람의 사고, 그것이 예술적인 상황으로 전개되어질 때와 인류를 사랑하고 평화를 실현하려는 의지로 가득 차 있을 때 우리의 미래에 대한 희망이 충만하게 되는 것이다.